U0135128

天下文化 與您一起推動

我所認識的余秋雨先生，具有多重的身分。

他是一位有名的戲劇專家。他在很年輕的時候，已經出版了幾本影響深遠的戲劇研究作品。我要大力推薦其中的《中國戲劇史》（初版名為《中國戲劇文化史述》）。這是戲劇研究方面最異軍突起的一本書，用文化人類學來檢視中國的戲劇文化，猶如通史，看完以後，就會對中國的戲劇文化有整體了解。

～白先勇

文化趨勢 CT010

余秋雨學術專著系列

中國戲劇史

余秋雨 著

井水與汪洋

——企業界與文化界的匯流

陳怡蓁

天下文化與趨勢科技原是各擅所長，不同領域的兩個企業體，現在因緣際會，要攜手同心搭建一座文化趨勢的橋梁。

我曾在天下雜誌、遠見與天下文化任職三年，先後擔任編輯與高希均教授的特助，雖然為時短暫，其正派經營的企業文化，卻對我影響至深。之後我遠走他鄉，與夫婿張明正共創趨勢科技，走遍天涯海角，在防毒軟體的領域中篳路藍縷，自此投身高科技業，無悔無怨，不曾再為其他企業服務過。

張明正是電腦科系的專業出身，在資訊軟體界闖天下理所當然，我從小立志學文，好不容易也從中文系畢業了，卻一頭栽進競爭最激烈的高科技業，其實膽

戰心虛，只能依憑學文與當編輯的薄弱基礎以補明正之不足，在國際行銷方面勉力而爲。出人意料的是，趨勢科技從二○○三年連續三年被國際知名的行銷研究權威Interbrand公司公開評定爲「台灣十大國際品牌」的榜首，二○○五年跨入全球百大品牌的門檻，品牌價值超過十億美元，這是無心插柳柳成蔭了。

因爲明正全力開拓國際業務，與我們一起創業的妹妹怡樺則在產品研發方面才華橫溢，擔任科技長不亦樂乎，於是創業初期我成了「不管部」部長，凡沒人管的其他事都落在我肩上，人事資源便是其中的一項。我非商管出身，不知究理便管理起涵蓋五湖四海各路英雄的人事來，複雜的國情文化讓我時時說之不成理，唯有動之以真情，逐漸摸索出在這個企業中人心最基本的共同渴求，加上明正，怡樺與我的個人風格形成了「改變、創造、溝通」的獨特企業文化，以此治理如今超過四十多個國籍的員工，多年來竟也能行之無礙。二○○二年，哈佛商學院以趨勢科技爲個案研究，對我們超越國界的管理文化充滿研究興趣，同年美國《商業週刊》一篇〈超國界管理〉的專文報導中，也以趨勢科技爲主要成功案例來探討超國界企業文化的新趨勢。這倒是有心栽花花亦開了！

文化開花，品牌成蔭，這兩者之間必然有某種聯繫存在，然而我卻常在內心

質疑，企業文化是否只爲企業目的而服務，或者也可算人類文明中的一章，能夠

發揮對社會的教化功用？它是企業在自家後院掘的井，只能汲取以求自給自足，

還是可能與外面的江湖大海連貫成汪洋浩瀚？

因爲人在江湖，又是變幻莫測的高科技江湖，我只能奮力向前泅泳，無暇多

想心中疑惑。直到今年初，明正正式禪讓，怡樺升任執行長，趨勢科技包含六個

國籍的十四人高階管理團隊各就各位，我也接著部署交棒，從人資長的權責中解

脫，轉任業界首創的文化長一職。

頓然肩頭一輕，眼睛一亮，啊！山不轉路轉，我又回到文化圈了。「行到水

窮處，坐看雲起時」，我心中忽有所悟。人類文明從漁獵、畜牧、農業走向工

業，如今是經濟掛帥的時代，企業活動當然是整個人類文明中重要的一環，如果

企業之中有誠信，有文化，有一股向善的動力，自然牽動社會各個階層，企業文

化不應只是自家後院的孤井而已。如果文化界不吝於傾注，而企業界不吝於回

饋，則泉井江河共同匯成大海汪洋，豈不能創造文化新趨勢？

我不禁笑了，原來過去種種「劫難」都只爲成就今日的文化回饋。我因學文

而能挹注企業成長，因企業資源而能反哺文化；如果能夠引精英的文化清泉以灌

溉企業的創意園地，豈非善善循環而能生生不息嗎？

於是，我回到唯一曾經服務過的出版公司，向高希均教授、王力行發行人謀求一個無償的總編輯職位，但願結合兩家企業的經濟文化力量，搭一座堅實的橋梁，懇求兩岸文化大師如白先勇、余秋雨、蔣勳等老師傾囊相授，讓企業人、學生以至天下人都得以汲取他們豐富的文化內涵，灌溉每個人的心田，也把江河大海引入企業文化的泉井之中，讓創意源源不絕，湧流入海，汪洋因此也能澄藍透澈！

這便是「文化趨勢」書系的出版緣起，但願企業界與文化界互通有無，共同鼓勵創造型的文化新趨勢。

二○○五年十月二十六日，寫於波士頓雨中

新版自序

這部《中國戲劇史》寫於二十餘年前，出版時用的書名是《中國戲劇文化史述》，爲的是突出「戲劇文化」這個概念。我當時在學術思想上正受文化人類學的激盪，只想通過戲劇的途徑來探索中國人「文化—心理結構」的形成過程，因此，「戲劇文化」這個概念指向著一種超越戲劇門類的廣泛內涵。可惜這麼多年下來，「文化」的用法越來越不著邊際，我當初的意圖已很難表明，不如乾脆捨棄它，留剩一個更質樸的書名爲好。

儘管改了書名，我還是要讓這部戲劇史承擔更大的文化使命。如果要通過某種藝術的途徑來探索一個族群的集體心理，我至今認爲戲劇是最佳的選擇。因爲只有戲劇，自古至今都是通過無數觀眾自發的現場反應，來延伸自己的歷史的。

這種想法，提高了一部戲劇史的人文地位，同時，也改變了戲劇史的慣常寫法。我力圖擺脫以「史料」替代「史識」的弊病，想在大量的資料之上浮懸起一副現代人的目光。這副目光因為要堅持一定的整體性、鳥瞰性、思考性而不得不保留一定的陌生感。即便對於自己熟悉的一切，也要拉開距離來看，並在距離間投入欣賞、比較和反諷。

我知道，我的讀者和學生也願意暫時藉助這樣一副目光。他們既繁忙又粗心，把他們拉入一個古代的泥潭會讓他們不知所措。他們需要渡橋，他們需要便道，他們需要一個比較簡明又比較安全的觀察視角，既能夠居高臨下地審視，又能夠輕鬆自由地離去。離去時，他們可以用自己的目光換下這副目光。

現在看來，這部《中國戲劇史》可能過於偏重戲劇文學方面了。這是因為，戲劇文學更能經得起「文化—心理結構」的分析，而聲腔、演出等方面則缺少能用文字準確描述的實證素材，史家稍稍用力，便容易陷入瑣碎的考證和空洞的揣想。一旦陷入，史就不成其為史了。

但是，無論如何，戲劇是一個整體概念，史的詳略並不能對應它內在各元素間真正的輕重。例如，戲劇的主旨和故事很容易被大家看清，而它的真正精微

處，不在主旨，而在形態；不在故事，而在韻致；不在劇本，而在聲腔和表演。

與其他藝術門類一樣，戲劇的最精微之處總是最容易被歷史磨損和遺失。後代所寫的每一部藝術史，都是失去了最精微之處的抱憾之作。這正像描述一個絕色美人，只留下了她的履歷和故事，還有一些遺物和照片，卻永遠也無法說明，她究竟是靠著什麼樣的風度和眼神，征服了四周。

所以，歷史總是乏味的，包括藝術史。

對此，我有充分的自知。

這種自知，給我帶來了自由和輕鬆。

這次新版，書後加了「一個幽默的附錄」，有關此書出版二十年後一個有趣的遭遇。讀者讀了這麼厚厚的一本書，在結束時笑一笑，想來也是愉快的事。

乙酉春日於台灣高雄佛光山

出版緣起　井水與汪洋　　　陳怡蓁　001

新版自序　　　　　　　　　余秋雨　005

第一章・邈遠的追索　　　　　　　　014

一　最初的蹤影　　　　　　　　　　015

二　裝神弄鬼　　　　　　　　　　　018

三　彬彬禮儀　　　　　　　　　　　024

四　溫柔敦厚　　　　　　　　　　　029

五　慧言利嘴　　　　　　　　　　　034

六　小結　　　　　　　　　　　　　037

第二章・漫長的流程　　　　　　　　042

一　熱鬧的世界　　　　　　　　　　043

二　歌舞小戲　　　　　　　　　　　050

三　滑稽表演　　　　　　　　　　　062

四　詩的時代　　　　　　　　　　　067

五　小結　　　　　　　　　　　　　070

第三章・走向成熟

一 市民口味 …………………………… 079

二 笑聲朗朗 …………………………… 085

三 弦索琤琤 …………………………… 096

四 南方的信息 ………………………… 100

五 藝術家大聚合 ……………………… 113

六 小結 ………………………………… 122

第四章・石破天驚

一 精神的外化 ………………………… 128

二 元劇第一主調 ……………………… 130

三 元劇第二主調 ……………………… 139

四 法治之夢 …………………………… 142

五 緬懷之夢 …………………………… 151

六 團圓之夢 …………………………… 164

七 小結 ………………………………… 175

078

第五章・傳奇時代　　　　　　　　　　　　　　182

　一　舊樣式的衰落　　　　　　　　　　　183

　二　新樣式的更替　　　　　　　　　　　196

　三　由岑寂到中興　　　　　　　　　　　216

　四　崑腔的改革　　　　　　　　　　　　230

　五　豐收的世紀　　　　　　　　　　　　237

　六　四部傑作　　　　　　　　　　　　　252

　七　生機在民間　　　　　　　　　　　　274

　八　小結　　　　　　　　　　　　　　　292

第六章・走向新紀元　　　　　　　　　　　306

　一　近代人的思考　　　　　　　　　　　307

　二　公正的體認　　　　　　　　　　　　330

附錄

一個幽默的附錄 …………………………………………… 347

一宗偽造的「剽竊案」 …………………………… 海星 … 349

深夜驚讀章培恆 ………………………………… 周壽南 … 357

第一章

邈遠的追索

一　最初的蹤影

戲劇的最初蹤影，遠不是戲劇本身。

探求戲劇的最初淵源，實際上，就是尋覓古代生活中開始隱隱顯現的**戲劇美**的因素。

一切向著文明進發的原始民族都不會與戲劇美的因素絕然無緣。但是，使戲劇美的因素凝聚、提純的條件卻出現得有多有寡，有早有遲，因此各民族戲劇形成的時間也有先有後。有的民族，戲劇美由發端到凝聚成體，竟會經歷一個極其漫長的歷史時期。也有某些民族，戲劇美始終沒有真正凝聚起來。

撒哈拉沙漠岩畫中的人與動物

芬蘭美學家希爾恩認為：戲劇，在這個詞的現代意義上它必然是相當晚近的事情，甚至是最晚才出現的。它是藝術發展的一種結果，這可能是文化高度進步的產物，因此它被許多美學家看作是所有藝術形式中最後的形式。然而，當我們面對原始部落時，應

該採取一種比較低的標準。最簡單的滑稽戲、啞劇和啞劇似的舞蹈常常可以在原始部族那裡發現，而這些部族往往還不能創造出一首抒情詩。由此可見，就戲劇這個詞最廣泛意義上而言，它是所有摹仿藝術中最早出現的。它在書寫發明之前就有了，甚至比語言本身還要古老。因為作為思想的一種外在符號，原始的戲劇性行為遠比詞語更直接。❶

總之，希爾恩認為有兩種「戲劇」，一種是現代意義上的戲劇，一種是降低標準之後才能發現和承認的原始戲劇。希爾恩雖然沒有對兩者之間質的區別作出明確的界定，但他充分肯定了原始社會中戲劇美因素的存在。

戲劇美的最初因素，出現在原始歌舞之中。

然而，原始歌舞作為戲劇美和其他許多藝術美的歷史淵源，具有總體性質，❷它與戲劇美的實際聯繫需要作具體解析。

原始歌舞與當時人們以狩獵為主的生活有著密切的聯繫，有的甚至相互纏繞，難分難解。但總的說來，歌舞畢竟不同於勞動生活的實際過程，它已對實際生活作了最粗陋的概括，因而具備了**象徵性和擬態性**。

早期的各種簡單象徵，主要是為了**擬態**。符號化的形體動作，是擬態的工具

和手段。原始人擬態的重要對象，就是整日與之周旋的動物。中國古代的《尚書‧舜典》載「擊石拊石，百獸率舞」，就是指人們裝扮成百獸節拍而舞。這種理解，可在《呂氏春秋》中找到佐證。❸ 在原始社會，人和自然處於生疏狀態，人和百獸有著嚴峻對立，但在原始歌舞中，這種對立被暫時地消融，連時時威脅著人類的千禽百獸也被包容在人的形體之內，按照人的意志、情感、節奏舞動跳躍。在這裡，人通過審美活動，獲得了幻想化的、很有限度的自由，開啓了用藝術方法克服外界生疏化的門徑。

擬態表演，又因原始宗教而獲得了禮儀性組合。 在原始人面前，自然物不僅具備人一樣的活力，而且這種活力又是那樣巨大而神秘，那樣難於對付。萬物不僅有靈，而且是值得崇拜的神靈。因此每個原始部落常常選取一種動、植物或自然現象作為崇拜的對象，構成自己的徽號和標幟，這就是圖騰。圖騰崇拜的集中體現，是祭祀儀式。在祭祀儀式中出現的歌舞，漸漸被組合成了一定的格式。這便使戲劇美的因素在原始歌舞中經由象徵、擬態和儀式進一步滋長。

古人圖騰崇拜的具體儀式已很難知道，但是，幾十年前還處於氏族社會末期的我國鄂溫克人圖騰崇拜的一些情況可以幫助我們產生這方面的聯想。鄂溫克人

把熊視爲自己的圖騰，雖然後來也不得不獵食熊肉了，但還得講究一系列的禮儀：吃的時候，大家圍坐在「仙人桂」（帳篷）中，要模仿烏鴉，發出「嘎嘎嘎」的叫聲，並對熊說：「是烏鴉吃你的肉，不是鄂溫克人吃你的肉。」這一套「表演」完了，才能開始吃。熊的內臟是不吃的，因爲他們認爲這是熊的靈魂所在，事後要把它們連同肋骨一起捆好，爲熊舉行「風葬」儀式。葬儀舉行的時候，參加者還要假聲哭泣，表示悲哀。**④**

顯然進了一步，戲劇美的因素也就在場面和程序的組合中出現了。

在這樣的儀式中，參與者面對著自己不得不損害的崇拜對象，鋪展開了一個似眞似假的場面，伸發出了一個似眞似假的程序。這比僅僅摹擬幾種禽獸的姿態

二　裝神弄鬼

圖騰崇拜的禮儀，需要有組織者和主持者。開始大多是由氏族中的首領擔任，後來逐漸出現了專職的神職人員，那就是巫祝。

巫祝包辦了人和神的溝通使命。對人來說，他們是神的使者，同時，人們又

要委派他們到神那裡去傳達意願。當中國社會進入奴隸制社會之後，圖騰崇拜式的多神化原始宗教逐漸變成了一神教，巫祝的作用和地位也大大提高，女的叫巫，男的叫覡。

巫覡也是能歌善舞之輩。《說文》解釋道，所謂巫，乃是「以舞降神者也」。《書·伊訓》疏：「巫以歌舞事神，故歌舞為巫覡之風俗也。」巫與舞，可謂同義、同音字。每當祭祀之時，巫覡就裝扮成神，且歌且舞，娛神，也娛人。

巫覡們的裝神弄鬼，標誌著戲劇美的進一步升格。這種裝扮，已不是許多人渾然一體地擬禽擬獸，而是有著比較穩定和明確的裝扮者和裝扮對象，又具有被觀賞的價值。

正是從這個意義上，王國維確認巫覡活動是戲劇的萌芽所在。他說，在從事祭神禮儀活動的巫覡們中間，會有人從衣服、形貌、動作上來摹擬、裝扮成神，古人就把這種裝扮者看成神的依憑，在這裡就存在著戲劇的萌芽。❺這一論斷，頗有眼光。

原始歌舞與圖騰崇拜、巫術禮儀本是不可分割的，無論是象徵性擬態還是巫

覡的裝扮都伴隨著熾烈的歌舞，那麼，在歌舞和裝扮這兩者之間，哪一點對戲劇美更重要呢？回答應該是裝扮。戲劇美，以化身表演為根基。

從最後的意義上說，戲劇可以無舞，更可無歌，卻不可沒有裝扮。在這裡，中國戲曲與其他各國戲劇有著共通的美學基石。王國維對中國戲曲史的研究，也正是在這個美學判斷上，顯示了他與之前和之後的許多同行學者的區別。

國戲劇「載歌載舞」，而它的「載體」也是裝扮，即化身表演。後世的中

年代的久遠，使巫覡活動的情況也失之於塵埃，很難為今人得知了。但在屈原（公元前三四○─前二七八）的《九歌》中，還可尋得一些朦朧的信息。照東漢文學家王逸的說法，屈原被放逐之後，在鄉間見俗人祭祀之禮，歌舞之樂，覺得其中的歌詞太鄙陋，便作了《九歌》。❻後人對《九歌》的創作時間提出過異議，但一般都同意這是祭神儀禮中的祭歌。《九歌》中有的歌是以祭者的口氣寫的，描述了祭神禮儀載歌載舞的盛況，有的則是以各種神的口氣寫的，在祭祀時需要由巫覡分別扮演，以被扮演的某神的身分唱出。

例如，《東皇太一》歌先以祭者的口氣描寫了禮儀與歌舞的情況，接著，祭雲神「雲中君」，「雲中君」翩翩上場；「雲中君」之後，祭湘水之神「湘君」

和「湘夫人」，這對相親相愛的情侶先後上場，各自表達著痛苦而深沉的思念；此後輪番上場的有生命神「大司命」和愛神「少司命」、太陽神「東君」、河神「河伯」、山神「山鬼」。他們都是被祭的對象，同時又都被巫覡們裝扮著出現在祭祀禮儀中。最後一場是巫覡們的群舞「國殤」，表現著戰士們勇敢戰鬥、不怕捐軀的精神和意志。

這樣的祭神禮儀，需要有大量的裝扮，又要把這些裝扮聯成一體，構成一個宏大的儀式。這裡的歌、舞，這裡的動作、表情，都有了一定的情節歸向和情感歸向，上下場的組合，井然有序，化身表演有了更大的明確性，而且也增加了更多的修飾性。這種祭神禮儀其實已經是一種包含著原始戲劇美的表演形式。

在這種祭神禮儀中，逐一登場的諸神都已經具備人間的情感特色，使人感到親切。「湘君」和「湘夫人」對於愛情的焦渴和周旋，「大司命」的憂傷，「小司命」的惆悵，「河伯」的風流，「山鬼」的淒迷，各不相同。他們如若真有神的偉力，為何還要在情感的波瀾中沉耽泳潛？為何還有那麼多的苦惱和傷感？

因此，不妨說，從屈原的《九歌》可見，當時楚地的巫術祭祀，已經體現了人間化的審美關係。正由於裝扮的內容和目的都在人間，因此巫覡們在裝扮時也

就會有內心的注入了。

可見，如果沒有特殊的社會歷史原因，從《九歌》到戲劇，路途不會很長了。

希臘悲劇產生之前的祭祀禮儀，其所包含的戲劇美的因素，並不比《九歌》多到哪裡去。

但是，在中國，這種祭祀禮儀沒有向藝術的領域邁出太大的步伐。巫風長時間地固守著地盤，並漸漸薰染成了一種強硬的**生活形態**。

在中國古代，祭祀禮儀的非藝術化走向，是一個艱澀的美學課題。這種非藝術化走向當然不可能蕩滌一切審美因素，但基本方向卻離開藝術的本性越來越遠。象徵、擬態、祝祈、裝神弄鬼，全都加上了明確而直接的功利，結果出現了一種以虛假為前提的功利性生活形態，快速地走向迷信和邪祟。那個載歌載舞的神秘天地，失去了愉悅的幻想空間。

為了說明這種走向，我們可以對比一下上文敘述過的屈原《九歌》中祭河伯之美，與司馬遷（公元前一四五—前九〇）《史記》中記述的戰國期間魏文侯時鄴地 ❼ 祭祀河神的禮儀。屈原記述的河伯是風流多情的，而鄴地的祭祀禮儀卻真

的要爲他「娶婦」了，於是造成了連年不斷的人間悲劇：

當其時，巫行視小家女好者，云是當爲河伯婦，即聘取。洗沐之，爲治新繒綺縠衣，閒居齋戒。爲治齋宮河上，張緹絳帷，女居其中。爲具牛酒飯食，行十餘日，共粉飾之，如嫁女床席，令女居其上，浮之河中。始浮，行數十里乃沒。其人家有好女者，恐大巫祝爲河伯取之，以故多持女遠逃亡。以故城中益空無人，又困貧，所從來久遠矣。民人俗語曰，即不爲河伯娶婦，水來漂沒，溺其人民云。❽

禮儀很完整，結果是把許多少女淹沒在河底，使很多民眾流離失所。這種祭祀禮儀，當然也包含著不少裝扮擬態的成分，巫女們不僅自己需要裝扮，而且還要被選定的少女裝扮、齋戒，進入假定的河伯行宮──布置在考究的一條船上，舉行婚嫁儀程。但是，這些戲劇性手段要達到的目的，卻與藝術的目的背道而馳。我們說過，原始歌舞的擬態表演，是想與自然力達成一種親和關係，但是河伯娶婦的祭祀禮儀，卻加劇了人類與自然力的對立，侵害了人類自身

的生存。

這個惡劣祭祀慣例，終於被鄴令西門豹阻止了。西門豹沿用巫婆們的迷信藉口整治她們，他說，我們的姑娘不標致，不配做河伯娘娘，請巫婆下河一趟去通知河伯，改天換個標致的去。他把巫婆一千人推下水，實際上是在機智地執行一種人世間的判決。但是，他只是戰勝而沒有能夠改造祭祀河伯的巫術禮儀。

有一位影響比西門豹大得多的人在此之前已經對巫術禮儀進行了改造，他就是孔子（公元前五五一—前四七九）。

孔子並不仗仰神的力量，也不是喜歡裝神弄鬼。對於像河伯娶婦這樣殘酷、野蠻的祭祀禮儀，更與他的仁學相抵牾。但是，他沒有取締禮儀，而是在改造的基礎上弘揚禮儀。孔子的禮儀觀，也包孕著一些藝術精神，卻以現實的倫理政治生活為主要目的。

三　彬彬禮儀

孔子的出生，與希臘戲劇的形成，幾乎同時。

孔子講學圖

那時，希臘的氏族制度已經消逝，奴隸主民主制已經建立；而在中國，孔子給自己規定的使命便是重整氏族制度的秩序。

正好祭祀禮儀、巫術歌舞具備多方伸發的可能。

公元前五六〇年，僭主庇西士特拉妥把農村祭祀禮儀中的酒神祭典搬到了雅典城裡，並加演一種與傳統禮儀活動很不一樣的節目，幾經演革，形成完整的戲劇形式。以往那種乞求自然諸神，匍匐在它們腳下的社會心理已經大大舒緩，他們希望通過戲劇形式來表達自己的感受，認識自己的命運。比之於此前已出現過的史詩，戲劇對主觀世界的描寫更加深刻；比之於也已出現過的抒情詩，戲劇對客觀世界的表現更加完整。正如喬治‧湯姆遜所說：「雅典的戲劇是民主革命的產物。」❾

中國戲劇史 025

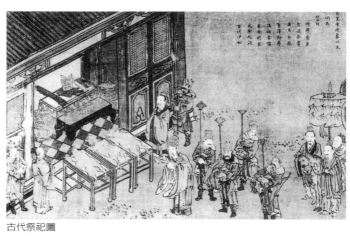

古代祭祀圖

孔子誕生在希臘酒神祭典搬到雅典城裡而來的九年之後。孔子努力維護這種禮儀由巫術禮儀發展而來的「周禮」，他對這種禮儀也有改造，主要是在「禮崩樂壞」的局面下以「仁」釋禮，盡力把「禮」闡揚得親切簡明，人人皆能躬行。這樣一來，禮儀不僅沒有蛻脫成戲劇藝術，而且還被有效擴張，滲透到整體生活之中。禮儀中所包含著的戲劇美的因素，也由此散落到生活中去了。因此，孔子所倡導的禮儀化的生活，實際上也就是審美化的生活、戲劇化的生活。

生活的「泛戲劇化」，是戲劇美的流散，反而阻礙了戲劇美在藝術意義上的凝聚，造

西方從古到今也有很多生活化的禮儀，但它們已在公元前五世紀這個關鍵時

成戲劇本身的姍姍來遲。

刻與戲劇美基本脫軌，戲劇藝術可以離開生活禮儀自行發展了。而在同樣的時期，這種脫軌沒有出現在中國。為此，中國將花費漫長的時間才能慢慢地把戲劇性因素從生活中撿拾出來，使之凝聚，凝聚之時也不再有當年雅典劇場的氣魄。

這裡遇到了一個神奇的人文之謎：為什麼公元前五世紀對人類那麼重要，它的創建將永遠延續，它的轉向將鑄造歷史，它的失落也將成為千年之缺？現在，各國學者已把孔子、釋迦牟尼和希臘哲人同時問世的這一時代說成是人類文明的軸心時代（Axial Age），但是為什麼在沒有文化交流的時代，地球上的幾個重要角落能夠同時完成方向不同的精神文化創建，還無法找到公認的答案。

我們且先把這個太大的難題擱置，來看看當時中國社會生活中「泛戲劇化」的驚人程度。

中國古代生活禮儀的繁文縟節，是現代人很難想像的。舉凡社會生活的各個關節之處，如冠、婚、喪、朝覲、聘問、鄉飲酒、鄉射、士相見等等，都有特定的禮儀。這種禮儀又都非常周詳嚴整，在一定的場合，必須有一定的禮器陳設和服飾穿著，主賓之間行禮撙節，或升或降，都井然有序，所謂「周旋中規，折旋中矩」，半點苟且不得。與此同時，還要伴以規定的音樂、詩歌節目，在什麼時

刻用什麼樂器，歌何樣詞章，都有成例。這些禮儀，又有明確的等級區分，諸侯、卿、大夫、士，所行之禮，各有區別。

這裡有舞蹈化的節奏規程、符號化的動作規範。這是在生活，又像在演戲。

這是禮，又是樂。

這種複雜的禮儀，把戲劇演到了生活中。

只有在這種禮儀儀逐漸懈弛的時候，戲劇性因素才能慢慢地凝結爲娛樂性的表演形態，構成戲劇雛型。有些當代學者把中國戲劇的興盛期定得很早，就是針對這種戲劇雛型而言的。這中間值得注意的是，中國古代文人很快就敏感到這種戲劇雛型的存在，並稱之爲「戲劇」，但他們的戲劇觀念，卻受到「泛戲劇化」的影響，喜歡把戲劇來喻指生活。唐代詩人杜牧《西江懷古》有云：「魏帝縫囊眞戲劇，苻堅投箠更荒唐。」宋代詩人蘇軾《送小本禪師赴法雪詩》云：「山林等憂患，軒冕亦戲劇。」宋代文人倪君《夜行航》云：「少年疏狂今已老，筵席散雜劇打了……」他們都把生活直接等同於戲劇了。

當戲劇終於正式形成之後，「泛戲劇化」的現象仍然對戲劇的藝術格局產生重大影響。中國戲劇在很長時間內仍然很適合在婚喪禮儀、節慶筵酬之間演出，

成為戲劇化的生活禮儀的一部分。觀眾欣賞中國戲劇，可以像生活中一樣適性隨意，而不必像西方觀眾那樣聚精會神，進入幻覺。這種歷史傳統所造成的自身特點，構成了中國戲劇區別於其他戲劇的一系列美學特徵。❿

四　溫柔敦厚

中國戲劇的姍姍來遲，除了象徵性、擬態性因素的流散外，還有另一層的原因。

在精神實質上，儒家禮樂觀念提倡情感的調和與滿足。這一方面助長了抒情性藝術，使中國的詩歌獲得極大的發展，另一方面又抵拒了分裂和衝突，使戲劇藝術賴以立身的審美基石失落長久。

在儒家禮樂中，處處需要溫潤的顏色，和柔的性情。孔子說：「禮之用，和為貴。」（《論語》）孔穎達說：「樂以和通為體。」（《正義》）《管子·內業篇》說得更明白：

朱自清

凡人之生也，必以平正；所以失之，必以喜怒憂患。是故止怒莫若《詩》，去憂莫若樂，節樂莫若禮，守禮莫若敬，守敬莫若靜。

這些功用，這些追求，可以用「溫柔敦厚」一語來概括。現代學者朱自清（一八九八—一九四八）指出：

「溫柔敦厚」是「和」，是「親」，也是「節」，是「敬」，也是「適」，是「中」。這代表殷、周以來的傳統思想。儒家重中道，就是繼承這種傳統思想。⑪

這種思想，對藝術的要求當然也是明確的，例如：

夫音亦有適。……太巨太小，太清太濁，皆非適也。何謂適？衷，音之適也。何謂衷？小不出鈞，重不過石，小大輕重之衷也。⑫

這當然是一種醇美甘冽的藝術享受，但是只要想一想希臘悲劇中那種撕肝裂膽的呼號，怒不可遏的詛咒，驚心動魄的遭遇，扣人心弦的故事，我們就不難發現，這種以儒家理想爲主幹的藝術精神，是一種「非戲劇精神」。

當戲劇繁榮之後，堅守儒家道統的人也會看點戲、寫點戲。但是，大凡儒家的宗師巨匠，總與戲劇美保持著明顯的距離。嚴格按照儒家觀念寫出來的戲也有一些，但大抵不是上乘之作。

據記載，孔子本人，曾對「旄旎羽袚矛戟劍撥鼓噪而至」的武舞，以及「優倡侏儒爲戲」，都表示了極大的不滿。此事因素頗爲複雜，但也可看出孔子對於戲劇美的格格不入。

宋代理學家朱熹（一一三〇－一二〇〇），對當時大量寄寓於傀儡戲中的戲劇美也保持了警惕，他於南宋紹熙年間任漳州郡守時曾發布過《郡守朱子諭》，其中有言：「約束城市鄉村，不得以禳災祈福爲名，斂掠財物，裝弄傀儡。」也正爲此，中國戲劇集中地成熟於「道統淪微」的元代。

也正爲此，就連很成氣候的元雜劇，竟也「兩朝史志與四庫集部，均不著於錄」。

也正爲此，對中國戲曲史的系統研究，只能產生於傳統思想觀念全面衰弱、歐風美雨開始拂蕩的二十世紀。

也正爲此，第一部中國戲曲史專著的作者王國維（一八七七—一九二七）一旦在時代的風雨中意識到自己復古返經的使命，便急急地中止了這項研究。

王國維

據羅振玉（一八六六—一九四〇）回憶，辛亥革命後，他對王國維說，士子生於今日，沒有什麼事情好做，要拯救這個動亂的世道，最好是一門心思鑽研「國學」，返經信古，以防止新文化來代替舊文化。王國維聽了，深以爲然，也深感慚愧，決心改弦易轍，竟把以前的著作燒了。🄌對於王國維燒書的說法，後人頗有懷疑，但王國維決心以《宋元戲曲史》作一總結之後不再從事戲曲研究則是事實。當時他正「避亂」日本，據他的一位日本朋友回憶，人們問起他研究過多時的西洋哲學，他竟「苦笑著說他不懂西洋哲學」，問起中國戲曲史，他說「以後不再研究了」，因爲「當時王君學問的領域，已另轉了一個方向」——經學和

這說明，即便在中國戲曲史權威王國維本人身上，中國傳統的正統思想也沒有與戲劇美取得徹底的和解。

取得局部和解的，是在中國戲劇的藝術格局上，中國戲劇正是在這種局部和解上建立了自己的美學特色。

例如，中國傳統精神文化的抒情性特徵，本與黑格爾詳盡論述過的戲劇的客觀性原則大有抵牾，但當中國戲曲終於成型之後，抒情性也就規定了中國戲曲的寫意性；

又如，中國傳統精神文化的中和性特徵，本與戲劇的衝突本性有很大矛盾，但當中國戲曲終於成型之後，中和性也就規定了中國戲曲「悲歡離合」的完備性，規定了「願天下有情人皆成眷屬」式的大團圓結尾的普遍性。

精神傳統總會凝凍成美學成果。有時，逆向力量也會轉化為正面成果。

當然，這都是遙遠的後話。

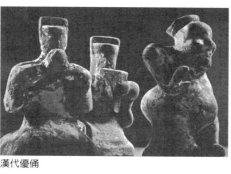

漢代優俑

五　慧言利嘴

讓我們再回到先秦時代。

在當時，有一種表演形態，既在形式上體現了戲劇美在現實政治生活中的散落，又在內容上體現了「溫柔敦厚」的諷喻格調，那就是優的活動。

優從巫演化而來，仍然是祭祀禮儀的產物，但在美學職能上，兩者有很大的不同：巫既娛神，也娛人，但外層的目的是娛神，娛人只是一種「副產品」；到了優，活動的目的已經完全轉到娛人上來了。

優的社會地位，明顯地低於巫。巫憑著「通神」的特殊身分，成為古代社會中或大或小的「精神領袖」，優就沒有這種便宜了。

優的任務，主要是歌、舞、說笑話。有時候光說笑話不夠了，還會來一段滑稽表演。他們之中，有不少人是身材矮小的侏儒，不得已藉此來謀生。遇到比

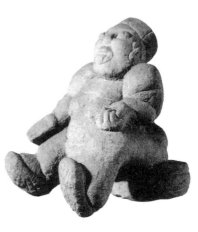

優人俑

較賢明寬厚的主子，優的活動中可以包含較多直接諷諫的因素。即便是苛嚴的統治者，一般也允許優在嬉謔滑稽中「談言微中」，因為在他們看來，卑賤的優，構不成一種政治勢力，所以也構不成一種威脅。他們在獨斷專行的政治運作中，有優的聰言慧語輔佐著思索和選擇，覺得有利無弊。更何況，這種諷諫與藝術相伴，與愉悅合一，聽來怡性適情，不便抵拒，也很難抵拒。先秦時代有一些特別機智、敏捷、果敢的優，甚至獲得了統治者特殊的信任，取得了較大的政治發言權，已成為「殿前弄臣」。

例如優孟和優旃，就是這樣的人物。

《史記‧滑稽列傳》中記述過幾則優的故事。其中一則是說，楚莊王所愛的馬死了，要以大夫之禮安葬，左右以為不可，楚莊王生氣了，說：「有敢以馬諫者，罪至死」。優孟別出心裁，入殿門仰天大哭，說僅以大夫之禮葬馬，規格太薄，應以人君之禮葬之。楚莊王問他具體的儀程，優孟洋洋灑灑，極言葬禮之隆

重，楚莊王聽了，自感失了分寸。

優旃打消秦二世「漆城」的荒唐念頭，也用類似的辦法。他讚揚「漆城」的主意，卻又請秦二世考慮漆成之後把油漆晾乾的「蔭室」該怎麼搭。比城更大的蔭室搭不成，「漆城」的主意好也難於實現，秦二世只好接受這一邏輯。

這類諷諫駁詰，是以機智的反向邏輯達到政治和倫理的目的，其間並不包含太多審美的成分，因此不宜過分地與戲劇拉線搭橋。優能歌善舞，說他們是歌舞演員則可，說他們是最早的戲劇演員則不妥。

只有優孟扮演孫叔敖的一則，具備了戲劇美的因素。楚相孫叔敖死後家窮，優孟得知，「即為孫叔敖衣冠，抵掌談語。歲餘，像孫叔敖，楚王及左右不能別也」。優孟把一個已死的孫叔敖扮得維妙維肖，去見楚莊王，楚莊王大驚，以為復生，欲以為相，優孟說要回家與婦商計，三日後假冒婦言對楚王說，楚相不足為，如孫叔敖為楚相，盡忠廉治，使楚大振，「今死，其子無立錐之地，貧困負薪以自飲食」。楚莊王聽懂了他的話，也窺破了他的裝扮，立即對孫叔敖之子封贈「寢丘四百戶」，並感謝了優孟。

扮演，是優孟對於邏輯辯難的補充和升格。他在懷疑自己的邏輯力量是否能

解決問題的時候，便以扮演來觸發楚莊王的感性感受，讓楚莊王進入一種「恍見故人」的幻覺之中。

但是，總的說來，戲劇美在這件事上只是援助了邏輯性諷諫，自己並沒有充分實現。

總之，「衣冠優孟」的故事並不意味著戲劇藝術的逼近。把優的活動看得過於戲劇化，理由是不充分的。

六　小結

與世界上其他古文明發祥地一樣，我國戲劇美的最初蹤影，可在原始歌舞和巫術禮儀中尋找。在古代，原始歌舞和巫術禮儀往往是互相融合的，古人們便在載歌載舞的擬態表演中走到了戲劇的大門之前。

就在戲劇美有可能凝聚的時刻，希臘的奴隸主民主派把巫術禮儀引向藝術之途，形成了戲劇；作為氏族貴族思想代表的中國思想家孔子則把巫術禮儀引向政治、倫理之途，使戲劇美的因素滲透在生活之中，未能獲得凝聚而獨立。

與希臘的悲劇精神不同，孔子的儒家禮樂觀念倡導和諧調節、溫柔敦厚的生命基調，更是延緩了中國戲劇的形成。

因此，屈原《九歌》中早已傳出的濃厚戲劇信息，還需要經過很長的時間，才能發育成整飭的戲劇形態。

注釋：

❶ 希爾恩：《藝術的起源》。

❷ 以原始歌舞為淵源的，並非僅僅是戲劇藝術。過於直接地把原始歌舞說成是戲劇的根源，在理論上顯得浮泛；而如果因為中國戲曲至今包含著歌舞因素，把原始歌舞與中國戲曲的特徵緊緊勾連起來，則更在理論上顯得勉強。

❸ 《呂氏春秋・古樂》：「拊石擊石，以象上帝玉磬之音，以致舞百獸。」

❹ 秋浦等：《鄂溫克人的原始社會形態》。

❺ 王國維《宋元戲曲史》：「蓋群巫之中必有象神之衣服形貌動作者，而視為神之憑依，故謂之曰靈……蓋後世戲曲之萌芽，已有存焉者矣。」

❻ 王逸《楚辭章句》：「昔楚國南郢之邑，沅湘之間，其俗信鬼而好祠。其祠必作歌樂鼓舞

❼ 鄴，今河北省臨漳縣西南。

❽ 《史記・滑稽列傳》。

❾ 喬治・湯姆遜：《論詩歌源流》。

❿ 此節所論我國古代「泛戲劇化」的問題，台灣學者也曾作過不少研究，如唐君毅、陳萬鼐認為，「中國古代之無獨立之戲劇，正由其合禮樂之社會政治倫理之生活，整個皆表現審美藝術之精神」；羅錦堂也專文研究中國人的戲劇觀，認為「中國人就往往把為人看成和演戲一樣，蓋以為生命的過程，如同劇情，有悲歡離合；人性的善惡，如同角色，有生旦淨丑」；羅錦堂還引用了一個美國傳教士史密斯的話，中國民族「是一個富於戲劇本能的民族」，「在中國人看來，人生就無異是戲劇，世界就無異是劇場」。這些論述，有的與筆者的看法有接近之處，本書也吸取了其中一些成果，有的則感到失之於浮泛和武斷，有以偏概全之嫌。但這種研究總的說來是有益的。參見唐君毅：《中國文化之精神價值》；陳萬鼐：《元明清劇曲史》；羅錦堂：《中國人的戲劇觀》；史密斯：《中國人的特性》（The Characteristics of Chinese）。

⓫ 朱自清：《詩言志辨》，《朱自清古典文學論文集》（上）。

⓬ 《呂氏春秋・適音》。引文中「小不出鈞」之「小」，原為「大」，據許維遹《呂氏春秋集釋》所引陶鴻慶說，改為「小」。

以樂諸神。屈原放逐，竄伏其域，懷憂苦毒，愁思沸鬱；出見俗人祭祀之禮，歌舞之樂，其詞鄙陋，因為作《九歌》之曲。」

⑬ 見羅振玉：《海寧王忠公傳》。

⑭ 狩野直喜：《憶王靜安君》，日本《藝文》第十八年第八號，轉引自葉嘉瑩：《王國維及其文學批評》。

第二章

漫長的流程

一 熱鬧的世界

原始歌舞、祭祀禮儀、巫覡扮演、優的活動，這一些，本來都分散在各個部落、氏族中。等到新興的封建主在戰馬上統一國家之後，產生了各方面的交流和匯融，藝術的天地也就出現了空前的熱鬧。

秦朝非常短促，卻也留下了一些具有極高美學價值的築造工程。長城、泰山石刻、兵馬俑、阿房宮……從這些美的實迹中，人們不難領略一種足以延續千餘年的制度和精神在方生之時的宏大氣魄。

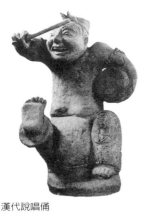

漢代說唱俑

宏偉而疲倦的秦朝結束自己的生命之後，漢代，才定下心來，緩過氣來，酣暢地舒展出一個東方大帝國的內在生命力。作為這種生命力的對應物，美的實迹也不再僅僅留存在石塊泥胎上，而是成了一種歡快活潑、豐富濃烈的社會存在。統治者也開始積極關注，例如他們對於樂府的重視，就對民間藝術的搜集、整理起到了促進作用。

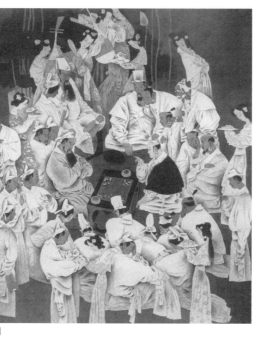

競技圖

「百戲雜陳」，這一說法，生動地概括了漢代藝術世界的豐富活躍，也體現了中國人在跨越一道重要的歷史門檻之後所產生的鬆快感。

「百戲」之「戲」，意義很寬泛。凡是在當時能引起人們審美愉悅的動態技藝表演，大多包括在內。音樂、演唱、舞蹈、雜技、武術、幻術、滑稽表演片段……交相呈現，熙熙攘攘。

這一系列動態的技藝表演，無所不包，歡快狂放，很容易使人聯想起同時出現的漢賦，洋洋灑灑，浪漫不羈；還可聯想起當時的帛畫和石刻，人神同處，古今薈萃……但百戲比它們更生動地體現了一個民族在特定時代的蓬勃生命力。

百戲的各種項目，有時

是輪番表演、綴聯匯集；有時也會融而為一，構成一個有機的藝術整體。張衡（七八―一三九）《西京賦》中對於一個叫做「總會仙倡」的演出節目的描述，使我們依稀看到了一個很有氣魄的表演場景：

華岳峨峨，岡巒參差；神木靈草，朱實離離。總會仙倡，戲豹舞羆；白虎鼓瑟，蒼龍吹篪。女娥坐而長歌，聲清暢而逶蛇；洪崖立而指麾，被毛羽之纖麗。度曲未終，雲起雪飛；初若飄飄，後遂霏霏。復陸重閣，轉石成雷。霹靂激而增響，磅磕象乎天威。……

這與其說是一場演出，不如說一場歡慶盛典。曾經對人們造成巨大威脅的豹罷凶禽、雷電雨雪，在這裡已成為一種純然觀賞性的對象；曾經令人崇拜的圖騰如白虎、蒼龍，也下降為美的苑囿中的普通成員；曾經介乎人神之間的娥皇、女英、洪崖等，也都沒有了凌駕於世人之上的縹緲感。

從戲劇史料學的角度來看，張衡的描寫未必準確，因為他是在寫允許虛構、誇張的賦；但是，由於賦本身也與百戲一樣，是漢代美學精神的必然產物，因而

他只是對百戲的演出狀態作了同向強化，而不是異向誇飾。

張衡本人是一位中國科學發展史上罕見的全才，他創製了世界上最早的渾天儀和地動儀，精通天文曆算，令人驚嘆地論述過宇宙的無限性，考察過月食的原因。因此，由他來描述百戲演出情況，使人們懂得，百戲中人們對於外部生存空間的超常親和關係，可以與渾天儀、地動儀和《九章算術》❶互相呼應。

就在漢代這種熱氣騰騰、融會貫通的百戲演出中，我們可以找到戲劇美存身的新地位、新形態。

在「百戲」中，包含戲劇美成分較多的，是角觝戲。角觝戲原是一種競技表演項目，可能始源於早年祭祀戰神蚩尤的舞蹈「蚩尤戲」：

秦漢間說蚩尤氏耳鬢如劍戟，頭有角，與軒轅鬥，以角觝人，人不能向。漢造「角觝戲」，今冀州有樂名「蚩尤戲」，其民兩兩三三，頭戴牛角而相觝。蓋其遺制也。❷

這種角觝戲在廣場上演出，角觝雙方以特定的裝束、架勢相撲相競，旁立裁

判人員決其高下。❸這種演出，更接近武術比賽。到了漢代，角觝戲從內容到形式都發生了顯著的變化，產生了《東海黃公》這樣的以擬態扮演來表現簡單情節的節目。

《東海黃公》的情節是這樣的：東海地方一個姓黃的老頭，年輕時很有法術，能夠對付毒蛇猛獸。待到年老力衰，加之飲酒過度，法術失靈。後來有一頭白虎出現在東海，黃老頭前去制伏，卻被老虎弄死了。《西京雜記》對這個表演節目記述得比較詳細：

有東海人黃公，少時爲術能制蛇御虎，佩赤金刀，以絳繒束髮，立興雲霧，坐成山河。及衰老，氣力羸憊，飲酒過度，不能復行其術。秦末有白虎見於東海，黃公乃以赤刀往厭之。術既不行，遂爲虎所殺。三輔人俗用以爲戲，漢帝亦取以爲角觝之戲焉。❹

這個節目，張衡在《西京賦》裡也有記述，他說得比較概括：

中國戲劇史 047

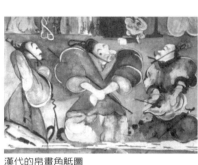

東漢百戲壁畫　　　　　　　　　漢代的帛畫角觝圖

東海黃公，赤刀粵祝。冀厭白虎，卒不能救。挾邪作蠱，於是不售。❺

看來，《東海黃公》演出時也以武術競技為重要內容，一個演員扮法術失靈的黃公，一個演員扮老虎，要撲鬥好幾個回合。但是這種撲鬥，已不是兩個演員的真正比武，因為比武的過程和結果早就預定好了的：老虎終究要將黃公殺害。

可見，與一般的競技性角觝相比，這裡出現了**假定性**，而且是**情節化的個人假定性**。這是戲劇美演進的又一個重要信息。

「總會仙倡」也有擬態表演，但沒有構成一種**情節化的個人假定性**。

因此，《東海黃公》的演出在中國戲劇史上具有界碑性的意義。是角觝，卻沿著預先設定的假定情節線進

行；是扮演，卻不再有巫覡式的盲目衍伸成分。這裡有了一種自由的設定，或者說，有了一種被設定的自由。

漢之後，中國歷史進入了兵荒馬亂的年代。從三國鼎立，五胡十六國，到南北朝對峙，隋朝的統一和覆滅，始終充滿了緊張的危迫氣氛。但是，這並不減少統治者對於各種技藝遊戲的興趣。相反，權力的更替，世事的無常，更誘發了娛樂享受的需求，推動了粉飾太平的競賽。結果，百戲雜陳的景象依然壯觀。

後魏道武帝天興六年冬，詔大樂總章鼓吹，增修雜戲。……明元帝初，又增修之。撰合大曲，更為鐘鼓之節。

……

後周武帝保定初，詔罷元會殿庭百戲。宣帝即位，鄭譯奏徵齊散樂，並會京師為之，蓋秦角觝之流也。而廣召雜伎，增修百戲，魚龍曼衍之伎，常陳於殿前，累日繼夜，不知休息。❻

到了隋朝，這一切就更其鋪張了…

萬方皆集會，百戲盡來前，臨衢車不絕，夾道閣相連。……戲笑無窮已，歌詠還相續，羌笛隴頭吟，胡舞龜茲曲。假面飾金銀，盛服搖珠玉。宵深戲未闌，競爲人所難。❼

待到唐王朝的建立和鞏固，經濟文化全面繁榮，藝術氛氛空前濃郁，中國戲劇的聚合過程也加劇了。戲劇美的結晶物被更多地濾析出來、累積起來。歌舞小戲和滑稽表演，就是這方面的成果。

二 歌舞小戲

歌舞小戲是一種初步的戲劇形態。

巍巍唐代，收穫了熟透了的詩歌之果、散文之果、繪畫之果、音樂之果，也收穫了雖未成熟，卻也清脆可啖的小說之果、戲劇之果。

讓我們看看兩個比較著名的歌舞小戲。

《踏搖娘》

《踏搖娘》又稱《談容娘》，唐天寶年間的常非月曾以一首詩描述過這個歌舞小戲演出時的情景：

談容娘

舉手整花鈿，翻身舞錦筵。

馬圍行處匝，人簇看場圓。

歌要齊聲和，情教細語傳。

不知心大小，容得許多憐！❽

這個演員舉手整了整頭上的花鈿，就在露天劇場的戲台上起舞了。觀眾擁擠著，連騎來的馬匹也在場外圍成了圈。台上的歌吟，觀眾大聲應和；劇中的情緒，演員婉轉傳達。對此，詩人不禁感嘆了：這麼多觀眾的同情和愛憐，演員的心域究竟有多大，能不能容得下？

《踏搖娘》的演出內容大致是這樣的：北齊時有一個姓蘇的醜漢，❾很要面

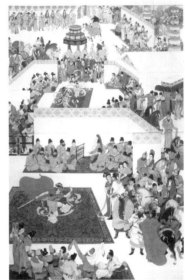

唐代樂曲演出圖

子，沒有做官，卻自稱「郎中」。每次喝醉了回家，總是毆打妻子。妻子長得很美，挨打之後只能向鄰里哭訴，鄉親們對她非常同情。

演出時，扮妻子的演員徐步入場，唱述心中的憂鬱。她的步履，是技巧性很高的舞蹈性踏步，踏時搖頓其身，構成了這個小戲的典型特徵，因此人們也就稱之為「踏搖娘」。「踏搖娘」在邊踏步邊歌唱的時候，旁邊有人伴唱，每到一個小段落，伴唱者齊聲應和道：「踏搖，和來！踏搖娘苦，和來！」（這裡的「和來」是一種和聲詞，沒有什麼意義。）後來那個醉醺醺的丈夫上場了，夫妻毆鬥，丈夫雖兇，卻醉步踉蹌，醜態百出，引起觀眾笑樂。

起先，妻子也是由男演員扮演的，後來改由女演員扮演。據記載，一個叫張四娘的女演員就擅長於演《踏搖娘》，她能歌善舞，扮相也好。

《踏搖娘》的演出，多種典籍都有記載，可互相參證比勘。其中最著名的是唐代崔令欽《教坊記》中的一段：

《踏搖娘》：北齊有人，姓蘇，䶋鼻，實不仕，而自號為「郎中」。嗜飲，酗酒，每醉輒毆其妻，妻銜怨，訴於鄰里。時人弄之：丈夫著婦人衣，徐步入場，行歌。每一疊，旁人齊聲和之云：「踏搖，和來！踏搖娘苦，和來！」以其且步且歌，故謂之「踏搖」；❿以其稱冤，故言「苦」。及其夫至，則作毆鬥之狀，以為笑樂。

以近代戲劇觀念來看，這樣一個小戲，實在是夠簡單的了。但是，它不僅長時間地出現在審美水平絕不低下的唐代，而且大受歡迎，這是什麼原因呢？事實上，《踏搖娘》自有其獨特的歷史地位。後世中國戲曲的不少美學特徵，在《踏搖娘》中已可尋得端倪。

第一，《踏搖娘》的簡約格局，對應著寓言化、類型化的美學風致。

中國古代思想家在思辨方式上有形象性的要求，而中國古代文學家對藝術形

象則有「載道」的追求，兩相遇合，決定了中國文藝在總體上的寓言化傾向。藝

術形象常常是某種觀念形態的濃縮賦型，具有明顯的比喻性，因此又大多是類型

化的。李漁（一六一一—一六八〇）在《閒情偶寄》中說：

傳奇無實，大半皆寓言耳。欲勸人為孝，則舉一孝子出名，但有一行可

紀，則不必盡有其事，凡屬孝親所應有者，悉取而加之。亦猶紂之不善不如是

之甚也，一居下流，天下之惡皆歸焉。⑪

這種情況，我們在《踏搖娘》中已可看到。這個歌舞小戲包含著多重濃縮對

比，例如那個丈夫就是醜的集中。有的記載只籠統地說他「貌惡」、「貌醜」，有

的則進一步說明，他醜在臉部最正中、最重要的部位：鼻子生瘤。他內心之醜，

可由冒名、酗酒、毆妻三事濃烈地渲染出來。這正是李漁所說的「悉取而加之」

的寫法。恰恰他的妻子極美，⑫這又構成一種兩極性集中，這對夫妻也就形成了

一個類型化的關係。

大美、大醜的集中造成了特殊的效果。《踏搖娘》讓兩方結成夫妻，體現了

隋唐年間人們對於家庭倫理關係的嚴峻思考，但思考的方式是概括和象徵的，因此成了一個寓言。

事約義遠，是寓言的基本特徵。從這個意義上看，《教坊記》的作者崔令欽不贊成《踏搖娘》加入「典庫」情節，頗可理解。崔令欽說得很簡單：「調弄又加典庫，全失舊旨。」據考證，大概後來《踏搖娘》演出中又加入了典庫❸索債的內容。戲曲史家任半塘甚至設想，典庫是以丑角登場，前來索債的，他還會對蘇妻有所調弄，調弄內容，無非滑稽取笑，甚至低級趣味。這一加入的情節，從積極方面論，「劇情乃由家庭擴為社會，劇中人不但受配偶間乖忤之磨折，且受經濟壓迫，而遭外人之侮辱」；從消極方面看，聽到調弄的機鄙言詞，「觀眾不免一番哄笑，反將原來悲劇情緒沖淡。」❹這種揣想猜測，倘若果然如此，那顯然是敗筆。問題不在於悲劇情緒的沖淡，而在於寫實性因素吞噬了寓言化風致。

幸好有人反對。

第二，《踏搖娘》演出時的當場應和，開始了中國戲劇家善於承接、反射、強化舞台情緒的傳統。

《踏搖娘》演出時在旁齊聲應和的人，很可能是由司樂者兼任的。這種應

和，介乎演員和觀眾兩者之間，恰似一堵審美上的回聲屏障，把演出的情緒效果和觀眾的心聲迴盪一氣。

希臘悲劇演出時也列有歌隊，那是一種抒情詩合唱的遺留，所唱內容雖與演出內容緊密配合，卻也有自己的相對完整性。因此，在希臘悲劇中，合唱隊的抒情成分和戲劇成分是兩個可以分拆開來的組成部分。《踏搖娘》的齊聲應和並不具有自身完整的抒情意義，不能從演出活動中離析出來。後來中國戲曲中有些劇種如川劇還保留著幫腔、伴唱，當然比《踏搖娘》中的齊聲應和複雜，卻也只是舞台情緒的延長。

第三，《踏搖娘》已初步體現了中國戲劇「情感滿足型」的審美基調。

《踏搖娘》是可憐的，但由中國民間藝術家來表現，就出現了一種調和、平衡的原則。惡丈夫雖然有毆打的力氣，踏搖娘卻擁有著美貌和同情。在唐代觀眾眼前，惡丈夫是在醜陋、虛榮、醉態中蠕動，而踏搖娘卻在一片應和聲中歌舞。面對這樣的演出，觀眾雖有不平，卻不會產生徹心的悲痛和狂怒。希臘悲劇甚至要憑藉恐懼來宣洩觀眾情緒，中國戲曲卻讓觀眾早就在全過程中隨處宣洩，隨處滿足，不追求撕肝裂膽式的悲劇效果。

與此相關的問題是，《教坊記》說，最後惡丈夫毆鬥妻子時，觀眾「笑樂」了。如果是一齣純粹的悲劇，這種效果是不可思議的。為了疏通這一矛盾，有的戲曲史家提出了另一種解釋，認為這裡所說的「笑樂」不是指觀眾，而是指那個惡丈夫。惡丈夫喝了酒，毆打老婆，作為笑樂，這樣，丈夫越顯得猙獰，妻子越顯得悲慘。其實，細讀《教坊記》，很難贊同這種解釋。❶笑樂的，還應該是觀眾。觀眾同情踏搖娘，但民間藝人讓他們邊用邊「出氣」。「出氣」的方式是一路搓捏惡丈夫，使他醜態畢露，讓觀眾不斷用笑聲懲罰他。最後，他醉步踉蹌地毆打妻子，妻子雖然力弱，卻清醒而機敏，未必完全被打──對此，觀眾正可笑樂。

這種用笑樂方式了斷悲哀事件的做法，是「情感滿足型」的一種體現，符合中國民間的審美模式。

從以上三方面可以看出，《踏搖娘》在中國戲劇發端史上的美學意義頗為重大。如果說，《東海黃公》以情節化假定性標誌著戲劇美的初步凝聚，那麼，《踏搖娘》又進一步勾勒了中國戲劇的審美雛形。

《蘭陵王》

《踏搖娘》所勾勒的審美雛形當然遠不是完滿的。就在當時，另一齣歌舞小

戲《蘭陵王》便作出了重要補充。

與款款怨訴不同，這裡出現了鏗鏘刀兵。

與盈盈舞姿不同，這裡出現了獰厲假面。

在《踏搖娘》中，強暴之力遭到否定，醜陋的面容受到嘲弄；在《蘭陵王》

中，強暴之力獲得肯定，醜陋的面容竟被歌頌。

比之於《踏搖娘》，毫無疑問，《蘭陵王》在追求著另一種美。

《蘭陵王》的故事同樣是既簡單又有趣的：蘭陵王高長恭是北齊文襄王的第

四個兒子，膽氣過人，勇於戰鬥，似乎是一員天生的赫赫武將。可惜，他長得太

漂亮了，白皙的肌膚、柔美的風姿，簡直像個女人，他自感很難以威嚴的氣貌震

懾敵人。於是，就用木頭刻了一副獰厲的面具，臨打仗時戴上，與敵鏖戰，所向

披靡，勇冠三軍。⑯

《蘭陵王》究竟怎麼個演法，現在已難於確知。但在

唐朝，這是一個很普及的節目。不僅許多文獻都提到

它，而且從多種跡象判斷，它上演的機會很多。據《全

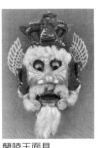

蘭陵王面具

唐文》收錄的一篇皇家碑文 ❶ 記載，當唐玄宗李隆基還只有六歲的時候，幾個兄弟姐妹曾在祖母武則天跟前演過幾個節目。李隆基跳了一個舞，他的弟弟李隆范只有五歲，就表演了《蘭陵王》。

這篇碑文在用詞上，區分了《蘭陵王》的演出與舞蹈節目的差別。如說李隆基是「舞《長命女》」，兩位公主是「對舞《西涼》」；獨獨說李隆范是「弄《蘭陵王》」。一個「弄」字，可包含多種意義，此處應該是指扮演。

人們對《蘭陵王》扮演情況的揣想很多：可能有一個主要演員扮演武將高長恭，以金墉城下為背景，演出率領兵卒與敵軍搏戰的情景；可能這些將士們邊舞蹈擊刺，邊唱和著「蘭陵王入陣曲」……總之，不脫歌舞小戲的基本格局。

《蘭陵王》演出中，今天最能確定、也最有特色的藝術因素是面具。按照情

面具銅器

節，面具的功用是掩美增威，因此，其兇醜凜然的形貌可以想像。

清人李調元（一七三四─一八○二）說：

世俗以刻畫一面，繫著於口耳者，曰「鬼面」，蘭陵王所用之假面也。❶❽

今人董每戡（一九○八─一九八○）說：

……蘭陵王的「鬼面」並非繫著於口耳者，雖和「套頭」有別，卻是「假面」連結在冑之前覆的邊緣之際的，跟一般的「假面」稍異。「假面」形相以奇醜猙獰為主，凡出於我們常見的臉相以外的怪模怪樣，就想像製成「假面」。……還是我們南戲故鄉溫州的方言最正確，叫作「獰副臉」。❶❾

《蘭陵王》的這個「奇醜猙獰」的面具，後來也就被看作是「大面」戲（亦稱「代面」戲）的代表。在習慣上，人們稱「大面」、「代面」，往往也就是指《蘭陵王》。

奇醜猙獰的面目出現在《蘭陵王》中，並不僅僅是爲了「避刀箭」，[20]而且還不經意地完成了一項美學使命。它「否定」了長恭眞實的相貌之美，「否定」的理由來自於一種與血火刀兵相伴隨的歷史力量，更來自於人們勇對危難、不避邪惡的自身力量。唐代是這兩種力量互滲的燦爛成果，因此已經具備把奇醜猙獰當作欣賞對象的能力。但是，這種欣賞也包含著對於被它遮蓋的眞實的相貌之美的潛在稱讚，結果所謂「否定」也就成了對比。

這種對比，既有象徵性，又有戲劇性。美國著名戲劇家尤金・奧尼爾（一八八八─一九五三）指出：「面具顯然不適用於以純現實主義術語構思的戲劇」，「面具是人們內心世界的一個象徵」；「面具本身就是戲劇性的，它從來就是戲

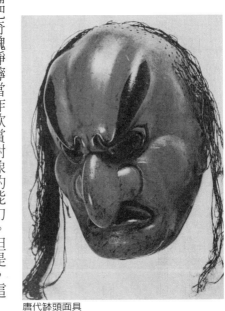

唐代缽頭面具

尤金・奧尼爾

劇性的，並且是一種行之有效的進攻性武器。使用得恰到好處，它比任何演員可能作出的面部表情更微妙、更富於想像力、更耐人尋味、更充滿戲劇性。那些懷疑它的人盡可以研究一下日本能劇中的面具、中國戲劇中的臉譜或非洲的原始面具！❷❶奧尼爾所說的與「以純現實主義術語構思的戲劇」不同而具有象徵性和想像力的戲劇方式，是中國戲劇、東方戲劇的重要特徵。在《蘭陵王》中，我們已可尋得這些特徵的早期信息。

三 滑稽表演

在歌舞小戲盛行的同時，還有一種被稱之爲「參軍戲」的滑稽表演也引人矚目。

有一首唐詩這樣寫道：

樓台重疊滿天雲，

殷殷鳴鼉世上聞。

此日楊花初似雪，

女兒弦管弄參軍。㉒

這裡所說的「弄參軍」，便是指參軍戲的滑稽表演。這種表演有時也伴有「弦管」歌舞，但總的說來卻以說白和一般舞台動作爲主，基本上是「科白戲」。參軍戲繼承了古優的諷諫傳統，在直接干預時事政治的過程中繼續爲戲劇美醞製並積累著滑稽的質素。

「參軍」原是一種官銜，後趙時期有一個叫周延的「參軍」，擔任了館陶地方的縣令，他因盜竊官絹數百匹，被捉拿下獄。統治者爲了儆誡其他官員，就在宴會上要演員表演這樣一個節目：一個演員扮演周延，身穿一件觸目的黃絹單衣上場，其他演員一見就問：「你是什麼官呀，怎麼到我們之間來了？」扮演周延的演員答道：「我本是館陶縣令。」說著抖擻一下黃絹單衣：「就爲這個，只得到你們這裡來了。」這就引起參加宴會的官員們的一陣哄笑。㉓

其實，這樣的滑稽演出，產生的時間還要更早些，據《樂府雜錄》記載，早在後漢，就有諷刺像周延那樣的贓犯的演出了。❷《三國志》則記載了這樣一件事情：兩位共事的學士互相克伐紛爭，鬧得不像樣子，劉備就叫兩位演員裝扮成這兩位學士，在群僚大會上表演他們吵架、爭鬥的情景，讓觀者在嬉戲中感知其非。❷

這種表演，至唐代而大盛。《樂府雜錄》、《雲溪友議》等書籍中記下了唐代一批善於「弄參軍」的演員的名字，如黃幡綽、李可及、李仙鶴、張野狐、曹叔度、劉泉水、范傳康、上官唐卿、呂敬遷、馮季皋、孔乾飯、劉璃瓶、郭外春、孫有態、周季南、周季崇、劉采春等。這許多演員，各有自己擅長的節目，記述者還能隱示出他們的藝術品位，從中很可想見當時的繁榮景象。一般認為，其中的黃幡綽可稱為唐代的第一演員，深得唐玄宗寵愛。

參軍戲的滑稽表演，其基本格局是兩個角色的有趣問答。這兩個角色經過化妝，大多置身於特定的戲劇性情境中，與後代那種讓演員基本保持第三者身分的曲藝說唱節目（如相聲）有所不同。這兩個角色，職能相對穩定，一個是嘲弄者，一個是被嘲弄者，實際上已構成「行當」。仍然可能是那個被嘲弄的參軍周

延太著名，被嘲弄的行當就被稱爲「參軍」，而嘲弄者的行當則被稱爲「蒼鶻」。「參軍」這一行當，相當於後代戲曲中的淨角，「蒼鶻」這一行當，則相當於丑角。李商隱《驕兒》詩中有「忽復學參軍，按聲喚蒼鶻」之句，可見晚唐時代連兒童也能按照既定行當來摹仿參軍戲了。

當年優孟扮孫叔敖，只有演員一人，㉖而到了滑稽表演，則有多人演出，於是有對話，有問答，有往還，這就是戲劇性情境的出現。戲劇性情境是情節發展的載體，滑稽表演，無論是周延的扮演者與其他演員的對話，還是兩位學士扮演者的互相克伐，其過程，其言詞，其結局，都是預先設定的，構成了具有藝術假定性的情節發展；而優孟扮演孫叔敖則不同，儘管他的扮演帶有戲劇性，但他無法預計被他諷諫的楚莊王的態度，因此他與眞實的楚莊王的對話並不構成戲劇的情節性。

由於滑稽表演具有了預先設定的情節性，因而也就與歌舞小戲產生了親和關係，加速了互相滲透。「優諫」，由此上升成爲「優戲」。帶有藝術性的政治諷諫，變成爲帶有政治意向的藝術。

由於戲劇美從直接的政治諷諫中濾析出來了，滑稽，也就具有了更獨立的價

值。據記載，唐代咸通年間著名演員李可及曾在唐懿宗面前表演過參軍戲《三教論衡》。這個參軍戲，並沒有直接對唐懿宗提出諷諫，而是嘲弄了社會上的宗教觀念。對此，當時有人認為是狐媚不稽之詞。❷照理，這對李可及來說仍然是危險的，因為唐懿宗對宗教的事情很敏感，曾為此貶謫過身居高位的文學家韓愈，韓愈在貶途中寫下的悲劇性詩句「一封朝奏九重天，夕貶潮陽路八千」，「雲橫秦嶺家何在，雪擁藍關馬不前」人所共知。但奇怪的是，唐懿宗觀看李可及演的《三教論衡》時，卻一會兒「為之啓齒」，一會兒「大悅」，一會兒「極歡」，不僅當場「寵賜甚厚」，而且第二天竟給李可及授了一個官職：「環衛之員外」。

悲劇美的角色，總是以強硬的形式呈現自己的意圖，因此常常引起敵對者加倍的警惕和防範，結果只能得到悲慘的結局；喜劇美的角色則相反，總是以機巧詼諧的外相藏匿自己的意圖，因此常常使敵對者解除戒備。滑稽的力量就在這裡，丑角的力量也在這裡。

儒家的禮樂觀念，本來就使這片土地上的人們習慣於苦中作樂。經由參軍戲的階段，中國戲劇更難全然剔除喜劇美的因素了，即便在貌似悲劇和正劇的故事中。

四　詩的時代

漢唐戲事，略如上述。應該說，在這一漫長的歷史時期中，戲劇的信息確已大量出現；然而又毋庸諱言，直至唐代，還沒有迎來眞正的**戲劇時代**。

唐代，是詩的時代。因此，也是音樂、舞蹈、書法的時代。

借用黑格爾的概念，漢代，以洋洋灑灑的漢賦和博大精深的史學爲代表，達到的是一種**史詩式的自覺**；唐代，則達到了**抒情詩式的自覺**，處處閃耀著獨立的個體自由。

「戲劇應該是史詩的原則和抒情詩的原則經過調解（互相轉化）的統一。」❷❽直吐心懷的情感抒發，對戲劇不很相宜，因爲「戲劇的動作並不限於某一既定目的不經干擾就達到的簡單的實現，而是要涉及情境，情欲和人物性格的衝突，因而導致動作和反動作，而這些動作和反動作又必然導致鬥爭和分裂的調解。」❷❾從這個意義上說，抒情詩的繁榮和戲劇的繁榮，總是很難並存於世。在古希臘，最著名的抒情詩人薩福合乎邏輯地活躍於悲、喜劇興盛之前。

印度近代詩人泰戈爾（一八六一─一九四一）的一段有趣自述，從個人的角

度說明了這個道理：

泰戈爾

　　短詩不斷地不招自來，這樣就妨礙我把劇本寫下去。若不因為這緣故，我大可以把叩我心門的一些思想，放進兩三個劇本裡去。我恐怕必須等到寒冷的冬天。除了《齊德拉》以外，我的所有劇本都是在冬天裡寫成的。在那個季節，抒情的意味容易變冷，人就有工夫去寫劇本了。㉚

　　泰戈爾說的只是他個人，其實，這個原則在更大的歷史範圍內也很適合：只有在抒情氣氛適當冷卻之後，才能大規模地湧現戲劇。

　　當詩歌從「才氣發揚」的「唐體」，一轉為「思慮深沉」的「宋調」，㉛ 戲劇的成長才有了更確實的時機；而中國戲劇的眞正繁榮，則發生於一個詩歌創作相當零落的時代。

　　從詩歌美躍升為戲劇美，會帶來創作觀念上的不小轉變。即便在戲劇繁榮的元、明、清三代，中國劇作家也大多是會寫詩的，但他們在詩歌觀念上與純粹的

詩人有很大的區別。有一條很著名，但又未可盡信的資料，可以作為我們研究這個問題的參考。

清人趙執信（一六六二—一七四四）在《談龍錄》一書中記述了這樣一個故事：有一天，劇作家洪昇（一六四五—一七〇四）與詩人王士禎（一六三四—一七一一）、趙執信一起論詩。洪昇不滿意於時下的詩缺少章法，說：「詩就像龍一樣，龍首、龍尾、龍爪、龍角、龍鱗、龍鬣應井然有序，不可或缺，缺少一樣，就不成其為龍了。」王士禎不同意，笑道：「詩應該是神龍，見其首不見其尾，只是偶爾在雲中露一爪一鱗罷了，為什麼非要呈現全體不可呢？呈現全體，就成了雕塑、繪畫者的作品了。」趙執信補充王士禎的意見，說詩與神龍一樣，是時時在屈伸變化，沒有僵死的定體。所以，只要在它的舞動之間恍惚望見一鱗一爪，便可宛然想見一條首尾完好的龍。不可拘於所見，把看見的龍與龍的全體等同起來，致使給那些以雕塑、繪畫的方法寫詩的人留下藉口和依據。據趙執信說，當時洪昇是折服於他的意見的，這一論詩佳話當時也盛傳文壇，後來洪昇死後，在傳聞上發生過一些重大出入。趙執信有關洪昇死後發生的事端，說得不夠順暢，可疑之處頗多，章培恆教授已在《洪昇年譜》中指出。㉜

中國文士論及上述對話時，大多是褒王、趙而貶洪昇，以為王、趙所論，才合神韻要旨。其實，洪昇哪裡不知道寫詩要講神韻，不可平鋪直敘？他與王士禛的一個重大區別，在於他除詩人外還是一個重要的劇作家。戲劇既要有神龍般的神韻，又需要具備王士禛、趙執信所蔑視的雕塑、繪畫者的某些直觀技能。他們對話間的分歧，其實是側重於兩種不同藝術門類的藝術家的分歧。

詩歌美和戲劇美的區別是那樣的明顯，因此，它們也就各自占據著自己時代性的優勢。在洪昇的時代，不管他本人當時在談話間是不是真的「服」了王、趙，時代性的藝術優勢已在戲曲、小說一邊；[33]而唐代，時代性的藝術優勢則在詩歌一邊。戲劇的雛形在唐代已有不少，但戲劇的時代尚未到來。

五 小結

由漢至唐，中國古典文化的很多門類都獲得了高度的發展，但始終未能迎來戲劇的大收穫季節。產生了司馬遷、陶淵明、嵇康、曹操、曹植、顧愷之、李白、杜甫、白居易、韓愈、柳宗元、雷海青、李龜年、公孫大娘、吳道子、閻立

本、韓幹、周昉的時代而沒能產生關漢卿、王實甫、湯顯祖、洪昇、孔尚任這樣的人物，並非歷史的遺憾，而是歷史的必然。焦循（一七六三—一八二〇）所謂「一代有一代之所勝」，❸信然。

秦漢帝國的大一統，呼喚來了一個熱鬧的藝術世界。在百戲雜陳的氛圍中，戲劇美獲得了發展的機遇。以《東海黃公》為代表的角觝戲，上升為具備假定性情節的擬態表演；以此為基點，出現了由演員扮作人間角色、以歌舞演簡單情節的小戲如《踏搖娘》和《蘭陵王》。它們以不同的美醜組合，展示了中國戲劇在雛形階段的風格化、象徵化、寓言化和感情滿足型的審美特徵。參軍戲的滑稽表演豐富了中國戲劇科白部分的表現力，又伸發了戲劇美之中的滑稽成分。

無論是《東海黃公》，還是《踏搖娘》、《蘭陵王》，以及各色參軍戲，都還不是成熟的戲劇形態。戲劇的黃金時代，還處於準備階段。

注釋：

❶ 《九章算術》，成於漢代，世界古代著名的數學著作之一，被國際科學史家看成是中國的歐

幾里得幾何學原本。

❷ 任昉：《述異記》。

❸ 一九七四年山東臨沂金雀山九號墓出土的彩繪帛畫中有角觝圖，描繪了這種情狀。

❹ 葛洪：《西京雜記》。

❺ 所謂「挾邪作蠱，於是不售」，是指黃公用咒符伏虎是一種偽詐，終於未能得逞。

❻ 馬端臨：《文獻通考》。

❼ 薛道衡：《和許給事善心戲場轉韻詩》。

❽ 見《全唐詩》（七）。

❾ 有的典籍記為「後士人蘇葩」。

❿ 《唐書·音樂志》稱作「踏搖娘」，文曰：「妻悲訴，每搖頓其身，故號『踏搖』。」《劉賓客嘉話錄》載：「隋末有河間人鼻齇酒，自號郎中。每醉必毆擊其妻，妻美而善歌。每有悲怨之聲，輒搖頓其身，好事者乃為假面以寫其狀，呼為踏搖娘。今謂之談娘。」《太平御覽》引《樂府雜錄》：「妻悲訴而搖其身，故號《踏搖娘》。」本書從「踏搖」說。

⓫ 《閒情偶寄》卷一。

⓬ 崔令欽《孝坊記》沒有直接說蘇妻美貌，但在記述《踏搖娘》的演員張四娘時卻說「善歌舞，亦姿色，能弄《踏搖娘》」。可見女演員的姿色也是扮演此戲的重要條件，由此可以推斷蘇妻這一角色的外貌要求。《唐書·音樂志》直說「其妻美」；《劉賓客嘉話錄》也說「妻美而善歌」。

⑬ 典庫的確切含義還不甚清楚，可能與「質庫」同義。宋代吳曾：《能改齋漫錄》二：「江北人謂以物質錢曰解庫，江南人謂為質庫。」

⑭ 任半塘：《唐戲弄》下冊。

⑮ 任半塘在《唐戲弄》中闡釋前引崔令欽《教坊記》中那段話時指出：「觀眾……以對面一婦人之痛苦為笑樂，尚成何世界！」「崔記謂『以為笑樂』，乃指其夫乖戾，目擊妻因被毆而益增悲苦，反以為笑樂。不能將原文『時人弄之』，與『以為笑樂』，遙遙相接，而謂時人蓄意於此類劇情中尋樂也。」（第四二三頁）本書認為，《教坊記》中所謂「及其夫至，則作毆鬥之狀，以為笑」，是在描述一般的演出形態，並無夫作毆鬥之狀後目擊妻悲而反為笑樂的意思。倘要疏通文義，大致應是：及其夫至，（兩人）作毆鬥之狀，以為（觀者）笑樂。這是這類一般記敘性文體常有的省略。

⑯ 崔令欽《教坊記》載：「大面出北齊，蘭陵王長恭，性膽勇而貌若婦人，自嫌不足以威敵，乃刻木為假面，臨陣著之，因為此戲；亦入歌曲。」《唐書·音樂志》：「代面出於北齊，蘭陵王長恭，才武而貌美，常著假面以對敵。嘗擊周師金墉城下，勇冠三軍。齊人壯之，為此舞，以效其指揮擊刺之容，謂之『蘭陵王入陣曲』。」葉廷珪《海錄碎事》載：「北齊蘭陵王體身白皙，而美風姿，乃著假面以對敵，數立奇功。齊人作舞以效之，號『代面』。」《北齊書》中有《蘭陵武王孝瓘傳》，載：「蘭陵王長恭，一名孝瓘，文襄第四子也」，累遷幷州刺史。突厥入晉陽，長恭盡力擊之。芒山之敗，長恭為中軍，率五百騎，再入周軍；遂至金墉之下，被圍甚急，城上人弗識，長恭免胄，示之面，乃下弩手救之，

於是大捷。武士共歌謠之，為《蘭陵王入陣曲》是也。……及江淮寇擾，恐復為將，嘆曰：「我去年面腫，今何不發？」自是有疾不療。武平四年五月……飲藥而薨。……長恭貌柔心壯，音容兼美。

⑰ 鄭萬鈞：《代國長公主碑文》，見《全唐文》卷二七九。

⑱ 李調元：《弄譜》。

⑲ 董每戡：《說「假面」》，見《說劇》。

⑳ 戲曲史家周貽白在《中國戲劇史長編》第一章中就認為這個面具的功用只在於「臨陣著之以避刀箭者，不必即為長恭貌美之故」。這種觀點只強調了面具出現在戰場上的物理功用，而沒有看到它出現在演出中的美學功用。

㉑ 尤金‧奧尼爾：《關於面具的備忘錄》。

㉒ 薛能：《吳姬》。

㉓ 《太平御覽》卷五六九引《趙書》：「石勒參軍周延，為館陶令，斷官絹數百匹，下獄，以八議宥之。後每大會，使俳優著介幘、黃絹單衣。優問：『汝為何官，在我輩中？』曰：『我本為館陶令。』斗數單衣曰：『政坐取是，故入汝輩中。』以為笑。」《藝文類聚》引此段時為：「石勒參軍周雅，為館陶令，盜官絹數百匹，下獄後，每設大會，使與俳兒著介幘，絹單衣。優問：『汝為何官，在我輩中？』曰：『本館陶令。』曰『正坐耳是，故入輩中』。以為大笑。」此中「二十數」，顯為斗數（抖擻）之誤。

㉔ 段節安《樂府雜錄》「俳優」條:「開元中,黃幡綽、張野狐弄參軍,始自後漢館陶令石耽。耽有贓犯,和帝惜其才,免罪。每宴樂,即令衣白夾衫,命優伶戲弄,辱之,經年乃放。」從這一記載看,優伶所戲弄的是石本人,而不是裝扮者。這樣的「演出」,實際上是一種政治處罰的形式,但卻為純粹的裝扮性滑稽演出作了準備。

㉕ 《三國志·許慈傳》記許慈、胡潛並為博士,典掌舊文,互相克伐,形於聲色……先主使倡家假為二子之容,效其忿爭之狀,初以辭義相難,終以刀杖相屈,用感切之。

㉖ 有人設想,史籍中關於優孟扮孫叔敖的記述,可作另一種理解:可能不是優孟扮成孫叔敖給真實的楚莊王看,而是在楚莊王面前演了一齣戲,戲中既有扮孫叔敖的人,也有扮楚莊王的人,真實的楚莊王看了這齣把自己也演在裡面的戲,當然就會有演員多人了。但是,這種設想,畢竟沒有什麼依據,精於文字表達的司馬遷不可能疏忽到把真實的楚莊王和扮演出來的楚莊王混為一談。

㉗ 高彥休:《唐闕史》。

㉘ 黑格爾:《美學》第三卷下冊。

㉙ 黑格爾:《美學》第三卷下冊。

㉚ 泰戈爾:《孟加拉風光》。

㉛ 錢鍾書:《談藝錄》。

㉜ 趙執信:《談龍錄》首條:「錢塘洪思升,久於新城之門矣。與余友。一日,並在司寇宅論詩。思嫉時俗之無章也,曰:『詩如龍絲,首尾爪角鱗鬣一不具,非龍也。』司寇哂之

曰：「詩如神龍，見其首不見其尾，或雲中露一爪一鱗而已，安得全體？是雕塑繪畫者耳。」余曰：「神龍者屈伸變化，固無定體。恍惚望見者，第指其一鱗一爪，而龍之首尾完好，故宛然在也。若拘於所見，以為龍具在是，雕繪者反有辭矣。」思及服。此事頗傳於時。」章培恆對此節的考證，見《洪昇年譜》，第一九六─一九八頁。

❸ 在這裡還可提供的一個有力的佐證是，清代產生的天才長篇小說《紅樓夢》中大量的詩作，並不出色。曹雪芹本人的述懷詩會比這些代擬詩好一點，但無論如何也趕不上他的小說技能。整個時代，整個社會，亦復如此。

❹ 《易餘籥錄》卷十五。

第二章

走向成熟

唐代的詩歌光輝，終於漸漸黯淡。唐詩的餘緒，還會延綿百代，但那種時代性的繁茂，卻不會復現於中國歷史了。中國文藝的正宗席位，將由別種藝術來替代。

一 市民口味

安史之亂給唐帝國帶來了深刻的經濟危機，也推動了重大的社會變革。隨著土地賦稅制度的變化，城市拓大，商市擴充，市民雲集，貿易和貨幣使自古以來的自然經濟全面鬆動。門閥衰落，特權減損，社會氣氛由開拓尚武轉向內斂享樂。不僅唐代歷史，而且整個中國歷史，都發生了根本性的轉折。

隨之而來，以寺廟為基地的大型遊藝場所便應運而生。例如首都長安的大戲場，就與幾座大寺廟的名字連在一起。「長安戲場都集於慈恩，小者在青龍，其次薦福、永壽。」❶市民的審美口味，已成為一種不可忽視的社會存在。

王朝的衰敝和離亂，又使許多宮廷藝術家外出謀生，成了迎合市民口味的藝人。這樣，市民發生了變化，藝人發生了變化，藝術也發生了變化。

我們前面曾經提到過的藝人周季南、周季崇、劉采春，就與皇家宜春院裡的藝人有很大的不同。劉采春，越州（今浙江紹興）人，是周季崇的妻子，周季南、周季崇是兄弟，他們這個家庭戲班活躍在安史之亂之後，從經營方式到服務對象，都帶有明顯的商業傾向和市民性質。劉采春所擅唱的《望夫歌》中有這樣的歌詞：

不喜秦淮水，生憎江上船。載兒夫婿去，經歲又經年。

莫作商人婦，金釵當卜錢。朝朝江口望，錯認幾人舡。

這樣的《望夫歌》，劉采春能唱的有一百餘首，據范攄《雲溪友議》記載，「采春一唱是曲，閨婦行人莫不漣泣。」❷這種漣泣之情，是典型的「商人婦」的情感；這種演唱，是典型的市民社會的藝術形態。與宮廷表演相比，劉采春們的觀眾是普通民眾，活動場所是街衢港口。

由於商市的擴大和繁榮，又使一種固定的遊藝場所出現在熙熙攘攘的商市中，這便是在宋代很著名的「瓦舍」。

中國歷史上許多著名的民俗學資料著作如《東京夢華錄》、《西湖老人繁勝錄》、《夢粱錄》、《都城紀勝》、《武林舊事》等，都記述過瓦舍的情狀和在瓦舍裡演出的節目、藝人。從記載看，北宋時汴梁的瓦舍很多，每個瓦舍裡還擱出一個供演出的圈子，叫做「勾欄」。整個瓦舍中各種勾欄薈萃，非常熱鬧。大的瓦舍可容觀眾數千人，不論風雨寒暑，每天都擁擠著很多人。演出的項目，簡直令人眼花繚亂，如雜劇、雜技、講史、說書、說渾話、皮影、傀儡、散樂、諸宮調、角觝、舞旋、花鼓、舞劍、舞刀。觀眾的隊伍也很駁雜，以市民為主，也有軍卒游勇、貴家子弟、文士書生、官僚幕客，可謂士庶咸集。瓦舍之盛，並非汴京一地。當時經濟、文化中心已漸漸南遷，南宋時臨安（杭州）有一個著名的瓦舍，內有勾欄十三個，即有十三個表演場地可同時演出；而臨安城內外這類瓦舍就多達二十餘處。

瓦舍，在歷史上第一次把伎藝和觀眾作了大規模的、穩定性的聚集，因此也對戲曲的成熟起了推動作用。

當戲班子走街穿巷的時候，或者去趕某一個地方的廟會的時候，❸一般說來，不必擁有很多劇目；而當他們在一處瓦舍中安下身來，固守一地獻藝的時

宋雜劇絹畫

候，劇目的數量就成了一個大問題。這樣，就出現了一批職業的腳本作者，他們寫劇本，也寫曲詞和話本，人稱「書會先生」、「京師老郎」。有了這批人，戲劇文學具備了一定的獨立性，走向了職業化和專門化。

於是，演出場地的長期固定化與戲劇文學的專門化幾乎同時開始。在中國戲劇史上，北宋末年是一個重要的關節：瓦舍和「書會先生」同時問世。

「書會先生」、「京師老郎」有較嫻熟的文字表達能力和較豐富的歷史知識，能夠把許多歷史故事編成腳本，使戲班子的劇目既新且多；然而，更重要的是，這些職業作者開始對戲劇這一綜合藝術進行通盤考慮。

「書會先生」、「京師老郎」通常不是「案頭作家」。他們社會地位不高，只求戲班生意興隆，這就使他們成了演出與觀眾之間息息相通的樞紐。

瓦舍的觀眾以市民為主，他們對演出的反饋，比宮廷中的觀眾更具有普遍

性，比鄉村間的觀眾更具有連貫性，這就為戲劇的成熟提供了一種既開放又穩定的氣候。

這些市民觀眾，文化素養比貴族文人低，社會見識比村野農民廣，生活節奏和情感節奏都比這兩種人快。他們的眼前，是擁擠的街市、繁密的船桅；他們的耳邊，是如沸的人聲，不絕的叫賣。因此，他們的感官已不很適應那種空靈、含蓄、蘊藉、悠遠、縹緲的藝術形態，他們追尋著綿密而緊張的有趣故事，直接而豐富的感官享受。總之，這些瓦舍觀眾的市民口味，與戲劇的本性十分合拍。

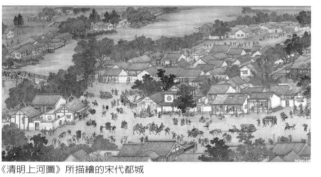

《清明上河圖》所描繪的宋代都城

瓦舍的出現不僅推動了戲劇的發展，而且對劇本的編寫和演出也有大的影響。由於瓦舍的演出是「百戲雜陳」，觀眾流動性較大，他們時而聆聽歌曲說書，時而聚觀戲劇表演。為了讓觀眾迅速掌握劇

情梗概，於是出現了「自報家門」的形式——演出開始時由一個角色介紹劇情，藉以安定觀眾的情緒；在情節轉折的地方還常常不厭其煩地向觀眾重複敘述上面的劇情，以照顧流動的觀眾。這幾乎連名著也不例外。關漢卿的《竇娥冤》第四折就大段大段地重複交代前面的劇情。這並非劇作不夠精煉，而是演出的環境決定的。我兒時在廣東家鄉的遊藝場裡看海陸豐的白字戲演出，場上較重要角色的腰帶上都繫著一塊小木牌，牌的雙面端端正正地寫著劇中角色的名字，如「劉備」、「張飛」等，這顯然也是使流動性較大的觀眾迅速了解人物故事而採取的辦法。❹

這是後話。在宋代，瓦舍勾欄中的戲劇還只是在走向成熟。瓦舍勾欄之外的貴冑世界、道統天地，還遼闊而森嚴。宋詞、宋文、宋畫，把貴族的審美趣味發揮到了極致。宋儒的理學思想，更在瓦舍勾欄之外造成一種與戲劇格格不入的低氣壓。就連那位留下了不少有關瓦舍記述的吳自牧都這樣說：「頃者京師甚爲士庶放蕩不羈之所，亦爲子弟流連破壞之門。杭城紹興間駐蹕於此，殿岩揚和王因軍士多西北人，是以城內外創立瓦舍，招集妓樂，以爲軍卒暇日娛戲之地。今貴

家子弟郎君，因此蕩遊，破壞尤甚於汴都也。」

❺ 吳自牧的生平思想不得而知，但字裡行間也正映照出當時的社會氛圍和習慣觀念。這一切，使宋代戲劇走向成熟而未能走向繁榮。

現在就讓我們具體地看一看宋代的戲劇狀態。

二　笑聲朗朗

宋代最流行的戲劇形態，是「宋雜劇」。

宋雜劇是與唐代參軍戲一脈相承的滑稽短劇，後來直接發展爲供一種叫做「行院」的民間演出組織使用的本子，稱爲「金院本」。最後，由金院本，再孕育出規格嚴整的元雜劇。在這一發展過程中，宋雜劇和金院本都以譏諷嘲笑爲要旨。因此，可以說，中國戲劇走向成熟的最後一個階段，是一條充滿了笑聲的途程。

宋雜劇的主要演出場所是瓦舍勾欄。《都城紀勝》在記述「瓦舍眾伎」時特別指出「唯以雜劇爲正色」；❻《東京夢華錄》也記述了瓦舍勾欄中因搬演一齣

雜劇而「觀者增倍」❼的情況。可見，宋雜劇在瓦舍中的地位是極為突出的。可惜的是，現存史料對此都語焉不詳，倒是那些在宮廷中演出的宋雜劇，留下了一些文字蹤跡。我們也只能憑藉著它們來窺探宋雜劇的大體面貌了。

請看以下幾齣宋雜劇的內容——

其一

北宋祥符、天禧年間，許多詩人崇尚唐代李商隱的詩作，甚至公然剽竊他的語句。在一次宴會上，一個演員扮李商隱出場，他的衣服卻不知被誰撕得十分破爛。他告訴疑惑的人們：「我李商隱被學館裡的官人拉扯到這步田地！」人們立即醒悟，哄然大笑。❽

其二

宋徽宗窮奢極欲，百姓痛苦。雜劇演員三人，分別扮成儒家、道家、佛家，表演了一段有趣的對話。

儒家：吾之所學，仁、義、禮、智、信，曰「五常」。

道家：吾之所學，金、木、水、火、土，曰「五行」。

佛家：你們兩人腐生常談，不足聽。吾之所學，生、老、病、死、苦，曰「五化」。這五字含義深奧，你們一定聞所未聞。

儒、道問：那末，你所說的「生」是什麼意思？

佛家答：秀才讀書，待遇不凡，三年大比，可爲高官。國家對「生」是這樣的。

儒、道問：那末，你所說的「老」是什麼意思？

宋金雜劇磚雕

「老」是這樣的。

儒、道問：那末，你所說的「老」是什麼意思？

佛家答：孤獨貧困，必淪爲嫠，今所立「孤老院」，可養之終身。國家對「老」是這樣的。

儒、道問：那末，你所說的「病」是什麼意思？

佛家答：不幸而有病，家貧不能診療，於是有「安濟坊」使之存處。這便是「病」。

儒、道問：「死」呢？

佛家答：死者人所不免，唯窮民無所歸，無以斂，則與之棺，使得葬埋。這便是「死」。

儒、道最後問：那末，最後這個「苦」字又是什麼意

思呢？

佛家聽得此言，竟然瞑目不答，一副悲涼、惶恐的表情。儒家、道家很是奇怪，催促、逼問再三，佛家才緊蹙眉額，長嘆一聲：「只是百姓一般受無量苦！」

一句話，把前面這麼多的「反鋪墊」都推翻了。據說宋徽宗看了這段表演，「惻然長思」，對演員「弗以爲罪」。❾

其三

宋高宗時，一個宮廷廚師煮餛飩沒煮透，竟被送到當時的最高審判機關大理寺，下了獄。有一次宋高宗觀看雜劇演出，兩位演員扮了相貌相差很大的兩個人上場，第三個演員問他們的年齡，一個回答說：「我甲子生。」另一個回答說：「我丙子生。」第三個演員就宣布：「這兩個人都該到大理寺受審、下獄！」正在看戲的宋高宗問爲什麼，那個演員就說：「他們餃子、餅子都生，該與餛飩不熟同罪！」宋高宗大笑，赦免了那個被關押的廚師。❿

其四

宋神宗時王安石變法，提拔了一些朝廷貴戚大臣們所不熟悉的人做官，因

而引起官僚階層的不滿，唆使演員演出宮廷雜劇來攻擊王安石。有一次為宋神宗演出，一個演員竟騎驢直登聖殿，左右武士阻止了他，他假癡假呆地說：

「怎麼，驢子不能上？我以為有腳的都能上呢！」⓫

其五

壬戌年科舉考試，權貴秦檜的兒子和兩個侄子都榜上有名。公眾議論紛紛，卻誰也不敢公開聲言什麼。待到下一次考試，演員扮作應試士子演了一段雜劇。他們在猜測著主考官是誰，說了好幾個當朝名臣。有一個演員卻說：

「今年朝廷必然差遣彭越來主考。」

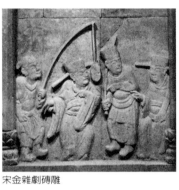

宋金雜劇磚雕

來得？」這個演員說：「上次是韓信主考，這次為什麼不可以讓彭越出來？」旁人一聽，更笑其荒誕，但他說：「上次若不是韓信主考，怎麼取了三秦？」⓬聽到這裡，人們才恍然大悟，但又驚恐萬狀，不敢聽下去，一哄而出。秦檜知道此事後也不敢明行譴罰。⓭

但是，秦檜也有對演員明行譴罰的。例如——

其六

一次，皇帝賜給秦檜華宅厚禮，秦檜開宴慶祝，並請來了內廷的演員即席表演。

表演時，演員甲走上前來，褒頌秦檜功德。演員乙端著一把太師椅上場，跟在演員甲的後面，滿口俏皮話，引得宴會上的賓客一片歡笑。演員甲正想在太師椅上就座，不巧頭巾落地，露出頭上兩個「雙疊勝」的巾環。演員乙指著這雙勝巾環問演員甲：「此何環？」演員甲回答：「二聖環。」**⑭**演員乙一聽，拿起一條扑棒去打演員甲，邊打邊說：「你只知坐坐太師交椅，攫取銀絹例物，卻把這個『二聖環（還）放在腦後！』」

此言一出，滿座賓客都相顧失色，秦檜本人則大怒，把這些演員投入牢房，其中有的演員就死於獄中。**⑮**

其七

北宋末年，上將軍童貫用兵燕薊，敗而竄。在一次內廷宴會上，教坊的演員即席表演，上場的是三四個扮作婢女的演員，而這些婢女的髮式卻各不相同，非常奇特。她們上場後一一作了自我介紹，一個說，「我是蔡太師（宰相

蔡京）家的」，一個說，「我是鄭太宰（太宰鄭居中）家的」，一個說，「我是童大王（大將軍童貫）家的」。

待她們介紹完畢，有人從旁問她們：為什麼你們各家的髮式如此不同呢？

蔡家的婢女說：「我家太師經常覲見皇上，因而當額爲髻，稱爲『朝天髻』。」

鄭家的婢女說：「我家太宰守孝奉祠，不宜嚴妝，因而髮髻偏墜，稱爲『懶梳髻』。」

最奇怪的是童貫家的那個婢女，竟然滿頭都是小小的髮髻，像小孩子一樣。旁人問她：「你家又怎麼回事呢？」她說：「我家大王正在用兵，所以我梳的是『三十六髻』。」

「三十六計，走爲上計」。用兵之時而梳「三十六髻（計）」，譏刺了童貫逃跑的醜行。

其八

宋代統治者軟弱無力，總是聽任侵略者虐殺中原人民。有個雜劇演員曾在表演中插入過如下這樣一段聽了令人淚下的「俏皮話」：

若要勝金人，須是我中國一件件相敵乃可，且如——

金國有粘罕，我國有韓少保；

金國有柳葉槍，我國有鳳凰弓；

金國有鑿子箭，我國有鎖子甲；

金國有敲棒，我國有天靈蓋！ ⑰

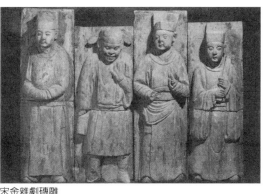

宋金雜劇磚雕

我們曾經說過，同是滑稽性質的表演，漢唐年間的參軍戲要比先秦優人更加恣肆放達；現在我們看到，宋雜劇的演員在這條艱險的道路上邁出了更勇敢的步伐。僅以上面所舉八例來看，大多直刺社會生活中的重大癥結，甚至對最高政治決策提出非議，實在是專權政治下的空谷足音。

這些例證還表明，我國古代戲劇家對滑稽的釀製已凝聚成一些習慣規程。例如：

諧音。以「甲子」、「丙子」諧代「餃子」、「餅子」，以「二勝環」諧代「二聖還」，以「三十

六舋」諧代「三十六計」，都是對諧音技巧的運用。這種技巧利用諧音刺激觀眾的跳躍性聯想，使本來並無藝術趣味的社會論題產生特殊的愉悅，卻又渲染了這些論題的隱秘感。雖隱秘卻能被廣大觀眾立即領悟，雖愉悅卻能起到諷諫譏刺的目的，難度不小。

鋪墊。對一種心理慣性的故意鋪設和突然中斷，產生對比性的喜劇效果。例如對「生老病死苦」五字的闡釋以及對金人「件件相敵」的鋪陳，都是如此。

賦形。借衣衫襤褸的李商隱來顯示文壇惡習，由騎驢登殿來影射王安石的任人政策，都是把一種難以直觀的意見賦形了，並因怪誕而產生審美效果。這比僅僅由語言來完成的諧音、鋪墊更進了一步。

宋雜劇在實際演出過程中一般由三個部分組成。

第一部分——「艷段」。這是在正戲開演之前招徠觀眾、引導觀眾的小節目，開始大多是歌舞，也有一些戲說「尋常熟事」的說白和動作，甚至還夾雜著武技筋斗。陶宗儀《南村輟耕錄》稱，艷段（焰段）中「有散說，有道念，有筋斗，有科泛」。

第二部分——「正雜劇」。這是主體部位。「正雜劇」有兩種表現方式，一種以唱為主，即以大曲的曲調來演唱故事；一種以滑稽戲為主，主要靠演員進行滑稽表演。不管哪一種，基本上都有貫串的故事和人物。這一部分，一般又分為兩個段落。

第三部分——「雜扮」。這是附於「正雜劇」之後的玩笑段子，比較靈活隨便，甚至可有可無。其內容，常常是取笑「鄉下人進城」。**⑲**

這樣的結構，有明顯的時代印痕和市民印痕。

「艷段」的招徠技巧固然帶有商市競爭性質，它的內容也與都市生活有密切關聯。《都城紀勝》說它做的多是「尋常熟事」，那麼，什麼地方會有各色各樣的觀眾都熟悉的事情呢？只能在人口密集、交往頻繁的城裡。「尋常熟事」的具體例證目前不易找到，但從後人所寫的近似「艷段」中可以發現，這部分內容中充滿著機智幽默、打諢插科，甚至還夾纏著詩詞對聯，經常調笑古代宗師巨匠。

這一切，都要求觀眾有較高的文化水平和反應能力。顯然，這樣的段子很難在窮鄉僻壤獲得效果。

主體部位「正雜劇」的風致，與先秦優人和漢唐參軍戲有很大不同。同樣是

譏刺和諷諫，宋雜劇卻展示出一種滿不在乎態度。汴京和臨安的市民們雖然還沒有集合成一個強大的新生力量，但他們時時夢想著「發迹變泰」，對朝廷政治已經不太「誠惶誠恐」。正因為如此，他們譏諷的自由度提高了。

至於宋雜劇末尾的「雜扮」，則體現了市民心理的另一個側面。輕視和調笑鄉下人，是小市民慣常的自我心理安慰。只要城市和鄉村的生態足以構成一種明顯對比，這類調笑必然代不絕傳。在宋代市井間已是這樣了，足見當時剛剛形成較大社會氣候的市民是何等沾沾自喜。

宋雜劇在結構形式上日趨豐裕，上場的演員也隨之有所增加。參軍戲在唐代安史之亂以前上場人物大抵限於兩人，而上面所舉的宋雜劇片段則大多要超過三人。人一多，角色的行當也漸漸成形。宋雜劇已經有了五種相對穩定的角色類型，它們一般在雜劇開演時的「艷段」中都要出現。灌園耐得翁《都城紀勝》、陶宗儀《南村輟耕錄》等書籍把它們稱為「五花爨弄」：

末泥——男主角，後發展為「正末」、「生」；

引戲——戲頭，多數兼扮女角，稱「裝旦」；

副淨──被調笑者，本自「參軍」；

副末──調笑者，本自「蒼鶻」；

裝孤──扮官的角色。

後代中國戲曲「生、旦、淨、丑」四大行當類型，已可從宋雜劇的這些角色體制中找到雛形。

處於雛形階段的角色行當，為當時的戲劇活動提供了不少便利。它便於觀眾在鬧哄哄的瓦舍勾欄中直捷地把握演出形象，便於演員對特定的角色和程式進行單向磨礪。與之相關，它又便於戲班子在商市競爭中作出特長上的分工。這一些便利，後來都成了行當藉以立足的美學依據。

三　弦索琤琤

宋雜劇顯然還過於散漫。開頭一個「豔段」，已經「有散說，有道念，有筋斗，有科泛」了，而且五個角色都出場；中間正戲，或唱或做，有兩種表現方

式，從上面所舉的那些諷刺片段來看，雖有故事和人物，但很難對它們的完整性抱有信心，一次雜劇演出的正戲部位究竟是包容一個故事還是兩個故事，也不能確定；至於最後「雜扮」部位的藝術隨意性，自更不待言。

還缺少什麼呢？

還缺少一個足以貫穿全局的脈絡——一個完整的故事；

還缺少一種足以梳理整體的節奏——一種嚴整的曲調。

對此，瓦舍裡有一位熟悉的老鄰居——講唱藝術，提供了切實的援助。

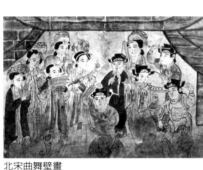

北宋曲舞壁畫

講唱藝術本身的發展也已有漫長的歷史，到宋代，它的兩支流脈對戲劇產生了重大影響。

其一是敘唱完整故事的樂曲組合。這種樂曲組合，由古代的大曲發展而來。大曲是以一支曲子反覆演唱多遍來敘述一個故事的音樂形式。由於演唱的是一個故事，依憑的是一支曲子，因此雖然單調、冗長，卻具有完整性和一致性。至宋代，大曲為了更加便於敘唱一個故事，在音樂形式上已經有所壓縮和篩選。這種音樂

形式被宋雜劇吸收，也就把藝術的連貫性帶給了戲劇。它開始只是雜劇的一個組成部分，卻爲雜劇輸入了汰除蕪雜、削減贅餘的內在標尺。

其二是應順著一個長篇故事的邊說邊唱，爲北宋中葉的講唱藝人孔三傳所創造。諸宮調承襲著前代「變文」、「鼓子詞」的傳統，爲北宋中葉的講唱藝人孔三傳所創造。[20] 諸宮調和上述大曲演唱不同，不限於一支曲子，一個宮調，而是根據故事情節的需要來選擇和連綴宮調、曲子。這樣，單調性被克服了，也並不帶來紊亂。

從史料看，諸宮調在宋金時代很流行，可惜流傳至今的作品甚少，主要是董解元的一部《弦索西廂記》（亦稱《西廂記彈詞》）還有無名氏的一個《劉知遠諸宮調》殘本。近人鄭振鐸（一八九八—一九五八）說：

……諸宮調作者的能力與創作欲更爲弘偉，他竟取了若干套不同宮調的套數，連續起來歌詠一件故事。《西廂記諸宮調》所用的這樣不同宮調的套數，竟有一百九十二套（內二套是只曲）之多，《劉知遠諸宮調》雖爲殘存少半的殘本，竟也存有不同宮調的套數八十套之多。這種偉大的創作的氣魄，誠是前無故人的！[21]

近人吳梅（一八八四—一九三九）也曾說過：

金章宗的時候，可不是有一位董解元麼？這位解元先生，叫做什麼名字，實在考究不出。但是他做的一部《西廂彈詞》，至今還是完完全全的。為什麼叫做彈詞呢？因為唱這種彈詞的時候，口裡念著詞句，手裡彈著三弦，所以叫做彈詞，又叫做《弦索西廂》，又叫做《諸宮調詞》。這解元先生做了《西廂詞》，大家都彈唱起來，一時非常風行，不過都是坐唱，不能扮演出來。❷❷

諸宮調顯示了在**複雜敘事**上的強大優勢。長達五萬言的《西廂記》諸宮調，有豐美連綿的曲詞，有線條清晰的故事，有廓理情節的說白，為了把聽眾長時間地吸引住，它又運用了收縱、轉換、頓挫、懸念等技法，構成了一個既有足夠的長度、又有審美力度的敘事文學。這樣的講唱藝術，如果出現在雜劇演出旁側的勾欄之中，必然會構成對雜劇的挑戰，如果部分地汲取到雜劇裡來，又必然會改造雜劇。誠然，如吳梅所說，它「不能扮演出來」，但當它與「可以扮演出來」的戲劇因素結合在一起，中國戲劇的真正成熟也就獲得了契機。

諸宮調的故鄉在北方，創始人孔三傳是山西人，後來主要在汴京流傳。宋廷南渡之後，臨安也隨之風行，但南方的諸宮調與北方的諸宮調已有了較大的變化，因而稱之爲「南諸宮調」。南北諸宮調分別對南北戲劇雛形產生影響。北方雜劇受到的影響更顯然一點，例如，元雜劇之分爲旦本、末本，一折由一個角色主唱，對不易直觀的場面加以敘述，以及音樂上的套曲結構等等，都可以看到諸宮調的影子。南戲受諸宮調影響的簡明例證，可舉南戲著名劇目《張協狀元》，它開頭出現的便是諸宮調的曲詞。當然，北劇、南戲之間，又會各自帶著諸宮調的印痕互相影響。❷❸

其實，這種影響是遠遠超越當時的。以後在各種成熟的中國戲曲類型中，也都保留著敘述體的風格，滲透著講唱藝術的特色。

四 南方的信息

坎坷的路途，終於留在身後了。

確定精細的年代是困難的，人們只是記住：

十二世紀前期，南戲形成；

十三世紀前期，元雜劇形成。

這兩種高級戲劇形態的形成，標誌著中國戲劇的完全成熟。真正的戲劇時代，開始了。

中國戲劇新紀元的曙光，首先升起在地處東南的溫州。乍一看，這簡直是異軍突起。溫州並沒有像汴京、臨安那樣大的瓦舍、勾欄，更沒有類似於《東京夢華錄》、《夢梁錄》、《都城紀勝》、《武林舊事》那樣的資料記述過它的戲劇活動情況。如果說，自漢以後，我們對北方的戲劇發展情況只能勾勒出一條斷斷續續的虛線，那麼，對南方的戲事就更加茫然不知了。後代的戲劇史家在收羅宋金戲劇向元雜劇突變的信息時，他們的目光長久地盤桓在華北都城，然後追索著朝廷南渡的路途，移向臨安。但是，剛移到臨安，卻受到了干擾，因為在更南的方位，有更早的光亮吸引了他們的視線。而當他們急切地去探求這道光亮的由來時，似乎已嫌過遲，沒有太多的蹤跡可供梳理的了。

明人曾對南方這種戲劇的形成期作過簡單的考察。祝允明（一四六○—一五二六）《猥談》稱：

徐渭

徐渭（一五二一—一五九三）《南詞敘錄》稱：

南戲出於宣和之後，南渡之際，謂之「溫州雜劇」。余見舊牒，其時有趙閎夫榜禁，頗述名目，如《趙貞女蔡二郎》等，亦不甚多。

南戲始於宋光宗朝，永嘉人所作《趙貞女》、《王魁》二種實首之，故劉後村有「死後是非誰管得，滿村聽唱《蔡中郎》」之句。❷或云：「宣和間已濫觴，其盛行則自南渡」，號曰「永嘉雜劇」，又曰「鶻伶聲嗽」。其曲則宋人詞而益以里巷歌謠，不押宮調，故士夫罕有留意者。

宋光宗朝（一一九〇—一一九四）既已出現了像《趙貞女》、《王魁》這樣成熟的劇目，顯然不會是南戲的起始之年。估計應如祝允明所說，它大體形成於宣和年間（一一一九—一一二五）、南渡之際（一一二七），或者更早一些。

說南戲淵源於「里巷歌謠」而致使「士夫罕有留意者」，是可信的。大體

是，村坊小曲、講唱藝術，加上宋雜劇的影響，鑄合成一種演劇方式，先在鄉民集資舉辦的「社火」❷活動中一次次呈現，然後被吸收到溫州等城鎮，受到由下層文士和藝人組成的書會的加工處理，並開始演出「書會才人」所編撰的劇本。南宋時溫州的九山書會，就是其中比較著名的一個民間藝術機構。這時所演出的戲劇，就是在歷史上留下響亮名字的南戲（或稱戲文）了。

南戲先在近處蔓延，然後來到離溫州並不太遠的都城臨安（杭州），在瓦舍、勾欄中謀取一席之地，成爲一個劇種。但是，它的生命史中的關鍵階段，還應該算是在溫州度過的。

宋代的溫州，經濟和文化都比較發達，尤其作爲一個重要的通商口岸，市民眾多，風氣開通，構成了戲劇成熟的客觀條件。戲劇史家錢南揚（一八九一─一九八六）說：

溫州與海外通商，至遲也應在北宋中葉。溫州既是通商口岸，自然商業發達，經濟繁榮，市民階層壯大。由於他們對文化的需要，當地的村坊小戲即被吸收到城市中來。這種又新鮮又有生氣的劇種──戲文，大爲市民所歡迎，便

在城市中迅速的成長起來。❷

南戲戲文很快從溫州推向浙江的其他地區。陸容（一四三六——一四九四）

《菽園雜記》說：

> 嘉興之海鹽，紹興之餘姚，寧波之慈谿，台州之黃岩，溫州之永嘉，皆有
> 習為優者，曰「戲文子弟」，雖良家子不恥為之。❷

與緊鄰朝廷的都市不同，這些地區的商市處於一種更為自然和自發的狀態之中，市民生活更加靈活、散漫，藝術形態更富民間色彩，而這一切又都不大可能被記載下來。尤其是當活躍在南方的程朱理學不喜歡民間戲劇活動，設置過一些障礙。❷這些障礙當然無法阻止一門新興藝術的產生，卻有效地遮掩了不少當地文人投向南戲的目光。徐渭說南戲「語多塵下，不若北之有名人題詠」❷是合乎實情的。因此，南戲只能悄悄生長，當人們不能不注意它的時候，它已經是個「大人」了。

這種在主流文化之外悄悄生長的南戲，是一種在形式上比較自由，在內容上比較輕柔的戲劇樣式，與後來元雜劇的嚴整和高亢，形成鮮明的對照。

在大結構上，南戲根據內容，可長可短，短至數齣亦可，長至數十齣無妨。

在聲腔意義上南戲也稱「南曲」，來自於村坊小曲，里巷歌謠，本無宮調，只須順口可歌，便能連綴起來。❸演唱的時候，獨唱、對唱、輪唱、合唱，可交相替換，唱詞押韻，也不嚴格。其格調，雖也豐富多樣，終以柔婉為主。其題材，很少英雄豪氣，多涉倫理情愛。以朝野關係論，它是平民化的；以南北關係論，它是南方化的。

對於早期南戲的劇目，我們今天獲得的材料還是零碎的。留下的名目不少，留下的劇本卻很寥落。不過，由於中國戲曲在題材上的沿襲性，大半留下名字的劇目，我們還是可以考知其本事的。其中，比較有影響的有以下一些劇目。

一、《趙貞女》

此劇流行於宋光宗紹熙年間（一一九〇—一一九四），是當時戲劇舞台上的翹楚，可惜沒有留下劇本。其內容，是寫一個被稱為蔡二郎的青年上京趕考，得

中做官，從此不再理會家鄉的父親，父母終於在一場饑荒中餓死；他又喜新厭舊，把妻子趙五娘休了，最後甚至放出馬來把趙五娘踹死了事。蔡二郎如此「棄親背婦」，喪盡天良，終於觸怒天公，被霹靂轟死。人們常用「馬踹趙五娘，雷轟蔡伯喈」來概括《趙貞女》的劇情。㉛

蔡伯喈（一三三一一九二）是東漢時期的歷史人物，與劇情中的那個人沒有關係。這個名字，可以說是民間藝人隨手拾來的。上文曾經提及，詩人陸游坐了小船到附近村莊去遊玩，見講唱藝人演述這個故事，頗為蔡伯喈不平，發出過「死後是非誰管得」的感嘆。

二、《王魁》

《王魁》戲文，也沒有留存完整的劇本，我們只能看到幾段殘文。整個故事，可以從宋人張邦基《侍兒小名錄拾遺》中的引述中知道大概。

青年王魁，與桂英恩愛同居，上京趕考前還與桂英一起發誓永不相負，但等到考中狀元，卻與別人結婚，桂英憤而自盡。後來，桂英的鬼魂便索了王魁的命。

三、《王煥》

據劉一清《錢塘遺事》載，戊辰（一二六八）、己巳（一二六九）年間，「《王煥》戲文盛於都下」。據說，一個倉官的許多妾，看了這齣戲文，都紛紛逃走，追求婚姻自由去了，可見影響之大。

《王煥》的故事大致如下：汴梁人王煥，客居洛陽，結識了妓女賀憐憐，決定結爲夫妻。半年之後，王煥的錢財被妓院榨盡，鴇母就把他踢出了門，並把賀憐憐嫁給了邊關守將高邈。但是，賀憐憐心中只有王煥，她暗約王煥扮作一個賣零食的小販來見面，給他路費，勉勵他到邊關去立功。王煥到了邊關果然立功，升任西涼節度使，而高邈因挪用軍需款項被問罪，全家受累。官府在處置高家人員時問到賀憐憐，賀憐憐說自己本是王煥之妻。於是，王煥和賀憐憐得以團聚。

四、《張協狀元》

又是一齣題材類似的戲。而它，終於讓我們看到了一個完整的南戲劇本。二十世紀二〇年代初，我國一位學者在英國發現了一卷散佚在外的《永樂大典》（第一三九九一）卷，上有三種戲文，《張協狀元》即是其中之一。據考證，三

種戲文中，《張協狀元》應是宋代的劇本，其他兩種（《錯立身》、《小孫屠》）則是元代的作品。

《張協狀元》說的是，富家子弟張協上京趕考，半途被強盜竊掠打傷，在山神廟遇到一個姓王的貧苦女子照料，並成婚。張協在京考上狀元，被太尉王德用的女兒看中，張協婉拒，太尉女兒羞愧而死。但張協也不滿意妻子王女，不僅趕走了前來尋夫的王女，還在途經山神廟時加害於她，王女傷而未亡。

失去了女兒的太尉調任張協的上司，在山神廟見到王女收作義女。後來他要把這個義女女嫁給張協，張協以為王女已死，不料成婚之日見到新娘竟是自己的妻子，弄清真相後兩人言歸於好。

這齣南戲，因最終混淆了是非善惡，原諒了邪惡之人，給人的感受非常複雜，卻也真實地反映了一種無可奈何的社會生態。

《張協狀元》還讓我們詳細地看到了早期南戲的結構和體制，這比劇情更為重要。

此劇開頭，先以講唱藝術的方法，讓一個角色上場介紹部分情節，一直介紹到張協被盜受傷，便停止講唱，對觀眾說：「似恁說唱諸宮調，何如把此話文敷

演？」因而戲正式開場，張協扮演登台。在演出過程中，曲、白、科（介）相互穿插，比較充分地體現了戲劇藝術的綜合性，但綜合的純熟度還不很高，無論是唱（獨唱、對唱）、念白、動作，均還未獲得充分發揮。在角色的分配上，生為張協，且為王女，此外還有末、淨、丑三種角色，扮演的人物多達二三十個。全劇結構，流轉自由，不受約束，長達五十幾場，顯得冗長瑣碎，缺少必要的規範制約。

《張協狀元》在冗長散漫的結構中，令人注目地穿插著大量輕鬆詼諧或嬉謔不經的片段性場面，有的與劇情有關，有的與劇情支離。對這些部位，許多戲曲史家都提出非議，其實並不十分公允。

某些詼諧片段，在舞台表現手法上出奇制勝，例如——

張協被強盜竊掠打傷之後，來到山神廟躲避。山神廟中泥塑的山神、判官和小鬼，分別由三個演員扮演。見有人來，山神便命令判官和小鬼，變作兩扇廟門。張協推門而入，怕強盜再來滋生事端，便慌忙把廟門關上，而且還找了一根木棍從裡面把廟門拄上。木棍正好拄在小鬼所變的那扇廟門上，於是小鬼

就對另一扇廟門——判官發牢騷了：「你倒無事，我倒禍從天上來！」山神怕張協聽見，壓著嗓子喝令小鬼：「低聲！門也會說話？」小鬼向來不怕山神，回嘴道：「低聲！神也會唱曲？」

不久王女上場，她是久住山神廟的，突然見到廟門被關上了，非常奇怪，便舉手敲門，正好又敲在小鬼變的那扇廟門上。小鬼無奈，嘴裡發出「蓬蓬蓬」的聲音，當作敲門聲。旁邊扮作另一扇門的判官樂了，他調侃小鬼道：「恰好打著二更。」王女又要舉手敲門了，而且又敲在小鬼變的那一扇上，小鬼終於嘀咕了：「換手打那一邊也得！」

張協和王女成婚之日，前來山神廟慶賀的只有李家公婆和一個傻小二。山神廟破殘荒落，沒有桌子擺酒菜，小二便彎下腰去，兩手撐地，以背部代替桌面，新郎、新娘和李家公婆就圍著這張「桌子」吃喝說笑。

吃著吃著，「桌子」突然唱了起來：「做桌底腰屈又頭低，有酒把一盞與桌子吃！」——「桌子」在討酒喝了。李大公喝令「桌子」：「你低聲！」新娘不知內情，聽到小二的聲音，不見小二的人影，便問：「小二在何處說話？」

小二立即回答：「在桌下。」說著竟然站起身來了，於是，「桌子」突然不見了。李大婆驚問：「桌哪裡去了？」小二說：「那桌子，人借去了。」[32]

在這些滑稽片段中，演員和道具互相轉換，使整個舞台充分生命化。這也初步展示了正在形成過程中的中國戲劇的舞台風格。

五、《宦門子弟錯立身》

這也是《永樂大典戲文三種》之一，是一齣產生於元代的早期南戲。現存的這本戲文，是節略本。

這部南戲的故事令人愉快。高官子弟延壽馬愛上了劇團女演員王金榜，但是，家裡不僅反對，還把他禁閉。他逃出來後，四處闖蕩尋找王金榜。終於找到，他與王成婚，並投入了流浪戲班的演劇生活。他唱道：「背杖鼓，有何羞？提行頭，怕甚的？」

做高官的父親失去兒子後又悔又急，一天在某地為了解悶去看戲，見到了兒子和媳婦，遂得團圓。

從劇情可以知道，這戲標題裡的那個「錯」字，是反話。

六、《祖杰》

這是一齣不知其名的南戲，《祖杰》的劇名是我們擬擬的。這齣南戲，產生於宋元之交，與當時溫州地區的一場重大的社會鬥爭緊密相連，並在這場鬥爭中起到了關鍵性的作用，充分地展現了早期南戲的社會效能。周密（一二三二—一二九八）的《癸辛雜識別集》中記述了這場鬥爭和這齣南戲。

事情是這樣的：

溫州樂清有一個叫祖杰的惡僧，把自己慣常糟踐的一個女孩嫁給一個姓俞的青年，作為遮掩。青年攜妻逃避，祖杰砍掉他家的墳木。青年告到官府，反被誣陷入獄。青年繼續上訴，祖杰殺了他的全家。後來祖杰因賄賂官府的證據暴露而被捕，但他立即又派人到京城行賄去了。

溫州百姓看到祖杰有可能再次漏網，立即把此事編成戲文到處演出，由此激起公憤。官府見「眾言難掩」，便處決了祖杰。

祖杰被處決後的第五天，朝廷對他的赦免令果然下達了。可見，如果沒有那

此一演出，善惡還會顛倒下去。

這是戲劇的驕傲，儘管我們連那齣戲的劇名都不知道。

正在南戲流行的時候，北雜劇也正式形成並快速走向了成熟。北雜劇的形成比南戲晚一些，但一旦形成，它的光亮和聲響卻都比南戲大。及至元統一中國，北雜劇與南戲短兵相接，北雜劇明顯地占了上風。徐渭說：

元初，北方雜劇流入南徼，一時靡然向風，宋詞遂絕，而南戲亦衰。㉝

我們的目光，又需要回到北方去了。

南戲，遇到了自己強勁的對手。

五 藝術家大聚合

在宋廷南渡、金朝定都燕山（北京）以後，留在北方的一些雜劇藝人還在自

己聚居的行院裡從事著藝術活動，他們所用的宋雜劇腳本，一般稱為院本。院本都沒有能夠留下來，但據某些記載判斷，它比早先的宋雜劇又進了一步，故事性、連貫性有所增強，滑稽表演的成分也有所增加，而有些段落的演唱已經是代言體的了。金院本，是宋雜劇的直接嗣承，也是宋雜劇向元雜劇發展的一個過渡形式。

這是一次重要的過渡。完成這個過渡的先決條件，在於戲劇藝術家的大聚合。

先說第一種聚合。

首先是各路演員由流離到聚合，而演員們的聚合，又以觀眾的聚合為條件；其次是劇作家與演員的聚合，這個聚合比前一個聚合更為重要，因為正是這個聚合，使中國戲劇從審美本性上走向了自覺。

宋元之際的長期征戰，使北方的社會經濟遭到大幅度的破壞。但是，作為戰勝者的女真、蒙古貴族是喜好歌舞伎樂的。即便在激烈交戰的當口上，他們也不忘記向宋廷索取雜劇藝人、講唱藝人、百戲藝人。❸這樣，在他們的軍事、經濟後方，如山西、河北的某些都市，便集中了不少藝人，並一直保持著濃郁的伎藝

關漢卿畫像

演出氣氛。十三世紀六〇年代前期，忽必烈修復大都（北京），使之成爲政治、經濟、文化的中心，山西、河北等地的藝人便向這裡集中，伎藝演出有了更堅實的立足之地。由於這是在長期流徙之後才獲得的集中，因而顯得頗爲畸形。雜劇，便

置身在這個好像布滿了激素的社會氛圍之中。

再說第二種聚合。

蒙古統治者鐵蹄所及，中原文明遭到踐踏。這種踐踏，既是無形的，也是有形的。其中最爲明顯的表徵，就是漢族知識分子的被輕賤，被蔑視，被遺棄。蒙古貴族所實行的是一種界線森嚴的等級統治，民族分四等，漢人、南人被壓在低層；職業分十級，文士儒生竟屈居第九級，位於娼妓工匠之後，僅先於乞丐一

步。㊱與此相應，科舉制度也被中止了七八十年，統治者當時根本不想從漢族文人中選拔人才。這樣一來，元代的文人，基本上處於條條道路都被堵塞的困厄之中。正是在這種情況下，他們身邊頗為繁盛的伎藝活動吸引了他們的注意。他們可做和能做的事情不多，常常到勾欄裡去打發無聊的日子。不久，他們看到了自己施展才能的餘地。

當這些落魄文人終於與演劇藝人相依為命的時候，原先粗糙蕪雜的戲劇，也就與較高層次的審美意識聯合在一起了。汰淨、拔擢、剪裁、校改，尤其是大量的創新，出現在他們的合作之中。

文人投身演藝，一開始必定會有心理障礙，但一旦投入，其中的傑出者就會對戲劇生活不忍割捨了。他們改造了戲劇，戲劇也改造了他們。他們的最高代表關漢卿在《〔南呂〕一枝花》《不伏老》套曲中寫道：

我是個普天下郎君領袖，蓋世界浪子班頭。願朱顏不改常依舊，花中消遣，酒而忘憂。分茶、顛竹，打馬、藏鬮。通五音六律滑熟，甚閒愁到我心頭！伴的是銀箏女、銀台前理銀箏、笑倚銀屏，伴的是玉天仙、攜玉手併玉

肩、同登玉樓，伴的是金釵客、歌《金縷》、捧金樽、滿泛金甌。你道我老也暫休。占排場風月功名首，更玲瓏又剔透。我是個錦陣花營都帥頭，曾玩府遊州。

子弟每是個茅草崗、沙土窩初生的兔羔兒，乍向圍場上走。我是個經籠罩、受索網、蒼翎毛老野雞，蹅踏的陣馬兒熟。經了些窩弓冷箭鑞槍頭，不曾落人後。恰不道人到中年萬事休，我怎肯虛度了春秋。

我是個蒸不爛、煮不熟、捶不扁、炒不爆、響噹噹一粒銅豌豆。恁子弟每誰教你鑽入他鋤不斷、斫不下、解不開、頓不脫、慢騰騰千層錦套頭。我玩的是梁園月，飲的是東京酒，賞的是洛陽花，扳的是章台柳。我也會圍棋、會蹴鞠、會打圍、會插科、會歌舞、會吹彈、會咽作、會吟詩、會雙陸。你便是落了我牙、歪了我嘴、瘸了我腿、折了我手。天賜與我這幾般兒歹症候，尚兀自不肯休。則除是閻王親自喚，神鬼自來勾，三魂歸地府，七魄喪冥幽。天哪，那其間才不向煙花路兒上走！

一派落拓不羈之詞，一副堅韌頑潑之相。其實，這是一代新興藝術家的人生

宣言，從中可以看到他們敢於挑戰、縱死無悔的共同形象。

宋元之際的北雜劇作家像溫州地區的南戲作家一樣，也有一種以「書會」爲名的行會性、地域性組織。這種書會，保定有，汴梁有，大都有，後來杭州也有。進入書會的劇作家，被稱爲「書會才人」、「書會先生」。書會與戲班子有密切的聯繫，書會中的劇作家大多深通演出實踐，其中有一些本來就是藝人。他們自然懂得戲班子的需要，而戲班子也常常直接對書會提出劇目要求。

元雜劇先在北方嶄露頭角，隨著宋朝的最後覆亡，元朝的統一中國，元雜劇也傳播到南方，並在南方獲得聲譽。元雜劇的繁盛期，一般定爲元貞（一二九五──一二九七）、大德（一二九七──一三〇七）年間，這是有理由的。如天一閣本《錄鬼簿》中，賈仲明一再稱頌元貞、大德年間的劇壇盛貌，有「元貞、大德乾元象，宏文開寰世廣」，「一時人物出元貞」、「元貞大德秀華夷」等句。現代戲曲史家，也多看重這個年代，認爲元貞、大德時代是元雜劇的「唐虞盛世」。實際上，時間還應前移。至少在至元（一二六四──一二九四）年間，一群傑出的雜劇作家已有大量作品問世。**❸❼**因此，粗略一點說，整個十三世紀後半期，是元雜劇的繁盛期。

元雜劇的劇本體制，大多由「四折一楔子」構成。四折，是四個音樂段落，也是四個劇情段落。

所謂音樂段落，是指一個元雜劇劇本演唱的曲子一般分爲四大套，每套屬一個宮調，押同一個韻，由正末或正旦一個角色主唱。恰巧，這四套曲子，正好與劇情「起、承、轉、合」四個單元相順應，因而同時又是劇情段落。

元雜劇的結構體制，體現了一種嚴謹的寫意。嚴謹和寫意是有矛盾的，因爲一切寫意的藝術都需要有較高的自由度，不宜過分地嚴謹。爲此，有的雜劇如《西廂記》就突破了這個體制。越到後來，這種矛盾越是明顯，嚴謹和規整成了一種束縛，終於

元雜劇演出壁畫（摹繪）

使雜劇的歷史地位讓給了更自由的南戲。

演唱，在元雜劇的表演中占有十分重要的地位。由於受講唱藝術的影響，元雜劇的演唱雖已是代言體，卻還是一人主唱的。一人主唱，可以深化主要角色的情感邏輯，也有利於統一，有不少長處。但是，元雜劇的一人主唱也造成了某些弊端，例如由於壓抑了旁側人物，戲劇情境就表現得不夠豐滿，而主唱的內容又常常顯得冗長和勉強，主唱的演員也會過於勞累。為此，元雜劇藝術家們已經開始採用一些通融的辦法，而後來，這種過於單一的演唱體制仍然成為元雜劇被南戲取代的重要原因之一。

元雜劇的演唱是與念白緊密聯繫在一起的，所謂「曲白相生」，兩者不可離析。元雜劇的念白，開始分量不太多，後來漸漸受到重視。念白的功用很多，或介紹劇情，或展開對話，或披露內心，或調節氣氛，其中有不少帶有濃厚的生活氣息和喜劇氣氛。

做功、武功、穿插性舞蹈等動作性因素，也是元雜劇表演的重要組成部分。這種動作性因素，往往用虛擬手法表現豐富內容，又帶有很大的技巧性，作為表現劇情、塑造人物的手段，成了綜合藝術的有機組成部分。就連科諢表演也不再

獨立游離，而與劇情主線融成為一體。

元雜劇在一系列外部形態上，仍然鮮明地保持了在戲劇美的雛形階段便已逐漸顯現的**類型化**、**象徵化**的特點。例如，元雜劇的角色有著歸類性的分工，構成了一個行當體制，主要的角色是正末（男主角）和正旦（女主角），次要的男角有外末、沖末、小末，次要的女角有貼旦、外旦、小旦，他們一般都是不唱的；反面男角為淨，❸❽反面女角為搽旦；此外，後來還有孤（官員）、孛老（老翁）、卜兒（老婦）、徠兒（兒童）等角色。這些行當，從文學劇本開始，一直到整個表演過程之中，都把劇中人物的品類規定清楚，便於調動表現，也便於觀眾領受。

根據這些行當，元雜劇也採取了很有特色的化妝方法。一般對正末、正旦等主要正面人物採取略施彩墨、稍作描畫的「素面」化妝，對反面人物和滑稽角色採取誇張性、象徵性很強的「花面」化妝，對於正面人物中性格特徵明顯、特別是那些粗獷豪放的角色再加以勾臉化妝。這樣，行當的類型化被體現得更清楚了，也寄寓了藝術家對具體角色的個性處理。元雜劇的服裝也與此相適應，以不多的「行頭」，表現出人物的各種身分和地位，而不刻求生活的真實，不講究朝

代的區別，地域的不同，更不在乎節時令的差異。

在舞台裝置上，元雜劇一般不搞布景，只有一些簡單的、多功能的道具來配合演員的虛擬表演。

總之，元雜劇的各種外部形態，都比較漠視生活的外部真實，而是力求通過類型化、象徵化的手法，烘托出劇作的情思和意緒。

六　小結

由宋至元，是中國戲劇走向成熟的「衝刺期」。在宋以前，中國戲劇的雛形已經形成。宋代，由於商品經濟的發展，市民階層的擴大，市民藝術的匯集和繁榮，各種戲劇雛形急速走向成熟。與城市經濟緊相聯繫的瓦舍、勾欄，是直接孵育戲劇成熟的溫床。聚集在瓦舍、勾欄之中的廣大觀眾的市民口味，釀成了一種使詩的時代向戲劇的時代過渡的審美氛圍。

宋雜劇，是中國戲劇成熟前的一級重要階梯，它雖然仍是不夠嚴整的滑稽短劇，卻與以往的戲劇性滑稽表演有很大的不同。它有比較固定的演出規程和角色

行當，包含著可供伸發的多種藝術因素。它又有廣泛的觀眾面和比較穩定的演出地點，為戲劇的進一步發展作了準備。講唱藝術則在故事和音樂的完整性上援助了戲劇，幫助戲劇開拓了深度和廣度。無論是宋雜劇和講唱藝術，都對中國戲劇今後的美學格局發生了重大影響。

真正成熟的戲劇形態是形成於十二世紀前期的南戲，和形成於十三世紀前期、繁盛於十三世紀後期的北雜劇。它們的先後問世，證明中國已經具備了迎接戲劇時代的各種歷史條件。

北雜劇的巨大成功，關鍵原因在於動盪、險惡的歷史條件造成的藝術家的大聚合。其中，一批有高度文化藝術素養的文人投入劇作家的隊伍，與劇團合作，更為重要。

中國戲劇的成熟期和第一個繁盛期，應在十二至十三世紀之間。

注释：

❶ 錢易：《南部新書》。

❷ 《雲溪友議·艷陽詞》。

❸ 這兩種情況，並沒有因為瓦舍的出現而消失。中國戲曲一直發展到晚近，仍有走街穿巷和趕廟會的風習。

❹ 吳國欽：《中國戲曲史漫話·瓦舍的出現和戲劇的發展》。

❺ 吳自牧：《夢粱錄·瓦舍》

❻ 灌園耐得翁：《都城紀勝·瓦舍眾伎》。

❼ 孟元老：《東京夢華錄·中元節》。

❽ 劉攽：《中山詩話》載：「祥符、天禧中，楊大年、錢文僖、晏元獻、劉子儀以文章立朝，為詩皆宗李義山，後進多竊義山語句。嘗內宴，優人有為義山者，衣服敗裂，告人曰：『吾為諸館職撏扯至此！』聞者歡笑。」

❾ 見洪邁：《夷堅誌·優伶箴戲》。

❿ 見劉績：《霏雪錄》。餕，也寫作餖，一種餅，與「甲子」的「甲」諧音。

⓫ 見朱彧：《萍洲可談》。

⓬ 韓信取三秦是楚漢相爭時舊事。所謂三秦是指秦亡後被項羽分而為三的秦故地關中。宋雜劇演員則是借「三秦」這一歷史熟語來影射秦檜的一子二侄。

❶❸ 見洪邁：《夷堅志》。

❶❹ 「勝」與「聖」諧音，「環」與「還」諧音，演員就讓「雙勝環」故意蘊含「二聖還」的意義。二聖，指被金人俘虜去的宋徽宗和宋欽宗：「二聖還」是指迎接二帝回國。

❶❺ 見岳珂：《桯史》卷七。

❶❻ 見周密：《齊東野語》。

❶❼ 見張知甫：《可書》。

❶❽ 灌園耐得翁《都城紀勝》稱，「正雜劇，通名兩段」。

❶❾ 灌園耐得翁《都城紀勝》載：「雜扮或名雜班，……乃雜劇之散段。在京師時，村人罕得入城，遂撰此端，多是借裝為山東、河北村人，以資笑端。」吳自牧《夢粱錄》亦載：「頃在汴京時，村落野夫，罕得入城，遂撰此端。多是借裝山東、河北村叟，以資笑端。」

❷⓪ 吳自牧《夢粱錄·妓樂》：「說唱諸宮調，昨汴京有孔三傳，編成傳奇靈怪，入曲說唱。」王灼《碧雞漫誌》：「澤州有孔三傳者，首創諸宮調古傳，士大夫皆能誦之。」

❷❶ 鄭振鐸：《宋金元諸宮調考》，《佝僂集》。

❷❷ 吳瞿安：《元劇略說》（李萬育記錄），《中國文學研究》（下冊）。

❷❸ 在北劇和南戲的淵源關係上，王國維、青木正兒、周貽白、董每戡、錢南揚諸家，都有各自不同的觀點。

❷❹ 應是陸游《小舟遊近村，捨舟步歸》詩中句：「斜陽古柳趙家莊，負鼓盲翁正作場。死後是非誰管得，滿村聽說蔡中郎。」

㉕ 范成大《上元紀吳中節物俳諧體三十二韻》注：「民間鼓樂謂之社火，不可悉記，大抵以滑稽取笑。」社火活動的興盛是南方農村經濟繁榮的表徵，在宋代，浙江、福建、蘇南等地都有過盛大熱烈的社火活動。

㉖ 錢南揚：《戲文概論・引論第一》。

㉗ 陸容：《菽園雜記》卷十。

㉘ 本書第一章第四節「溫柔敦厚」中曾有提及，朱熹於紹熙元年漳州知事任內，約束當地演戲。史料見《漳州府志》卷三十八。朱熹的學生陳淳曾上書傳寺丞，言及禁戲事（何喬遠：《閩書》卷一五三）。

㉙ 徐渭：《南詞敘錄》。

㉚ 徐渭：《南詞敘錄》。

㉛ 徐渭在《南詞敘錄・宋元舊篇》中則概括為「伯喈棄親背婦，為暴雷震死」。

㉜ 本段介紹，由本書作者從《張協狀元》劇本中提取復述。

㉝ 徐渭：《南詞敘錄》。

㉞ 例如一一二七年金人就向宋廷索取「雜劇、說話、弄影戲、小說、嘌唱、弄傀儡、打筋斗、彈箏瑟琶、吹笙等藝人一百五十餘家，令開封府押赴軍前」。（見徐夢莘：《三朝北盟會編・靖康中帙》）

㉟ 張庚、郭漢城、王季思等戲曲史家認為，金元時的真定、晉寧（平陽）地區是金、元統治者統治北方並向南方用兵的後方根據地，經濟穩定，集中了眾多藝人，為元雜劇的形成作

出了特殊貢獻。

㊱ 十種職業等級有兩種記載：一官、二吏、三僧、四道、五醫、六工、七匠、八娼、九儒、十丐（《疊山集》）；一官、二吏、三僧、四道、五醫、六工、七獵、八民、九儒、十丐（《鄭所南集》）。惟七、八兩級稍異。

㊲ 王國維認為元雜劇的鼎盛期在於自太宗取中原至元一統五六十年間。董每戡在《說元劇「黃金時代」》一文中指出，五十餘位著名雜劇作家大多在元貞、大德間已亡故，元劇的鼎盛期應在至元這三十一年間，而元貞、大德卻是開始衰落的起點。

㊳ 淨行內也包括某些粗豪、剛勇的角色，以及經過醜化的喜劇性角色，其中又可分為副淨、中淨、丑；但是，元雜劇中尚無丑行，丑作為一種角色行當出現較晚。

第四章

石破天驚

一　精神的外化

元雜劇的繁盛期，是整個中國戲劇史中的黃金時代。

但是，這個黃金時代是以沉重的代價換來的。

山西新峰寨里村元墓雜劇磚雕

宋代雖然把傳統的思想文化推到了空前精細的地步，但國計民生的江河日下，完全無力對付金元侵略者的南下。二帝被俘，朝廷南渡，抗金失敗，奸佞掌權，西湖歌舞，負帝蹈海……這些事，組合在一起，不能不給人們帶來深深的失望和惆悵。整個民族產生了由漢代以來最深的鬱悶。南北朝時期的紛亂，安史之亂以後的黯淡，都不能與之相比。

早就習慣了的文化表述方式，已不足為用。有的知識分子決心不再為文，「斷其右指，雜屠沽中」。但也有一些智者不想這麼退縮，而是用關漢卿那樣的不屈勁頭尋找著一種足以酣暢傾吐的藝術形式，以求獲得內外

平衡。這便是元雜劇。

中國舞台藝術也就由此扭轉了以嬉戲娛樂為主的傾向，大步走向精神層面，並成為全民族精神層面最強烈的外化形式。

整個元代雜劇，可分前後兩個時期。十四世紀初年（更嚴格地說，元成宗大德十一年，一三〇七年）為分界線。我們所說的元雜劇的黃金時代，是指前期。

統觀這一時期的元雜劇，在精神上有兩大主調：第一主調是傾吐整體性的鬱悶和憤怒，第二主調是謳歌非正統的美好追求。❶

第一主調大多表現惡勢力對善的侵凌，以悲劇和正劇為多；第二主調大多表現善對於惡勢力的戰勝，以喜劇為多。至此，長久閃爍在以往戲劇雛形中的悲劇美和喜劇美，才構成完整的實體。

二　元劇第一主調

先來看一看元雜劇的第一主調：傾吐整體性的鬱悶和憤怒。

圍繞著這一主調，能夠形成如下闡釋系列——

一、元雜劇鬱憤的整體性；

二、提挈這種整體性的典型化形象構件；

三、元雜劇藝術家傾吐鬱憤的幾種方式；

四、這幾種方式的整合。

鬱悶和憤怒，本是各種藝術樣式創作的一個重要契機，不足為奇；但是，元雜劇中流露的鬱悶和憤怒，卻特別弘闊深廣，它們已不僅僅是針對個人遭遇的一種爆發，也不僅僅是對於幾個具體事件的一種不滿。《竇娥冤》中的幾句唱詞，正是形象地概括了這種鬱憤的整體性和深刻性：

天地也，只合清濁分辨，可怎生糊突了盜跖顏淵。為善的受貧窮更命短，造惡的享富貴又壽延。天地也，做得個怕硬欺軟，卻原來也這般順水推船！地也，你不分好歹何為地？天也，你錯勘賢愚枉做天！

一個弱女子，沒有對頭，也沒有脾氣，不招誰惹誰，只知平靜度日，但是，幾乎整個世界都與她過不去。因此，竇娥，這個幾乎沒有採取過任何主動行為的

　戲劇人物，成了社會整體黑暗的驗證者。她最終要控訴的，不是哪個壞人，而是「天」和「地」。

　在關漢卿等人的眼裡，十三世紀的中國大地，似乎一切都是顛倒了的，任何人都有可能陷入災難的天羅地網，此間不存在任何具體邏輯。

　但是，戲劇畢竟不是屈原的《天問》，天地間的邪惡需要集中在一系列負面戲劇人物身上。元雜劇為這類人物設定了一個核心身分：**與權勢勾結的無賴**。

竇娥冤

　這種設定別具慧眼。因為唯有無賴，在邪惡的世界中最為自由，最不講章法，最不計因果。當這種無賴與權勢勾結起來了，好人就求告無門，活不下去。

　相比之下，朝廷之惡，體制之惡，雖然強大，倒還是有邏輯的，因此也是可以反駁和抗爭的，即便因反駁和抗爭而遭到迫害，也有名有目，有歷史論定。但對於無賴和潑皮，什麼價值系統都不存在了，在他們的獰笑背後，是一片昏天黑地。

　仍以《竇娥冤》為例，幾個壞人都帶有明顯的無賴氣息：

　張家父子是最典型的無賴，從一開始依仗著「救命之恩」要以一對父子娶一

對婆媳，便是徹頭徹尾的無賴念頭。

賽盧醫的無賴氣，從他的「上場詩」中就可聞到了：「行醫有斟酌，下藥依本草，死的醫不活，活的醫死了」；「小子太醫出身，也不知道醫死多人，何嘗怕人告發，關了一日店門！」

最可注意的還是那個審案太守的無賴氣息。他的自白是：「我做官人勝別人，告狀來的要金銀，若是上司當刷卷，在家推病不出門。」既不僅僅是糊塗官，也不僅僅是個貪贓枉法之吏，而是一個穿著官服的張驢兒、賽盧醫。

這些壞人都想殺人或已經殺了人，但都沒有一點像樣的目的性，一切都在荒謬絕倫中進行。這就是無賴們的特殊功用。

元雜劇中無賴群像的名單，可以開出一大串。最標準的無賴，莫過於那個魯齋郎了。❷他有這樣一段自白：

花花太歲為第一，浪子喪門再沒雙：街市小民聞吾怕，則我是權豪勢要魯齋郎。

小官魯齋郎是也。隨朝數載，謝聖恩可憐，除授今職。小官嫌官小不做，

嫌馬瘦不騎，但行處引的是花腿閒漢、彈弓粘竿、賊兒小鷂，每日價飛鷹走犬，街市閒行。但見人家好的玩器，怎麼他倒有我倒無，我則借三日玩看了，第四日便還他，也不壞了他的：人家有那駿馬雕鞍，我使人牽來則騎三日，第四日便還他，也不壞了他的：我是個本分的人。

值得玩味的是，魯齋郎所欺壓的人之一，鄭州惡吏張圭，本也充滿了流氓氣，他老婆說他：「誰人不讓你一分？」他自己開口閉口便是：「你敢是不知我的名兒！」但是，就這麼一個惡吏，卻受到了比他更有權勢的魯齋郎的凌辱，而凌辱的手段又是十足的無賴式的：魯齋郎要張圭把老婆立即獻給他，再把自己玩膩了的一個民女強嫁給張圭，還謊說這是他的妹子，拿來與張圭換個老婆。惡吏遇上了這麼一個有權勢的無賴，立即成了妻離子散的悲劇角色。可見，在《魯齋郎》所反映的時代，無賴氣、潑皮相已經超越了其他罪惡，成了制服一切的幽靈。

《蝴蝶夢》中的葛彪，又是一個無賴。他的自白是：

有權有勢盡著使，見官見府沒廉恥，若與小民共一般，何不隨他帶帽子。

自家葛彪是也。我是個權豪勢要之家，打死人不償命，時常的則是坐牢。

今日無甚事，長街市上閒耍去咱。

他拍馬穿行鬧市，撞了一個老漢，卻說老漢「衝」了他的馬頭，舉手便打，直到把老漢打死。打死了人，他仍是一副潑皮相：

這老子詐死賴我，我也不怕，只當房簷上揭片片瓦相似，隨你那裡告來！

這口氣，我們在雜劇《陳州糶米》中另一個有權勢的無賴口裡也聽到過。這齣不知作者其名的雜劇塑造了一個叫做劉衙內的形象，他的自白也是這樣：

花花太歲為第一，浪子喪門世無對：聞著名兒腦也疼，則我是有權有勢劉衙內。

小官劉衙內是也。我是那權豪勢要之家，累代簪纓之子，打死人不要償命，如同房簷上揭一個瓦。

他向朝廷推薦自己的兒子——小衙內劉得中到遭遇災荒的陳州去放糧。那麼，劉得中又是何等樣人呢？我們再聽：

俺是劉衙內的孩兒，叫做劉得中：這個是我妹夫楊金吾。俺兩個全仗俺父親的虎威，拿粗挾細，揣歪捏怪，幫閒鑽懶，放刁撒潑，哪一個不知我的名兒！見了人家的好玩器，好古董，不論金銀寶貝，但是值錢的，我和俺父親的性兒一般，就白拿白要，白搶白奪。若不與我呵，就踢就打就揝毛，一交別番倒，剁上幾腳。揀著好東西揝著就跑，隨他在那衙門內興詞告狀，我若怕他，我就是癩蛤蟆養的。

元雜劇中的無賴形象還可以舉出許多。這不是藝術家的因襲，而是社會現實的反映。北方蒙古、色目貴族起事南侵，本帶有落後族群驟然暴發的貪婪特點，他們像分贓一樣宰割著中原的一切，不僅他們不受任何法規的約束，而且他們的子弟、家族、親戚也同樣享有這種特權。這種群落繁殖很快，很快在全國形成了一個龐大的特權階層，簡直如初夏的霉菌，秋田的群蝗。漢族的市井遊民之間，

也出現了不少趨附者、追隨者和效尤者，情況就更加嚴重。元代的官方文書中，也已出現了「潑皮」字樣，❸元代的高級官僚中已有人向忽必烈提出要解決這一問題，忽必烈也確實與一些大臣研究過對這些人的處置。但這位最高統治者又深知此輩群起，與政權本身有關，當然不願採取強硬一點的措施，致使無賴、潑皮們的橫行，變本加厲，成為元代社會的一個重大災難。

這些無賴、潑皮有著大大小小的政治背景，「交結官府，視同一家」，有不少本人還做了官；而許多地方官在這種氣氛中也漸漸染上了無賴氣、潑皮相。這樣，無賴和潑皮就與政治權力緊相融合、互為表裡，使得這一重大社會災難更加令人心悸。雜劇藝術家把這些人提煉成普遍性的形象構件，可以想像，在當年極易引起社會共鳴。

這種共鳴，其實是一種刺痛。漢族士庶已經擁有過唐宋文明，也已習慣於漸趨條理化、周密化的社會秩序，當一批不受任何約束的聲色之徒、無賴潑皮、社會渣滓突然居高臨下地操持一切的時候，文化的自尊遭到凌辱，道義的堤防全面潰決。劇場裡的這種刺痛式共鳴，立即變成了整體性鬱憤。

那麼，雜劇藝術家是如何來排解整體性鬱憤的呢？

揭露當然是一個辦法，但中國文化「情感滿足型」的審美要求，一般不會讓一些篇幅較長的作品僅僅停留在揭露。對傳統的中國藝術家來說，如果自身的主體精神得不到呈示，鬱憤將會更加鬱憤。

元雜劇藝術家們以一系列的「法治之夢」和「緬懷之夢」，來回答周邊的黑暗，排解心中的鬱憤。

「法治之夢」也就是懲處之夢、秩序之夢、使社會回歸常理情理之夢，一大批「公案戲」就是這種夢的產物；「緬懷之夢」也就是驕傲之夢、呼喚之夢、復仇之夢，一大批豪壯的歷史劇就是這種夢的產物。對於這兩方面的劇作，後文將擇要介紹。

除此之外，有的劇作家如馬致遠選擇了「隱遁之夢」，以神仙道化來鄙棄現實世界。

這些夢也是文化之夢，因此元雜劇也就快速地提升了文化等級。一群無賴、潑皮導引出了一個高雅的精神世界，又隨之導引出了一個優秀的劇種，這正是文化對於歷史的幽默回答。

三　元劇第二主調

元雜劇的第二主調是：謳歌非正統的美好追求。

第一主調是破，第二主調是立。

在這一主調中，中心人物已不是審案的清官、遠去的壯士，而是一批為爭取自由而奮鬥的青年男女，尤其是青年女子。

這是一支叛逆者的隊伍。他們的內心，有一種非正統的追求。他們之中不少人，如果不作這種追求，本可過一種安適優閒的生活，但他們不甘心於此，於是便投入了衝突的風波。這種情景，與竇娥這樣被動地遭受外界的侵凌很不相同。

《西廂記》裡的崔鶯鶯和張生，《拜月亭》❹裡的王瑞蘭和蔣世隆，《牆頭馬上》中的李千金和裴少俊，《倩女離魂》中的張倩女和王文舉，都是這樣的人物。劇中全部行為的發軔者，是他們自己。他們為了心中的追求，表現得非常主動，因此成了人生理想的化身。

他們的人生理想，可稱之為非正統的「團圓之夢」。

如果說，元雜劇對黑暗現實的批判可以由竇娥詛天咒地那一段話來代表，那

麼，它們對美好追求的呼喚則可以由《西廂記》中的一句名言來概括：

願天下有情的都成了眷屬！

這一句普普通通的話語，出現在封建道統時代是大逆不道的，出現在元代的瓦舍勾欄中是勇敢而新奇的。總之，是一個具有挑戰意義的理想宣言。

和人世間一切美好的理想一樣，這個宣言有著足夠的廣泛性和深刻性。所謂廣泛性，是指它企圖囊括「天下」，具有「都成了眷屬」的全盤包容氣魄；所謂深刻性，是指它以「情」為皈依，與人類歷史上最先進的婚姻理想接通了關係。

與這個理想宣言相呼應，《牆頭馬上》唱道：

願普天下姻眷皆完聚。

《拜月亭》也表達了這樣的意願：

願天下心廝愛的夫婦永無分離。

元雜劇中的婚姻、戀愛題材，具有巨大的社會包容力。誰要是能接受崔鶯鶯、紅娘、李千金她們的婚姻觀念，他在社會改革的思想路途上不僅要比許多清官走得遠，而且也許還會對宋江和李逵有所超越。許多在公堂和戰場上剛直俠義的血性男子，往往接受不了青年男女為人生自由而實行的一次美麗私奔。

在這些男女主人公之間，元雜劇藝術家更倚重青年女子，因為在同樣的反抗行為中，她們要付出的代價遠勝於男子，因此需要有更大的精神強度，也更能引起觀眾激動。

特別令人注目的是，在元雜劇中，有一批地位卑賤的青年女子以格外鮮明的姿態投入了這種人生追求，紅娘便是她們的代表。除了紅娘這樣的丫嬛外，元雜劇藝術家還在妓女身上找到了足以傲視黑暗世道的精神力量。趙盼兒、李亞仙、杜蕊娘❺等妓女形象都充滿了對正常、合理、自由的婚戀生活的嚮往。這些形象，與那些有著顯赫的社會地位卻沒有起碼的道德觀念的人，特別是與那些有權勢的無賴、潑皮，形成了極鮮明的對照。

下面，我們就圍繞著元劇的兩大主調，分別縷述藝術家們所營造的「法治之夢」、「緬懷之夢」和「團圓之夢」。

四　法治之夢

從元雜劇開始，中國的戲劇演出，在很大程度上成了一座座民間法庭，通過藝術形象，審理著各種案例。

產生這種現象的根本原因，在於社會上真實法庭的嚴重殘缺和普遍不公。到了元代，漢人的法律權利更是被強蠻地剝奪。《竇娥冤》裡所說的「衙門從古向南開，就中無個不冤哉」，確是實情。

就一般百姓而言，遇到一般冤情大多忍氣吞聲，遇到重大冤情也不會揭竿而起，只想通過「公堂鳴鼓、攔轎告狀」的方法來乞求公正。如果連這樣的乞求也全歸無效，那就只能在戲台前求得心理安慰了。

在當時，也只有戲劇舞台上那些假定性的法庭，才能稍稍加固人們心頭的正

義。在人頭攢動的演出場所，這種心頭的正義又變成為一種集體的心理體驗。於是，久而久之，倒是這種假設的法庭，對非法行為產生了興論震懾，對被欺壓的弱者構成了精神扶助。舞台上的法庭，變成了人們心中的法庭，因而也就從假定性的存在變成了一種現實的力量。

詩人袁枚（一七一六—一七九八）曾在《子不語》中講了一個公案故事，雖然荒誕不經，卻可反映出舞台上的公正法庭的實際社會作用。這個故事是這樣的——

清朝乾隆年間，有一次，一個戲班子在廣東三水縣衙門前搭台演戲，這天演的劇目是包公戲《斷烏盆》。扮演包拯的演員剛在台上坐定，就看見台上跪著一個披著頭髮、帶著傷痕的人在向自己伸冤。這是戲的情節中所沒有的，演包拯的演員疑是鬼魅作祟，驚慌失措地逃下台來。台下觀眾不知是怎麼回事，全場嘩然，吵鬧聲傳到不遠的縣衙門裡，縣官派人查問究竟，扮演包拯的演員把情況作了如實說明。縣官得知後，就吩咐演員繼續演出。不久，那個伸冤者又出現了，縣官就派人密切注視著他的動向，最後終於看到他消失在離縣城數里外的一座墳墓裡。這座墳墓本來埋葬著王監生的母親，但一經開挖，卻發現了另一具屍體。

縣官把王監生傳來嚴訊，王監生說，當日葬母，送葬人數百，共觀下土，根本未見另一具屍體，可讓所有的送葬者作證。縣官問：「你母親的棺材下土後，你是什麼時候回家的？」王監生說：「棺材一下土我們就回家了，封土事項，是交給一批土工去做的。」縣官想了一想，心中有了一點數，就把土工傳來了，一看，這幾個人狀貌凶惡，縣官就大聲喝道：「你們殺人的事已經暴露，不用再隱瞞了！」幾個土工大吃一驚，就招認了殺人經過。原來，那天王監生和送葬的人們回去之後，土工們正在封土，有一個背著包裹的單身客人來討火，土工們即起歹念，搶了那人的包裹，然後用鋤頭把他打死，埋在王監生母親的棺材之上，加土填之。土工們還招認：他們在殺害那個過路人的時候曾惡狠狠地說：「要得伸冤，除非包龍圖再世！」於是，被殺害者的冤魂，就到舞台上來尋找包龍圖了。❻

袁枚記下的這個故事，顯然只是一種民間傳說。這個傳說中的破案情節，甚是一般，而其中能夠引起人們興趣的，則是戲劇舞台上的法庭的社會威力。

在科舉取仕的漫長年代，很多出任各級官吏的文人並沒有接受過司法教育，卻立即要審理案件，在很大程度上應歸功於藝術作品的薰陶。有不少歷史記載表

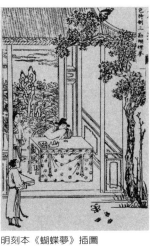

明刻本《蝴蝶夢》插圖

明，很多官吏察冤斷案、撥疑擒凶，都是仿效舞台上的包公，甚至連公堂上講話的口氣、聲調，拍案的手勢、力度，都是從戲劇中學來的。

幾乎所有的審案官吏都想以「再世包公」自居，但眞實的包公究竟是怎麼審案的呢？載入《宋史・包拯傳》的完整案例，僅有「盜割人牛舌」一起。由此進一步證明，官吏們追慕的，主要是戲劇形象。

袁枚所說的這個荒誕故事中，鬼魂居然無法自懲仇人，只能求助於人間；人間的眞官雖近在咫尺他也不找，只找戲台上的包公──這個多層逆反結構具有寓言性質，因此被袁枚所重視，後又被哲學家焦循（一七六三—一八二〇）所引用。

這樣的「法治之夢」，集中體現在所謂「公案戲」上。元雜劇中的著名公案戲有以下幾齣。

一、《蝴蝶夢》

據天一閣本《錄鬼簿》，《蝴蝶夢》

為關漢卿所作。此劇的故事梗概如下：

皇親葛彪，馳馬街衢，撞死了王老漢。王老漢的三個兒子為父報仇，把葛彪打死了。包拯審案時，問三兄弟是哪一個打死了葛彪，沒想到三兄弟每人都說是自己打死的，要求自己來抵命，與其他兄弟無涉，而他們的老母親為了保護三個兒子，也硬說是自己打死的。

包拯說，總得有一個兒子抵命。老母親說，大兒子最孝順，二兒子最能幹，只同意讓三兒子抵命。包拯懷疑大兒子、二兒子是母親親生，三兒子不是親生。但一調查，結果正好相反，這位母親的親生兒子恰恰是小兒子。

包拯深為感動，想起不久前自己做的一個夢，三隻蝴蝶落入蛛網，飛來一隻大蝴蝶，只救其二而捨棄其一。包拯從中意識到了自己的責任，便設法救了這母子四人。

關漢卿在這齣戲裡開設的，是一座體現民間情理的道德法庭。

二、《灰闌記》

這是一齣從另一角度涉及法律與人情的關係的雜劇。作者是山西絳州人李潛

夫。故事梗概如下：

妓女張海棠，嫁給了土財主馬員外，生下一個兒子。馬員外的大老婆不能容忍，便毒死了馬員外，為了爭奪遺產，謊稱那個兒子是她生的。張海棠當然不讓，釀成一宗爭兒案。

包拯就採用了一個聰明的審案辦法：他叫差人在公堂階下用石灰畫一個闌，把那個被爭奪的孩子放在中間，令兩個婦女拽拉，聲稱誰把孩子拉出來，誰就是孩子的身生母親。大老婆當然狠命拉拽，而張海棠生怕扭折孩子的手臂，卻不肯用力。這樣，孩子雖被大老婆拉出了闌外，但包公也看清了張海棠才是真正的母親，作出了公正的判決。

研究者們指出，李潛夫的這齣《灰闌記》雜劇，可能受了《舊約全書》中有關所羅門王判決二母爭一子的記述的啓發，❼ 而後來，它又啓發了德國戲劇大師布萊希特（一八九八—一九七六）使他寫出了著名劇作《高加索灰闌記》。

《舊約全書》載，兩個女兒爭奪一個孩子，都說自己是孩子的生母，來請所羅門王裁決。所羅門王略作沉思即說：「把這孩子劈成兩半，一個人分一半也就是了。」一個女人立即大驚失色，叫道：「我的主啊，把這孩子給她就是了，萬

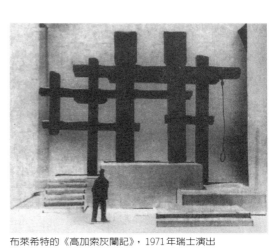

布萊希特的《高加索灰闌記》，1971年瑞士演出

萬殺不得！」另一個女人倒心平氣和。所羅門王因此把孩子正確地判給了真正的母親——那個大驚失色的女人。這個故事，與《灰闌記》中的中心情節確實比較接近，只不過《灰闌記》更合乎情理（刀劈兩半的判決畢竟令人難以置信）、更便於直觀（灰闌拉子是一種很可觀賞的行動），因此更容易付諸演出罷了。布萊希特的《高加索灰闌記》保存了灰闌拉子的情節，但旨趣與《灰闌記》正恰相反。

在布萊希特筆下，灰闌拉子的檢驗方法得出了相反的結果：疼愛孩子，不忍心拉的，恰恰不是身生母親。按照布萊希特的社會理念，孩子判給了能真正疼愛孩子的一方，而沒有判給身生母親。在布萊希特看來，世間的權利都不是天賦的。山川土地不應屬於地主，而應該歸於能夠開發、熱愛它們的人，其他的一切事物也是如此。

中國的《灰闌記》以家庭血緣關係為基礎，而布萊希特則突破這種家庭血緣關係，體現了更廣闊的社會價值觀念。這裡存在著時代的差異，民族的差異和階級的差異。布萊希特顯然是深刻的，但中國元代李潛夫的選擇，直到現代，仍在東方民族中穩定地表現著。

三、《合同文字》

這齣無名氏所作的雜劇，也是表現包公機智審案的。

災荒之年，兄弟兩人商量，哥哥在家看守祖業，弟弟外出逃荒，簽下合同，等今後重聚時共分祖業。

弟弟和妻子死在逃荒途中，留下的兒子長大後拿著父親留下的合同回故鄉投親，狡詐的伯母為了獨吞家產，騙取了侄子的合同，又說他是騙子，把他打傷。

包拯審理此案時玩了一個聰明的圈套，偽稱侄子被打後感染破傷風而死，如果那個伯母證明被打的是自己的侄子，按法律可從輕發落，而如果真是一般路人，則要償命。伯母情急，只得拿出合同來證明血緣，於是真相大白。

戲中包拯的圈套有真實的法律根據，《元史‧刑法四》載：「諸父有故毆其

子女，邂逅至死者，免罪。」包拯藉著這種不合理的法律，化腐朽為神奇，譴責了邪念，維護了合理的家族倫常。

四、《陳州糶米》

這齣公案戲也為無名氏作。

陳州三年大旱，民不聊生，朝廷派官員前去開倉糶米，救濟災民，其中一個官員保舉了自己的兒子和女婿。這兩個紈絝子弟在賑災過程中做盡了壞事，還打死了一個農民。

包公親自到陳州查勘案件，路遇一個知情的妓女，掌握了罪證，很快速處決了一個紈絝子弟，並示意那個被打死農民的兒子報了仇。紈絝子弟的父親在皇帝那裡求得了一份「赦活不赦死」的赦書，但送達之時，反而赦了那個為父報仇的農民兒子。

這齣戲的弔詭在於，包公審案的背景無疑是「王法」，但「王法」竟是那麼隨意、曖昧、空洞、多解（「赦活不赦死」之類），結果也就被把玩於包公的股掌之內。包公大於「王法」，公正大於「王法」，但包公是何人？公正在哪裡？答案

是，只在戲上，只在心中。這就是中國古代民間的「法治之夢」。

……

從以上幾例，我們便可窺得元雜劇中「公案戲」的概貌。世界上再也沒有另一個地方，像中國元代那樣出現那麼多舞台上的法庭和法官了。

五　緬懷之夢

面對污穢黑暗的現實，除了期盼一座座公堂、一個個包公外，人們還會很自然地在精神上向古代求援。

元雜劇中，有不少歷史題材的劇目。有的以重大的歷史事件為主幹，❽有的以著名的歷史人物為主幹，❾有的則乾脆以歷史上的水泊梁山起義為主幹，❿組成了一個品類繁多、內容龐雜的歷史劇題材系列。元代歷史劇的基本精神，在於不斷地通過歷史事件，提醒亡國之痛，煽動復仇之志，渲染強梁之氣。這也影響了以後中國歷史劇的創作習慣。一般地說，中國歷史劇大多以豪壯、陽剛為基本風格，即便偶有綿細之作，也能引出並不綿細的審美效果。

就具體劇目論，在元代的歷史劇中，以《漢宮秋》、《梧桐雨》爲代表，旁敲側擊地烘托出了漢人在民族鬥爭中敗亡的景象；以《趙氏孤兒》爲代表，筆墨濃重地宣揚了百死不辭的復仇精神；以一批水滸戲和三國戲爲代表，色調繁複地渲染了強悍豪壯的英雄氣概。這幾個方面，又相輔相成、互爲表裡，一起組合成了元代歷史劇的基本格調。

一、《漢宮秋》

《漢宮秋》是元代著名劇作家馬致遠（約一二五一—一三二一以後）的代表作，也是中國戲劇史上影響最大的早期歷史劇之一。

初一看，這齣戲與白樸（一二二六—一三〇六以後）的《梧桐雨》都是寫帝王和妃子間的哀怨艷情的，藝術格調不會很高，然而實際上，這兩齣戲頗有開闊的氣象。

《漢宮秋》表現了漢元帝和王昭君間的著名故事。民女王昭君被選入宮後因沒有賄賂奸臣毛延壽，被醜化而被貶，後漢元帝親眼見到，爲她的美貌傾倒，立即封妃。但是匈奴單于聞知王昭君美貌後以強兵索要，漢元帝無奈，只得揮淚送

別。王昭君行至黑龍江畔，即投江而亡。

馬致遠在這個故事中重重地觸及了民族問題，使遠年歷史立即變得尖銳。例如第三折寫到漢元帝與王昭君在灞橋餞別，兩人口口聲聲不離「漢家」、「大漢」、「漢朝」，王昭君甚至不願意以漢家衣裳爲匈奴娛心悅目，竟當場脫去留下：

王昭君：妾這一去，再何時得見陛下？把我漢家衣服都留下者。正是：今日漢宮人，明朝胡地妾：忍著主衣裳，爲人作春色？……

漢元帝：罷罷罷，明妃你這一去，休怨朕躬也。……我哪裡是大漢皇帝！

待到王昭君「傷心辭漢主」，來到漢番交界處，劇作又一次作了強化處理：

王昭君：這裡甚地面了？

番使：這是黑龍江，番漢交界去處：南邊屬漢家，北邊屬我番國。

王昭君：大王，借一杯酒，望南澆奠，辭了漢家，長行去罷。（奠酒）漢

朝皇帝，妾身今生已矣，尚待來生也。（跳江。番王驚救不及。）

馬致遠顯然是勇敢的，反覆地強調一個「漢」字，是元代漢族人民的現實遭遇給了他勇敢的理由。

不僅如此，《漢宮秋》還揭示了漢家敗亡的原因，詛咒了各種昏庸的文臣武將，鞭笞了變節行為。

漢元帝：我養軍千日，用軍一時：空有滿朝文武，哪一個與我退的番兵！都是些畏刀避箭的，怎不去出力，怎生教娘娘和番？

漢元帝的這段唱詞很著名：

漢元帝：……休休，少不的滿朝中都做了毛延壽！我呵，空掌著文武三千隊，中原四百州，只待要割鴻溝，徒恁的千軍易得，一將難求！

這是指遙遠的漢代，更是指敗亡不久的宋代。

二、《趙氏孤兒》

這是一齣怵目驚心的歷史大悲劇。

只要一提到《趙氏孤兒》，人們心中就會浮現出一組形象：他們心存正義，頭頂陰霾，向著死亡挺進。或許，只有羅丹雕塑的《加萊義民》群像，與之相近似吧？

春秋時代，晉國文臣趙盾遭到武將屠岸賈誣陷，全家三百口被殺，只剩下一個嬰兒。屠岸賈派一個叫韓厥的將領守住趙家大門，並宣布誰窩藏或盜出趙氏孤兒，要滅九族。

於是，在一片血泊中，一場捨身取義的接力賽開始了。

先是趙氏孤兒的媽媽把孩子托付給一位經常出入趙府的民間醫生程嬰，自己立即自縊身死；程嬰把趙氏孤兒藏在藥箱裡，企圖帶出門外，被守門的韓厥搜出，沒有料到韓厥也深通理義，放走了程嬰和孤兒，為了消除程嬰對於洩密的擔憂，自己立即自縊身死；程嬰把趙氏孤兒藏在藥箱裡，企

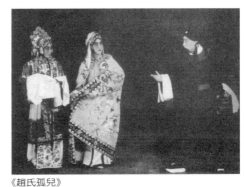

《趙氏孤兒》

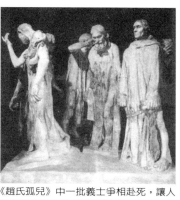

《趙氏孤兒》中一批義士爭相赴死，讓人想起羅丹的雕塑《加萊義民》

兒，自己拔劍自刎；屠岸賈得知趙氏孤兒逃出，竟下令殺光晉國一月以上、半歲以下的嬰兒，違抗者殺全家，誅九族。程嬰爲了拯救晉國的嬰兒，決定獻出自己的嬰兒來替代趙氏孤兒，並由自己承擔「窩藏」的罪名，一起赴死。

原晉國大夫公孫杵臼深深地贊成和感佩程嬰，但又覺得程嬰還太年輕，立即赴死顯得太早，於是硬要以自己蒼老的身體來代替程嬰，並要程嬰去揭露自己，結果公孫杵臼在招認了隱藏趙氏孤兒的罪名後撞階而死，而被屠岸賈拔劍砍死的嬰兒正是程嬰自己的孩子⋯⋯

這麼多人的犧牲，換來了眞正的趙氏孤兒的安全。直到二十年後，程嬰才告訴他這一切。他，當然採取了他應該採取的行動。

《趙氏孤兒》的作者是大都人紀君祥。遺憾的是，對於這位傑出劇作家的生平情況，我們很不清楚。《趙氏孤兒》所表現的歷史事件，與《左傳》、《國語》、《史記》的記載有很大的不同。紀君祥憑藉著元代的社會現實和精神需

求，憑藉著自己的創作個性，對史料進行了大幅度的取捨和改造，終於鍛鑄成一部少有的藝術作品。

就像馬致遠把一個「漢」字寫在《漢宮秋》劇名的首位一樣，紀君祥把一個「趙」字寫在《趙氏孤兒》的首位。

趙，乃是剛剛滅亡了的宋代皇家宗室的姓氏。

為了挽救宋王朝而寧死不屈的文天祥（一二三六──一二八三）曾寫過這樣的詩句：「夜讀程嬰存趙事，一回惆悵一沾巾。」（《無錫》）「程嬰存趙真公志，賴有忠良壯此行。」（《使北》），從這些詩句看，在當時，趙氏孤兒的故事已成為一種全社會心照不宣的共同政治隱語。

伏爾泰

但是，不管是一個「趙」字，還是一個「漢」字，都只是一種外在的點撥，它們的職能在於引導人們去領受中華民族貫通古今的一種強悍的歷史精神。

《趙氏孤兒》在精神和藝術上的強烈程度使它早在十八世紀就被介紹到歐洲，引起了歐洲許多藝術

伏爾泰的《中國孤兒》，1755年在法國演出時的雕版畫像

家的關注。法國思想家伏爾泰（一六九四—一七七八）和德國大文豪歌德（一七四九—一八三二）還受它的啓發，寫過在情節上故意與它近似、在旨趣上又有民族性差別的作品。

伏爾泰在一七五五年寫了一齣題爲《中國孤兒》的劇作，把故事拉到了成吉思汗的時代。基本情節如下：成吉思汗早年遊歷到燕京，結識過一個美麗的少女叫葉端美（Idame），但是，葉端美的父母見成吉思汗是少數民族兒女，就不讓女兒與他往來，並且很快把葉端美嫁給了大臣尙德（Zanti）。五年後，成吉思汗席捲中原，搖撼宋廷，宋皇無奈，把自己的嬰兒托給尙德撫養。這件事不久敗露，成吉思汗逼索嬰兒，尙德決定交出自己的嬰兒來代替朝廷遺孤。然而尙德的妻子葉端美堅決反對，她認爲，天底下應該人人平等，皇帝的嬰兒和百姓的嬰兒價值相等，爲什麼要以一個嬰兒的死亡去換取另一個嬰兒的生存？爲什麼忠義精神竟包含著如此殘酷的內容？她決定直接找成吉思汗評理。成吉思汗見到五年前的心上人，又驚又喜，宣稱如果葉端美肯嫁給他，兩個嬰兒都可保全。尙德本著忠於宋

廷的精神，勸妻子葉端美答應這個條件，但葉端美卻勸丈夫與自己一起自殺，讓成吉思汗看一看夫妻倆緊緊擁抱著的屍體。見此情景，成吉思汗終於深深地被感動了，他停止了暴虐，成了賢明君主。

可見《趙氏孤兒》裡的關鍵性情節——換孤，在伏爾泰這裡受到了否決。葉端美以歐洲啓蒙主義者的平等觀念，從根本上批判了封建的忠義精神。其次，《趙氏孤兒》中的復仇思想，到了伏爾泰手下也被重重戀愛包裹和消溶。兩相比較，《趙氏孤兒》閃耀著意志的冷光，《中國孤兒》散發著情感的熱量。在很多中國人看來，伏爾泰的溫昀夢幻在冷酷的現實面前也許很難實現，成吉思汗巧遇五年前的情人而回心轉意的情節，畢竟是一種過於纖巧的安排。面對屠岸賈那樣冷酷殘忍的獨裁勢力，《趙氏孤兒》所體現的精神似乎要比《中國孤兒》所體現的精神更切於實際。

歌德也曾寫過一個題爲《埃爾佩諾》（Elpenor）的未完成的戲劇作品，有意摹擬《趙氏孤兒》中最後一部分情節。《趙氏孤兒》最後的一筆是，獨夫屠岸賈竟把終於保存下來的

歌德

孤兒認作義子撫養多年，待到孤兒長大，了解了全部情況，毫不猶豫地殺死了這個「義父」。《埃爾佩諾》則寫一個弟弟殺死了哥哥，並把哥哥的兒子搶來當作自己的兒子撫養，這個孩子長大後知道了真相，準備為自己的生父報仇。寫到這裡，歌德擱筆了，他一直未能把這個劇本寫完。歌德為什麼寫不下去呢？原來，在中國的觀眾看來，趙氏孤兒殺掉「義父」屠岸賈是理所當然之事，而歌德卻不忍心看到這種場面的出現。歌德考慮到了這位「假父親」十餘年來真心誠意的撫養，也想到了孩子對於真正的父親的概念畢竟還十分抽象。因此，在歌德看來，這個成長了的孩子舉起刀來的時候，不會是不假思索的。

三、《單刀會》

這是關漢卿所寫的一齣三國題材的歷史劇，劇情甚是單純。

魯肅為了索要荊州，設宴邀請關羽。關羽明知這個宴會別有用意，但出於英雄襟懷，還是單刀赴會。宴席之間，魯肅依計行事，不料關羽憑著一腔豪情，在唇槍舌劍中使魯肅一籌莫展。最後關羽的兒子前來接應，關羽脫離險境，凱旋而歸。

這齣戲的情節關鍵，顯然是關羽和魯肅在宴會上交鋒的場面。但是，關漢卿的興趣並不在於情節，而在於關羽的精神風貌。因此，他採取了獨特的結構方式。全劇共四折，竟讓主角關羽到第三折才出場，而在第一、第二折中只對關羽進行鋪墊和烘托。魯肅去找兩人商議，各占了一折，這兩折情節進展是遲緩的，卻從兩個側面把關羽的精神風貌勾勒得清清楚楚。待到關羽出場，藝術重心仍然不在於危機的設置和解除，而在於關羽的意態。

這就是關漢卿不同於一般劇作家的地方。

《單刀會》有幾段唱詞膾炙人口，其中一段是關羽在前去赴宴的途中對著滾滾江流唱的：

大江東去浪千疊，引著這數十人駕著這小舟一葉，又不比九重龍鳳闕，正是千丈虎狼穴。大夫心別，我覷這單刀會似賽村社。

水湧山疊，年少周郎何處也？不覺的灰飛煙滅，可憐黃蓋轉傷嗟。破曹的檣櫓一時絕，鏖兵的江水猶然熱，好教我情慘切！這也不是江水，二十年流不盡的英雄血！

另一段，則唱於脫離危險之後：

我則見紫袍銀帶公人列，晚天涼風冷蘆花謝，我心中喜悅。昏慘慘晚霞收，冷颼颼江風起，急颭颭帆招惹。纜解開岸邊龍，船分開波中浪，棹攪碎江心月。正歡娛有甚進退，且喚舟談笑分明夜。說與你兩件事先生記者：百忙裡趁不了老兄心，急切裡倒不了俺漢家節！

在藝術上，《單刀會》以劇寫詩，體現了一種「劇詩」魂魄。

魯肅和關羽間的是非已經非常遙遠，關漢卿不會有什麼興趣。他只在這裡借取關羽的情懷和氣度，為的是振聾發聵、掃蕩疲困，給屈辱的人民灌注信心，給委靡的中原輸送活力。

四、《李逵負荊》

山東棣州人康進之所寫的這齣《水滸》戲，別具一番風味。

寫的是，匪徒冒充宋江搶了民女，李逵信以為眞，以「賭頭」的代價拉宋江對質。事實證明李逵輸了，性命難保，仿效古人「負荊請罪」，又親自捉拿了匪徒，獲得原諒。

這齣戲，用喜劇的方式歌頌了農民起義者的集體品德，又塑造了一個可愛的形象，讓其他劇作所呼喚的豪邁雄魂變得親近而天眞。

元代離水滸事業並不遙遠，而且還在不斷發生相類似的農民起義，「替天行道救生民」的杏黃旗仍是黑暗世界的一線光明。《李逵負荊》給了這線光明以性格，以笑聲。

值得一提的是，在藝術上，這齣戲對於

《李逵負荊》插圖

典型性格的刻畫功力，在元雜劇中堪稱上乘。

六　團圓之夢

團圓之夢，集中體現了元劇的第二主調——謳歌非正統的美好追求。雜劇藝術家內心的正面理想，化作了一系列美麗的演出。

《西廂記》插圖〈驚艷〉

一、《西廂記》

毫無疑問，這是中國戲劇史上最重要的愛情題材劇目之一。《西廂記》的作者王實甫，[12]包括那位為他提供藝術基礎的董解元，理應在中國文化史上占據突出的地位。在《西廂記》之後的中國文化藝術史上，可以找到

不少位近似於張生的公子，近似於崔鶯鶯的小姐，近似於相國夫人的老夫人，近似於紅娘的丫嬛，以及近似於《西廂記》的衝突和團圓。近似，在藝術上不是好事，但在民族心理的考察上，卻可證明一種穩定性結構的存在。《西廂記》為這一結構的開拓和凝結打下了基礎。

《西廂記》第一本第一折張君瑞和崔鶯鶯的一見鍾情，表明了當時男女青年追尋自由愛情的艱難性和急迫性。只是秋波一轉，只是光亮一閃，他們就以最大的敏捷，迫不及待地抓住。可憐，又可貴。

《西廂記》中幾乎沒有惡人。連「孫飛虎」這個名字，嚴格說來並不代表著一個戲劇人物，而是代表著一種機遇。一見鍾情而終於能夠走上結為夫妻的道路，孫飛虎圍寺和白馬將軍解圍這一事件起了很大的作用。王實甫藉此給男女主人公一個支點，使他們非正統的情感追求變得「合理」。在以後的劇情中，全部糾葛和衝突，就成了一種合理的意向行動與一種不合理的意向行動的爭鬥了。

老夫人的反悔，並非僅僅是「忘恩負義」，而是代表著整個上層社會的門第等級觀念。因此，面對著這種反悔，崔鶯鶯和張君瑞只能退卻。這是他們兩人性格上的軟弱，更是因為他們與老夫人之間還維繫著某種共通的生態價值觀念。正

是出於這種背景，王實甫天才地推出了一個在生態背景和行為方式上完全不同的生命形象來破解一切，那就是紅娘。

在中國，紅娘的名字婦孺皆知。這也就是說，廣大觀眾喜歡以紅娘為表徵的那種歡快的情感路途，那種麻利的簡化手段，那種勇敢的辦事方式，那種圓滿的婚姻結局。在紅娘身上，也體現了通向這一

《西廂記》現代繪本（王淑暉繪）

結局的全部艱辛。「立蒼苔將繡鞋兒冰透，今日個嫩皮膚到將粗棍抽」，這不僅僅是一個丫嬛的屈辱，而是一場驚世駭俗的愛情冒險必然要遇到的坎坷。

在種種正常的情感形態被宋元理學和世俗習慣嚴重扭曲的情況下，愛情冒險必然是精神冒險；而《西廂記》式的大團圓，正是這種精神冒險的彼岸。因此，

《西廂記》不僅給中國戲劇史，而且也給中國思想史帶來了一脈霞光。

《西廂記》的一個較早的題材淵源是唐代文人元稹（七七九—八三一）所寫的傳奇《鶯鶯傳》。在元稹筆下，張生初見鶯鶯時愛之甚篤，也可以為之而蔑棄

父母之命、媒妁之言，但不久之後意識到了自己應該擔負的功名利祿重任，想起歷來女人誤國誤身的教訓，便捨棄了鶯鶯，而鶯鶯也只能說「始亂之，終棄之，固其宜矣，愚不敢恨」。元稹雖對鶯鶯不無同情，但在理智上還是支持張生的。

這樣，他就以一種矛盾和冷漠的情感，寫出了一個令人氣悶的悲劇。有人認爲，這裡可能包含著他並不光彩的自況自嘆。⓭而王實甫，卻是在爲一群叛逆者的理想喝彩，完全進入了另一個人生等級和藝術等級。

中國古代最放達的藝術批評家金聖嘆對《西廂記》傾注了極大的熱情，他用誇張的言詞寫道：

有人來說《西廂記》是淫書，此人日後定墮拔舌地獄。何也？《西廂記》不同小可，乃是天地妙文。……

若說《西廂記》是淫書，此人只須扑，不必教。何也？他也只是從幼學一冬烘先生之言，一入於耳，便牢在心。他其實不曾眼見《西廂記》，扑之還是冤苦。

……

《西廂記》必須掃地讀之。掃地讀之者，不得存一點塵於胸中也。

《西廂記》必須焚香讀之。焚香讀之者，致其恭敬，以期鬼神之通也。

《西廂記》必須對雪讀之。對雪讀之者，資其潔清也。

《西廂記》必須對花讀之。對花讀之者，助其娟麗也。

《西廂記》必須盡一日一夜之力一氣讀之。一氣讀之者，總攬其起盡也。

《西廂記》必須展半月一月之功精切讀之。精切讀之者，細尋其膚寸也。❹

誰說《西廂記》不好，金聖嘆竟主張去「扑」他。以動武來解決文事，當然不妥，但推崇之情確實讓人感奮。金聖嘆說這番話，離《西廂記》問世已有三百多年。一部三百多年的劇作竟能引起如此深摯的喜愛，足見其跨越時間的巨大影響。

二、《望江亭》

《西廂記》所採用的是一個從唐代延續下來的歷史題材，如果讓這種美好的愛情理想與元代的現實聯繫起來，會出現什麼情景呢？對此，關漢卿作出了漂亮

的回答。

毫無疑問，在鬼魅橫行的元代，正常的情感會受到更多的阻難。《望江亭》一劇，就表現了一種險峻的愛情方式。

《望江亭》的故事，帶有很大的傳奇性。

少婦譚記兒和書生白士中都失去了原先的配偶，經人介紹，結爲夫妻。譚記兒美麗、聰明，白士中風度翩翩，兩人相許白頭偕老，是很美滿恩愛的一對。白士中到潭州做官，譚記兒隨從同往。

這件美事，被一個混世魔王楊衙內所嫉恨。

好色之徒楊衙內久聞譚記兒的美貌，向朝廷誣告了她的丈夫，並拿著勢劍、金牌、文書來殺夫奪妻。

譚記兒打聽到楊衙內的行程，在中秋之夜化妝成一個漁婦到望江亭向他獻魚。楊衙內見到如此艷麗的「漁婦」，便拉著一起喝酒、吟詩，還拿出勢劍、金牌、文書來顯示身分。等到第二天早晨醒來，他發現什麼也不見了，或被替換了，到了公堂反而成了被審判者。

這齣戲的魅力，在於衝突雙方力量對比的懸殊，以及扭轉局勢的輕鬆。直通

朝廷的龐大官船被小女子的一葉孤舟擊敗，擊敗在清風明月、笑語酒香中。譚記兒克敵制勝的武器，是容貌和機智，更是她對美滿婚姻的信念。劇本寫到她結婚前對媒人老尼姑的一段表示：

姑姑也，非是我要拿班，只怕他將咱家輕慢：我、我、我，攛斷的上了竿，你、你、你，掇梯兒著眼看。他、他、他，把鳳求凰暗裡彈，我、我、我，背王孫去不還；只願他，肯、肯、肯，做一心人，不轉關，我和他，守、守、守，白頭吟，非浪侃。

這是一份難得而合理的婚姻宣言。戲劇家特意用頓挫的語言手法來表現她的羞怯和強調，在「你、你、你、我、我、我、他、他、他」中，心意堅貞而明確。

相比而言，《西廂記》以滿意的結合為終點，而《望江亭》則以滿意的結合為起點。崔鶯鶯月下花蔭的行徑，與譚記兒月下江上的行程，可以連貫起來，組合起一條在黑暗世界中爭取美滿婚姻的艱辛長途。

三、《救風塵》

這又是一個饒有興味的喜劇故事。

有錢有勢的嫖客周舍誘娶妓女宋引章，遭到另一個妓女趙盼兒的反對。宋引章嫁給周舍後果然受到百般虐待，只得向趙盼兒求助。趙盼兒比宋引章更加美麗，設計引誘周舍，說當初反對他們結婚是因為自己看上了他，如果現在他立即休了宋引章，她還想嫁給他。

結果，周舍寫了休書，失去了宋引章，卻也找不到趙盼兒了。

故事發生在兩個妓女、一個嫖客身上，看似輕薄，其實不然，因為他們面對的是三種婚姻觀念的衝突。趙盼兒的婚姻觀念與周舍勢不兩立，又比宋引章高出很多，因此她足以捉弄前者而救助後者。她捉弄得有趣，救助得有效，正因為她心中的婚姻觀念健康而平實，給了她充分的自信。

趙盼兒身在妓院，卻反對淫濫婚姻和勢利婚姻，追求婚姻生活的「可意」和「相知」。她唱道：

我想這姻緣匹配，少一時一刻強難為。如何可意？怎得相知？怕不便腳搭

著腦勺成事早，怎知他手拍著胸脯悔後遲！尋前程，覓下稍，恰便是黑海也似難尋覓。

妓院，本是一個嘲笑婚姻的場所。關漢卿讓世間最健康的婚姻觀念在那裡呈現，正是深得正反玄機之極致。由此也可反襯那些貌似最高貴的婚嫁場所，很可能在操演著淫濫婚姻和勢利婚姻的啞劇。

《望江亭》和《救風塵》證明，寫出過大悲劇《竇娥冤》的關漢卿也是個喜劇天才。《救風塵》中兩個善良的女孩子比賽美麗和聰慧，讓自以為是的嫖客步步敗退，這本已釋放了劇場的感官興奮，關漢卿還不忘在全劇的各個部位設置喜劇因素。例如，周舍為自己欺侮妻子找理由，竟用這樣的語句向別人介紹：

我為娶這婦人呵，整整磨了半截舌頭，才成得事。如今著這婦人上了轎，我騎了馬，離了汴京，來到鄭州。……見那轎子一晃一晃的，我向前打那抬轎的小廝，道：「你這等欺我！」舉起鞭子就打，問他道：「你走便走，晃怎麼？」那小廝道：「不干我事，奶奶在裡邊，不知做什麼。」我揭起轎簾一

看，則見她精赤條條的，在裡面打筋斗。來到家中，我說：「你套一床被我蓋。」我到房裡，只見被子倒高似床。我便叫：「那婦人在哪裡？」則聽的被子裡答應道：「周舍，我在被子裡面哩。」我道：「在被子裡面做甚麼？」她道：「我套綿子，把我翻在裡頭了。」我拿起棍來，恰待要打，她道：「周舍，打我不打緊，休打了隔壁王婆婆。」我道：「好也，把鄰舍都翻在被裡面！」

可以想像這段話的劇場效果。但觀眾雖然大笑卻斷然不信，這中間的分寸拿捏，正是喜劇美立足的縫隙。

在元代，還有一些戲劇家著力於神話、傳說題材的愛情劇目，為「團圓之夢」增添了瑰麗色彩。

《柳毅傳書》和《張生煮海》就是兩齣有代表性的神話愛情劇。❶這兩齣戲，都寫了人與龍女相愛的故事，都以喜劇性的大團圓結束。

在《柳毅傳書》中，書生柳毅初遇龍女時，龍女正陷身在不幸的婚姻生活中。柳毅路見不平，千里迢迢給龍女的父親洞庭君送信，請他前來搭救。待到柳

中國戲劇史 *173*

金《柳毅傳書》銅鏡

毅辦了這些事，很自然地與龍女產生了愛情。但對柳毅來說，這種愛情又與他侍養老母的使命有矛盾，只好放棄，回到了母親身邊。這似乎又要構成悲劇了，但神話畢竟是神話，龍女一家施行法術，讓龍女變作一個民女，挽請媒人與柳毅結婚。這齣戲，雖然情節離奇，卻包含著濃厚的人間氣息。

《張生煮海》的情節要比《柳毅傳書》簡單。在這齣戲裡，龍女的情人是青年勇士張羽，他月夜撫琴，引起龍女的愛戀，兩下定下了婚事。但是，處於熱戀中的張羽終於得知了龍女的身分，又知道她的父親東海龍王不可能同意這椿婚事。他不願退卻，在仙人的指點下，決心把東海煮沸、煮乾，逼得龍王不得不同意他與龍女的婚事。

這齣戲的驚人之筆，無疑在於煮海一節。只要遇到一個真正中意的人，即便需要把浩渺的東海煮乾，也在所不辭。這種決心和氣魄，令人感動。

七 小結

法國藝術理論家丹納（一八二八—一八九三）在《藝術哲學》中曾經指出，各門藝術在發展的過程中都會出現這樣的階段：「那是藝術開花的時節；在此以前，藝術只有萌芽；在此以後，藝術凋謝了。」**⓰**他認為，在藝術的草創階段，有靈感的藝術家也會成批地湧現，偉大的藝術形象在他們心靈深處隱隱約約地活動，但他們還缺少足夠的時代經驗和藝術才能，因此構不成集中、強烈的藝術效果。例如莎士比亞之前的英國戲劇家馬洛，也曾表現過與莎士比亞相類似的某些藝術家仍然爲數不少，甚至可能會比繁榮階段還多，但他們的思想感情已顯得淡

丹納

感受，但又遠不及莎士比亞完整、系統、強烈；在藝術的凋謝階段，技巧嫻熟的

薄，也缺少了偉大的觀念、宏健的風範，因而也就無力挽救藝術的衰微。例如希臘悲劇從埃斯庫羅斯、索福克勒斯過渡到歐里庇得斯時，已經明顯地出現了凋謝的徵兆。丹納的這一思想，是有道理的。元代，正是中國戲劇「開花的時節」。在元代之前，中國戲劇基

中國戲劇史 175

本上還處於「草創階段」，而在元代後期，雖然就中國戲劇整體來說還會數度開花，但作爲黃金時代最高代表的雜劇藝術，卻無可挽回地走向了衰微。

元劇是一個成熟了的戲劇家群體自然感應和赤誠吐露的產物。別林斯基（一八一一—一八四八）說過，藝術家們往往因爲遵從不自覺的感覺和樸素的本能，而構成天才本性的全部力量，給整個文藝領域開闢出一個嶄新的傾向。元代戲劇家們也有這種情況，創作幾乎成了他們的一種本能活動，精神力量和藝術力量都從他們的筆端自然流出。

在天才突發的元代，是不可能產生什麼評論家和技法論的，這正像古希臘並沒有產生雕塑技法著作一樣。待到某種藝術技法成了廣爲普及的規則，更成了評論家手中的工具，而藝術家，不憑激情和本能也能創作出作品來的時候，這種藝術也就走向了衰老。

王國維說：

古今之大文學，無不以自然勝，而莫著於元曲。蓋元劇之作者，其人均非有名位學問也：其作劇也，非有藏之名山，傳之其人之意也。彼以意興之所至

為之，以自娛娛人。關目之拙劣，所不問也；思想之卑陋，所不諱也；人物之矛盾，所不顧也；彼但摹寫其胸中之感想，與時代之情狀，而真摯之理，與秀傑之氣，時流露於其間。故謂元曲為中國最自然之文學，無不可也。……

元劇自文章上言之，優足以當一代之文學。又以其自然故，故能寫當時政治及社會之情狀，足以供史家論世之資者不少。⑰

王國維這段論述，包含著對元雜劇這一文化現象的深入認識，表達了一系列重要的美學見解。

元劇，正因為渾然天成，才讓人體味不盡。

注釋：

❶ 精神主調的劃分，並不是題材劃分。在元雜劇的題材分類上，朱權在《太和正音譜》中有「雜劇十二科」，也就是：一曰神仙道化；二曰隱居樂趣（又曰林泉丘壑）；三曰披袍秉笏（亦即君臣雜劇）；四曰忠臣烈士；五曰孝義廉潔；六曰叱奸罵讒；七曰逐臣孤子；八曰

鈸刀趕棒（亦即脫膊雜劇）；九曰風花雪月；十曰悲歡離合；十一曰煙花粉黛（亦即花旦雜劇）；十二曰神頭鬼面（亦即神佛雜劇）。朱權的這個分類，表明了元雜劇的豐富性，也囊括了中國古代多數戲劇、小說的慣用題材，展示了中國古代文藝分類學的特點，很值得注意。本書在此處以注釋的方式保存，表示元雜劇的繁榮情況實在是蔚為大觀了。

❷ 見《包待制智斬魯齋郎》，一般認為是關漢卿的作品，但戲曲史家尚有爭議。

❸ 例如，《元典章》三十九《刑部》卷之一《遷徙·豪霸凶徒遷徙》條載：「本部照得大德七年十一月十三日，中書省據江西、福建道本使宣撫呈巡行江西。據諸人言告，一等權富豪霸人家，內有曾充官吏者，亦有曾充軍役雜職者，亦有潑皮凶頑，皆非良善，以強凌弱，以眾害寡，妄興橫事，羅掘平民，騙其家資，奪占妻女，甚則傷害性命，不可勝言。交結官府，視同一家。小民既受其欺，有司亦為所侮，非理害民，縱其奸惡。」

❹ 此處是指關漢卿的雜劇《閨怨佳人拜月亭》。

❺ 分別見《救風塵》、《曲江池》、《金線池》等劇目。

❻ 袁枚：《子不語》（《新齊諧》）卷十一《冤鬼戲台告狀》。焦循曾在《劇說》中引用。

❼ 例如，鄭振鐸曾說：「這故事與《舊約聖經》中，所羅門王判斷二婦爭孩的故事十分相類。也許此劇題材原是受有外來故事的影響的吧。」見《插圖本中國文學史》第四十六章。

❽ 例如：《輔成王周公攝政》、《保成公徑赴澠池會》、《錦雲堂暗定連環計》、《虎牢關三戰呂布》、《劉玄德獨赴襄陽會》、《諸葛亮博望燒屯》、《劉玄德醉走黃鶴樓》、《兩軍師

⑨例如：《晉文公火燒介子推》、《說轉諸伍員吹簫》、《楚昭公疏者下船》、《忠義士豫讓吞炭》、《趙氏孤兒大報仇》、《漢高皇濯足氣英布》、《隋何賺風魔蒯通》、《承明殿霍光鬼諫》、《破幽夢孤雁漢宮秋》、《關雲長千里獨行》、《關大王單刀赴會》、《關張雙赴西蜀夢》、《尉遲恭三奪槊》、《尉遲公單鞭奪槊》、《小尉遲將斗將認父歸朝》、《唐明皇秋夜梧桐雨》、《鄧夫人痛苦哭存孝》、《昊天塔孟良盜骨》、《謝金吾詐拆清風府》、《秦太師東窗事犯》等。

⑩例如：《爭報恩三虎下山》、《魯智深大鬧黃花峪》、《同樂院燕青搏魚》、《黑旋風雙獻功》、《梁山泊李逵負荊》等。

⑪《李逵負荊》第一折宋江的上場詩：「澗水潺潺繞寨門，野花斜插滲青巾。杏黃旗上七個字，替天行道救生民。」

⑫王實甫，名德信，大都人，生卒年不詳，大致活動在元貞、大德年間。對這麼一位偉大的劇作家的生平，我們幾乎一無所知，後面提到的那位董解元，我們連他的真名也無從知道了。

⑬魯迅《中國小說史略》有云：「元稹以張生自寓，述其親歷之境，雖文章尚非上乘，而時有情致，固亦可觀，惟篇末文過飾非，遂隨惡趣。」

⑭金聖嘆：《讀第六才子書〈西廂記〉法》。

隔江鬥智》、《破苻堅蔣神靈應》、《程咬金斧劈老君堂》、《雁門關存孝打虎》、《宋太祖龍虎風雲會》、《金水橋陳琳抱妝盒》、《狄青復奪衣襖車》、《閥閱舞射柳捶丸記》等。

⑰王國維：《宋元戲曲考・元劇之文章》，《海寧王靜安先生遺書》。

⑯丹納：《藝術哲學》第五編第四章。

⑮《柳毅傳書》的作者為真定人尚仲賢，《張生煮海》的作者是保定（或東平）人李好古。

第五章

傳奇時代

一 舊樣式的衰落

元雜劇的高度繁榮，大概延續了一個世紀。從十四世紀初年開始，元雜劇已漸漸顯現出一些疲衰之色。至十四世紀四〇年代以後，景象更是不濟。入明之後，熱鬧了一陣，但在根本上已失去維持之力。

元雜劇在走向衰落的過程中，比較像樣子的劇作家和劇目還是可以舉出一些來的，如鄭光祖的《倩女離魂》和《王粲登樓》、宮天挺的《范張雞黍》、秦簡夫的《東堂老》、喬吉的《兩世姻緣》等，都可以在中國戲劇史中留下名字。其中像《倩女離魂》這樣的劇目即便比之於黃金時代的那批傑作也並不遜色。但總的說來，元雜劇的風華年月已經過去。

衰落的原因何在呢？

一個比較容易看得到的原因是北藝南遷，水土不服。一切藝術現象都不可能全然擺脫地域的限定性，特別是戲曲所依附的音樂，更是明顯地滲透著特定地域的風土人情、社會格調。明代戲曲理論家王驥德（？—一六二三）曾經憑藉著他人的論述，說明過南曲和北曲的差別，以及構成這種差別的深刻歷史淵源。他認

為，雜劇和南戲各有自己的音樂淵源，雜劇中不論雅俗，大致屬「北音」系列，而南戲則屬於「南音」系列。他匯集了以下這些論述來說明自己的觀點：

以辭而論，則宋❶胡翰所謂：晉之東，其辭變為南北，南音多艷曲，北俗雜胡戎。以地而論，則吳萊氏所謂：晉、宋、六代以降，南朝之樂，多用吳音：北國之樂，僅襲夷虜。以聲而論，則關中康德涵所謂：南詞主激越，其變也為流麗：北曲主慷慨，其變也為樸實。惟樸實，故聲有矩度而難借；惟流麗，故唱得宛轉而易調。吳郡王元美謂：南、北二曲，「譬之同一師承，而頓、漸分教：俱為國臣，而文、武異科。」「北主勁切雄麗，南主清峭柔遠。」北辭情少而聲情多，南聲情少而辭情多。❷「北力在弦，南力在板。北宜和歌，南宜獨奏。北氣易粗，南氣易弱。」❸

這是中國古代最重要的藝術論之一，闡明了南北觀眾在聽覺審美上的重大差別，從而也闡明了他們在整體審美上的不同習慣和不同需要。這種習慣和需要，

在很大程度上就是南曲和北曲薰陶成的，但反過來，它們又進而造就著南曲和北曲。王世貞說：「南曲不快北耳而後有北曲，北曲不諧南耳而後有南曲。」❹可見，「北耳」與北曲，「南耳」與南曲，有著密切的對應關係；違背了審美習慣上的地域性特點，就會造成「不諧」。

為什麼地域性的習慣在審美活動中竟是如此牢固呢？對此，一些歐洲文藝理論家曾作過比較深入的思考。例如，法國浪漫主義作家史達爾夫人（一七六六─一八一七）就曾指出，藝術家的創作總離不開親身感受，而親身感受又離不開慣常印象。地域環境，風土人情，正是給藝術家自然而然地留下了一種無法磨去的慣常印象。她把西歐的文藝分為南北兩部分，認為「北方人喜愛的形象和南方人樂於追憶的形象間存在著差別」；究其原因，在於「詩人的夢想固然可以產生非凡的事物；然而慣常的印象必然出現在一切作品之中。如果避免對這些印象的回憶，那就失去了作品的最大的優點，也就是描繪作家親身感受這樣一個優點。」❺史達爾夫人，以及在她以前的孟德斯鳩（一六八九─一七五五），她以後的丹納，顯然都過於強調了在這個問題上的地理、氣候因素，但毋庸置疑，這種因素確實存在。

中國戲劇史 185

「桔生淮南則爲桔，生於淮北則爲枳，葉徒相似，其實味不同。所以然者何？水土異也。」《晏子春秋》中的這段名言，對於藝術有時也是適用的。

元雜劇也就遇到了這麼一個「逾淮爲枳」的問題。

從十三世紀末期開始，隨著經濟中心的南移，雜劇的活動中心也從北方移向南方的杭州。據鍾嗣成《錄鬼簿》的統計，從蒙古貴族奪取中原到統一南北的四五十年間，五十六位劇作家都是北方人；統一南北後的五六十年間，三十六位劇作家中南方人已占大多數，北方人只剩下了六七人；從十四世紀四〇年代到元代滅亡的二三十年間，劇作家幾乎都成了南方人。

王國維在《錄曲餘談》中也作過統計：「元初制雜劇者，不出燕、齊、晉、豫四省，而燕人又占十分之八九。中葉以後，則江浙人代興，而浙人又占十分之七八，即北人如鄭德輝、喬夢符、曾瑞卿、秦簡夫、鍾丑齋輩，皆吾浙❻寓公也。」

這一些材料都說明，生根於北方的雜劇藝術確實是背井離鄉，到南方來落戶了。初一看，它趕著熱鬧，趁著人流，憑著元朝的軍事、政治強勢，馳騁千里，是生命強度的新開拓，而它在南方的對手南戲只能黯自衰落。但在實際上，北方

雜劇在南進之後，主要還停留在南方的都市，而在鄉村，還是南戲南曲的地盤，因此，時時有可能實行「反滲透」。果然，如徐渭所述，「順帝朝，忽又親南而疏北」。有的學者認為，當時南方城鄉以南戲南曲構成對雜劇北曲的戰勝，也可能與部分浙江藝術家仍然把雜劇北曲看成「夷狄之音」有關。

元雜劇衰落的第二個原因是戲劇家的社會觀念和精神素質發生了變化。

元代後期的雜劇作家們雖然繼承了關漢卿、王實甫他們的事業，卻未能繼承他們的情懷。

北方的雜劇老將、梨園故人來到杭州後漸漸老去，雜劇領域裡南方文人的比重越來越大，而南方文人此時的境遇已有很大的變化。

從大的方面看，元代統治者總結了進入中原以來的統治經驗，開始對南方實行比較聰明的政策。他們在北方保存著對游牧時代「哥哥弟弟」們的貴族分封，在南方則給了漢族庶族地主以較寬容的許諾。這樣，整個江南的上層社會，就與元代統治集團形成了一種比較溫和的關係。與此相應，前期雜劇藝術家胸中所積壓的那麼濃重的鬱憤，在後期雜劇藝術家身上也就消釋掉了一大半。

從小的方面看，元代後期的文人，已不像關漢卿他們那樣走投無路。一三二一四年開始恢復科舉制度，取仕名額也有增加。

把所有的知識分子都遺留於科舉網絡之外，於是造就了戲劇藝術領域的空前偉業。待到科舉一恢復，仕途一開啓，年輕的英才復首又埋首於黃卷青燈之下，出入於貢院科場之門，致使勾欄書會、舞榭歌台的藝術水準，頓時降低。

只要瀏覽一下元代後期雜劇就可發現，在這裡，過去的怒吼變成了諫勸，過去的決絕變成了期待，過去的審判變成了調解，在這裡，過去的突破變成了恪守。在這裡，似乎一切都變成了「內部談判」，勃勃英氣變成老氣橫秋，孤注一擲變成老謀深算，鋌而走險變成溫文爾雅，破口大罵變成抱笏參奏。在這裡，「權豪勢要」的無賴也會受到批斥，社會矛盾也會有不少揭露，甚至統治集團的政策也會遭到非議，但這一切，都彌漫著一層「安協」的雲霧，很難組合成一種深長的傾吐和殷切的追求了。

當然，寧靜淡遠也能構成一種藝術風格，例如代表著元代另一種文化精神的趙孟頫（一二五四—一三二二）就在山水畫中表現出一種高雅的協調，但這種風格很不適合戲劇舞台，更無法承接元雜劇的生命主調。

❼ 元代前期，幾乎整整一個時代，

雜劇衰落的第三個原因是它的藝術格局由成熟趨於老化。

也許，不得已而成為一種宏大藝術現象的「續貂者」總是不幸的。不僅是因為他們常常會與前代形成難堪的對比，而且還因為這種藝術本身確實已經自然地老化。在那過去不久的光彩年月裡，能寫的題材都寫過了，能運用的技巧都發揮了，能做的文章都做盡了，能說的話都說完了，而且都做得那樣完美，說得那樣漂亮。要做新的文章，無論客觀條件還是主觀條件都還火候未足。於是，只得憑著餘響勉強延續，而餘響是不能與本體相提並論的。

由於經過不少高人染指，元雜劇的藝術格局已趨固定，聲腔更是嚴整，很少再有伸拓的空間，這與南戲南曲因長期貼近村俗而不被文人學士重視的情景正好相反。在固定而嚴整的模式裡，元代後期雜劇在藝術上的一個通病就是因襲摹仿。它們既因襲前代，又互相摹仿，常常給人一種面善感、眼熟感，大同小異，一題數作，黃金時代那種一個劇本一種姿態、一場演出一番創造的生氣勃勃的景象，一去不復返了。戲劇家們自己也感到了這個問題，力圖掙脫，但在他們手中，可寫的內容和可用的技法已經聯結成一種相當固定的關係，因此弄來弄去還只是活動在一塊小小的園地裡，那是一塊由前人開拓，現已足跡密集的可憐園

地。許多身處衰落期的藝術家，都曾在這樣的園地裡打發過尷尬的歲月，不獨戲劇然，也不獨中國古代然。

像鄭光祖、喬吉這樣並不很差的劇作家，也已經常常在文詞的雕琢上徒耗心思，又受人嘲笑。戲劇史家曾經列舉過鄭光祖《周公攝政》一劇中這樣的文詞：「自商君無道，暴殄天物，害虐丞民，為天下逋逃主萃淵藪，要厥士女，惟其士女，匪厥玄黃」；還有喬吉《金錢記》中這樣的文詞：「恰便似硃砂石待價，斗筲器矜誇。現如今洞庭湖撐翻了范蠡船，東陵門鋤荒了邵平爪。想當日楚屈原假惺惺醉倒步兵廚，晉謝安黑嘍嘍盹睡在葫蘆架。」❽ 顯而易見，這種雕琢傾向與藝術創作的主旨大相逕庭。雜劇委頓的總趨勢造成了這種不良傾向，而這種傾向又加速了雜劇的委頓。一切走上了下坡路的藝術品類，往往陷入這種不可自拔的惡性循環之中。

雜劇藝術的老化，還有一部分是雜劇本身的藝術格局造成的，即便在其黃金時代也存在。如北曲聯套，一人主唱的體制，就是明顯的例證。

聯套的體制，對於突出劇作主調、取得音樂協調，不無好處，但把一個套曲全都局囿於一個宮調之中，畢竟過於單調和平直，難於展現劇作所要求的起伏跌

宕。一人主唱的體制，也與之相類。

這些問題，在雜劇勃興之時，展現其功爲多，暴露其過爲次，即便略感拘束，也被劇作本體和劇壇整體所洋溢的蓬勃生命力所陰掩了。到了後期雜劇，就像失去生命光澤的中老年會越來越明顯地暴露出自己容貌上的弱點一樣，這些體制上的局限也漸漸顯得幾乎不可容忍。本來這個時期的雜劇就已是夠刻板的了，但一想對刻板有所突破則立即遇到體制上的阻礙，結果這種體制也就越來越令人厭倦。

觀眾厭倦了，社會厭倦了，但不少戲劇家還在雕琢著、固守著，❾這個矛盾日顯尖銳，其結果毫無疑義：一敗塗地的不可能是觀眾，而是雜劇。

元代的滅亡，大明帝國的建立，也沒有給雜劇藝術補充多少生氣。相反，由於漢族所受的民族壓迫被解除，原先構成元雜劇鬱憤基調的一個重要社會依據也失去了。雜劇內容，越來越顯得蹈空。

明初出現過雜劇的虛假繁榮，主要表現在皇族的參與。連明太祖朱元璋的兒子和孫子都成了頗孚聲名的戲劇家，他們的周圍又招羅了大量的戲劇人才，編劇演戲，成了一種瑞雲繚繞的官場盛舉。但平心而論，這實在不是一種正常的藝術

活動，而是特殊政治生活的一種裝潢，上層政治人物的一種掩體。明初廣封藩王，皇帝只恐藩王有政治異心，因而藩王們便以聲色之樂炫人耳目，皇帝也想在這方面予以鼓勵。李開先（一五〇二－一五六八）說：「洪武初，親王之國，必以詞曲一千七百本賜之。」❿史乘記載，建文四年，朝廷曾「補賜」諸王樂戶；宣德元年，朝廷曾賜寧王朱權二十七樂戶。這樣，明代前期的藩國之中，以演劇為中心的娛樂活動就十分盛行，然而藩王們即便有藝術才能也未必眞的在醉心藝術。

以朱元璋的兒子朱權（一三七八－一四四八）⓫為例，早年受封寧王後曾在北方建立過武功，後來改封南方，又與明宣宗意見抵牾而受譴，便只得在神仙道化的幻想中過日子，⓬寫作雜劇，亦以此為旨。例如《沖漠子》一劇，寫神仙點化凡人的道化故事，是他存世的代表作，究其內容，大多是他的自我寫照。如《沖漠子》的這一段自白便很典型：

貧道……生於帝鄉，長於京輦。為厭流俗，攜其眷屬，入於此洪崖洞天，抱道養拙。遠離塵跡，埋名於白雲之野；構屋誅茅，栖遲於一巖一壑。近著這

一溪流水，靠著這一帶青山，倒大來好快活也呵！豈不聞百年之命，六尺之軀，不能自全者，舉世然也。貧道是以究造化於象帝未判之先，我想天既生我，必有可延之道，何爲自投死乎？窮生命於父母未生之始；出乎世教有爲之外，清靜無爲之內。不與萬法而侶，超天地而長存，盡萬劫而不朽。似這等看起來，不如修身還是好呵！

這確實是一種內心的自況。他帶著這種心情投入戲劇藝術，又把這種心情交付給戲劇人物，此間情景就像他築造的「精廬」、「雲齋」一樣。要讓這樣的活動來翻新一代戲劇，當然是不可能的。

名聲比他更大一點的皇族戲劇家，是與他年齡相仿、但在輩分上比他小一輩的周憲王朱有燉（一三七九—一四三九）。⑬皇族的地位給了朱有燉一種特殊的幸運：他竟然完整地傳下來三十餘個雜劇劇本保留至今。即使在明代當時，他的劇目也是頗孚聲望的，李夢陽（一四七三—一五三〇）詩云：

中山孺子倚新妝，

趙女燕姬總擅場。

齊唱憲王新樂府，

金梁橋外月如霜。⑭

遙想當年，這位「王爺」確也不失為一位劇壇明星。他的戲，比較本色，注意變化，也講究音律，易於付諸舞台，又對雜劇的某些規範有所突破。但是，他的戲劇活動也沒有離開政治隱蔽和自我排遣的路途。在朱有燉現存的三十餘個雜劇中，大致上神仙道化、封建倫理、吉祥壽慶這三方面的題材各占十個左右，此外還有一兩齣綠林題材的劇目。這個題材結構，已大體顯示出了他的藝術傾向。

朱有燉所遭受的政治風波比朱權更大，他的父親朱橚受到了囚禁和謫遷，朱有燉自己也一直處於政治攻訐的漩渦之中。他為求精神上的遁逸而涉足戲劇，但一開手又處處流露出自己的皇家立場、朝廷氣息。因此，他的戲劇在內容上只能是喜慶、訓示、空虛的複雜混合。形式上的種種優點和突破，都不足以療救整體的疲弱。中國戲曲史家周貽白（一九○○－一九七七）指出，「朱有燉想學關漢卿，終於取貌遺神，不能望關漢卿的項背。」⑮

除了朱權、朱有燉這樣的皇族戲劇家之外，明初還有一些雜劇作家在活動著，如王子一、劉兌（東生）、谷子敬、楊文奎、李唐賓、楊訥（景言）、劉君錫、賈仲明、黃元吉等，成績都不很突出。他們涉及愛情題材較多，但又喜歡用神仙道化、金童玉女之類的方式來處理，使這些戲在思想內容和藝術技法上都沒有太多可觀之處。

更何況，這些沒有獲得太大成績的劇作家還遇到了明朝統治者對戲劇事業的箝制性法律。明朝統治者一方面慫恿聲色之樂，褒獎忠孝之劇；另一方面又對戲劇活動劃下了一條很嚴格的界線，並讓刀兵守衛。這兩方面，無論哪一方都嚴重地損害了戲劇事業的發展。下面這條法令發布於永樂九年（一四一一）：

今後人民倡優裝扮雜劇，除依律神仙道扮、義夫節婦、孝子順孫、勸人為善及歡樂太平者不禁外，但有褻瀆帝王聖賢之詞曲、駕頭雜劇，非律所該載者，敢有收藏、傳誦、印賣，一時拿送法司究治。奉聖旨，但這等詞曲，出榜後，限他五日都要乾淨，將赴官燒毀了，敢有收藏的，全家殺了。⓰

不禁的範圍是那麼狹小和可笑，禁止的手段又是那麼野蠻和凶暴，連收藏一個朝廷不喜歡的劇本都要「全家殺了」。這種「法令」當然也只是為了社會訓誡而逞一時刀筆之快，很難真正實行，但在這種氣壓下，雜劇更難找得到自救之道。

明中期之後，情況發生了很大變化，隨著整個思想文化領域裡新鮮空氣的出現，戲劇事業再度昌盛，冷落於一隅的雜劇也曾稍稍活躍。但是，一種更為壯闊的戲劇現象早已出現在劇壇，雜劇的風華年月，已經「黃鶴一去不復返」。它以自己的衰落，證明著新的戲劇樣式的勝利。

雜劇的歷史革命，已基本完成。

二　新樣式的更替

取雜劇的地位而代之的，是由南戲發展而來的傳奇。

雜劇當初隨著元代的經濟中心南移，移到南戲所活動的地盤裡來了。早期南戲發展的情況，本書第三章第四節已作過簡單的敘述；當歷史進入元雜劇黃金時

代之後，南戲的光華被遮蓋、被搶奪，儘管它後來還滲入城市、顯身臨安，但是文人學士們一直不把它當作一回事。結果，當它吸收了雜劇的長處，發揮了自身的優勢，終於從根本上將雜劇取代之後，人們還以為它是從雜劇蛻變過來的。其實，它是雜劇的對峙者而不是雜劇的衍變物。在雜劇盛行之時，它存在；在它盛行之時，雜劇也仍然存在，只不過互相間的升沉隆衰發生了顛倒。

既然雜劇和南戲的命運如此相反相成地關聯著，那麼，**雜劇衰落的原因，也正是南戲興盛的原因**，兩者在相同的焦點上正反相逆。

與雜劇南移而造成水土不服相反，南戲是南方的「土著」。即便它處處比不上雜劇，也還有一處比雜劇強硬，那就是它在地域性適應上占據著天然的優勢，根子扎得又廣又深。對於戲劇這種時時需要觀眾滋養的藝術來說，這一點又顯得特別重要。此其一；

當雜劇藝術家們的社會觀念和精神素質急劇退化，只能在雲霧繚繞的仙境中構造故事的時候，南戲卻以它的世俗性保持了與社會現實的基本聯繫。應該說，即便到了南戲已在劇壇占據上風的時候，它所體現的精神力度還趕不上黃金時代的雜劇，但比衰落時代的雜劇要好得多，因為它至少是入世的，實在的，生動活

⑰

潑的。此其二；

與後期雜劇在藝術上日趨老化相反，南戲較多地顯現出了形式上的自由生命力。南戲的形式一向比較自由，但在《張協狀元》、《趙貞女》、《王煥》的時代，自由得過於散漫。後來它吸取了雜劇的長處，對自己的弱點逐漸有所矯正。等到雜劇終於被自身的單調和刻板困住之後，南戲在形式上的自由生命力就越來越顯得優越了。此其三。

因此，當雜劇的行程越見坎坷和狹小的時候，南戲卻走上了一條開闊的路途。

然而，當南戲終於發展為傳奇而成為劇壇盟主的時候，景象卻遠不如當年雜劇興盛之初那麼美好。南戲也罷，傳奇也罷，都未能立即出現煌煌傑作。這樣的傑作，要等到明代開國二百三十年之後才出現。在很長的時間內，南戲、傳奇就在中等水平的劇目間慢慢調整著自己的形式。

由南戲到傳奇的發展過程中，有幾個劇目留下了腳印。

「荊、劉、拜、殺」這四個字，是中國戲曲史上的一個熟語。這四個字分別代表著元代末年盛行的四大南戲：《荊釵記》、《劉知遠白兔記》、《拜月亭》、

《殺狗記》。我們現在見到的這幾個本子，大抵是經過明代文人修改的。除了這四個劇目外，更重要的是在南戲發展為傳奇過程中起著里程碑作用的《琵琶記》。然後，越過一個比較空疏、貧乏的時期，走向越來越顯出生氣和活力的明代中、下葉。

一、《荊釵記》

這是一個寫盡夫妻間忠貞堅守的故事。

貧寒書生王十朋和他的一個同窗一起看上了官家小姐錢玉蓮。王十朋的聘禮是剛從母親頭上拔下的一枚荊釵，⑱同窗的聘禮是一堆金銀，錢玉蓮選擇了貧困。

後來王十朋到京城考上了狀元，丞相以「富易交，貴易妻」相勸，王十朋沒有動心，寧肯得罪丞相而到一個煙瘴之地任職。那個同窗藉機偽造書信說王十朋娶了丞相女兒，企圖騙取錢玉蓮，錢玉蓮跳江自盡，被人救起。

王十朋以為妻子已死，錢玉蓮也聽信誤傳以為丈夫已不在人世。一個熱心人為這對「孤男寡女」作媒，最後兩人又驚又喜地得以團聚。

這齣戲的作者⓳顯然是為了全方位地宣揚中國宗法社會的禮義倫常，⓴但藝術本身的豐富性總是超過目的性，廣大觀眾喜愛王十朋、錢玉蓮，是因為他們對婚姻的堅貞和對富貴的傲視。

《荊釵記》企圖得到來自上層和下層的雙重肯定，從效果看，體現下層人民願望的一面更濃重一些。

這個戲在藝術上，弊病是男女主人公所採取的每一個重大行動都缺少有說服力的內心依據；長處是充分運用了橫向對比和縱向起伏相結合的技法，使得這一長達四十八齣的大戲一直保持著吸引力，讓人看得下去。

《白兔記》劇照

二、《白兔記》

比《荊釵記》更強烈地展示離亂之苦的，是《白兔記》。�21

《白兔記》借用了兵荒馬亂的五代時期的一個題材，經後代作者大幅度的虛構，編排而成。

劉知遠外出投軍，妻子李三娘留在家中，卻受到哥嫂的百般虐待，連新生的嬰兒也難以存活，只得託一位好心的老雇公把嬰兒帶給劉知遠。但是，劉知遠已經再婚，把李三娘忘了。

李三娘失去了丈夫，又失去了兒子，孤苦伶仃一人繼續苦熬著。她在井旁嘆道：「一井水都被我吊乾了，……淚眼何曾得住止。」十六年後的一天，一頭白兔竄到井旁，後面跟追的是一名正在射獵的少年公子，他就是李三娘十六年前送走的親生兒子。幾經問答，一家人終得團圓。

這個戲，褒貶揚抑的態度十分鮮明，而標準卻是民間化的，因此社會意義超過《荊釵記》。

在藝術上，它通過大幅度的人生跌宕，加固了戲劇性，卻又質樸無華，富於生活氣息。故事緊湊，人物鮮明，較多地表現了普通觀眾的審美習慣。隨著這一優點同時而來的弱點，是語言上的平直粗疏，有欠錘煉，其他方面也頗多草率之處。

三、《拜月亭》❷

又是一幅兵荒馬亂的畫面，又是一個流亡離亂的故事。

在一場戰爭中，逃難的蔣家兄妹和王家母女都走散了。在呼喚尋找中，兩個女孩子由於名字諧音而回應，結果造成互相置換；蔣家妹跟隨了王母成為義女，王家女兒跟隨了蔣兄結為夫妻。只是造成互相置換；蔣家妹跟隨了王母成為義女，

後來蔣兄考上狀元，王父將女相嫁，才發現這是一對被自己拆散的夫妻；而義女蔣妹，則嫁給了一位武狀元，居然也是熟人。

此劇的成立，大半是靠巧合，而且是層層疊疊的巧合。這在一般戲劇中會顯得牽強，但在一個徹底離亂的環境裡，一種連最簡單的通信也沒有的逃難長途中，依賴巧合成了唯一的人生希望，因此，藝術上的巧合遊戲，也比較能夠被理解。

巧合的發現，常常是拜月祝祈時的自言自語被人聽到。這也是那種離亂生活造成的：逃難中的人們不便互訴底細，卻又經常祝祈。

巧合和發現的手法有時也滑出了能夠容忍的邊界，例如戲的最後兩個女子分別嫁給兩個狀元的巧合，就太虛假。

在情節設置上，一般同題材的作品總會在悲歡離合中鋪展善惡兩方的對峙交

鋒，《拜月亭》基本上沒有走這一條路，而是表現了人們在離亂中的共同不幸，這對戲劇藝術來說很不容易。在劇中，人們都在戰塵中奔逐掙扎，但都又盡量地互相扶助。不管是在崎嶇荒途、小小客店，還是在月夜庭院、綠林山寨，處處都透露出一種人與人之間的溫和關係。就連男女主人公在荒路客店遇到尷尬，也立即會有一種通情達理的聲音在耳邊響起，說話的是店主人，其實是代表著民間社會的一種精神互助。❷❸這種素昧平生的溫和關係與嚴峻的離亂背景構成了一種強烈的「對比色」，能夠讓觀眾產生一種整體意義上的感動。

與其他許多南戲劇目一樣，《拜月亭》在藝術處置上的一個明顯缺陷是拖沓、冗長，穿插過多。戲開頭到戲結尾都出現了的那位左丞相的兒子，在全劇發展的中途也曾幾次出現，因為與蔣、王愛情主線頗相游離，顯得有點糾纏。考之戲劇家的本意，大概是想把這個在戰亂中發生的愛情故事，與上層政治鬥爭直接聯繫起來，以提高它的社會歷史格調。這種追求無可厚非，但由於藝術腕力欠缺，未能把兩方面有機地融合起來。這種融合，將由清代的歷史劇作家來完成。

四、《殺狗記》

無論在內容還是在形式上，《殺狗記》[24]都要比上述三個戲萎弱得多。

說的是兄弟兩人，兄長當家，卻喜歡結交市井無賴，弟弟相勸反被趕出家門。嫂嫂明理，把一條死狗裝成人樣立於自家門口，兄長回家大驚失色，去央求那幫市井無賴幫助掩埋，市井無賴們不但不幫，反而商量著向官府告發，而弟弟卻向官府自首，說門口死人的事只與自己有關。等到真相大白，兄長和官府都感動了。

顯然，這是一齣頗為淺陋的勸誡劇，貶斥了一個家長、一群損友，褒揚了一個弟弟，一個嫂嫂，但總體顯得勉強。

觀眾在一定程度上能夠接受這個戲，並不是接受這個戲的主旨。他們只是在這裡找到一種有關正常家庭倫理的寄託，藉以鞭笞一下壞家長、壞朋友。

「荊、劉、拜、殺」四劇，略如上述。

《曲海總目提要》指出：

明刊海鹽腔演出圖

元明以來，相傳院本上乘，皆曰「荊、劉、拜、殺」。……樂府家推此數種，以爲高壓群流。李開先、王世貞輩議論，亦大略如此。蓋以其指事道情，能與人說話相似，不假詞采絢飾，自然成韻，猶論文者謂西漢文能以文言道世事也。㉕

「荊、劉、拜、殺」四劇，在廣泛傳流的過程中幾經修改，成了南戲向傳奇衍變的溫床。因此，人們既把它們稱作四大南戲，又把它們稱作四大傳奇。在南戲向傳奇衍變過程中起到更令人注目的作用的，是《琵琶記》。

五、《琵琶記》

《琵琶記》在中國戲劇史上的地位，比它所達到的實際成就要高一些，因爲它是明、清兩代傳奇創作的正式開啓點。

《琵琶記》的作者是浙江瑞安人高明（約一三〇五—一三五九），字則誠。他受到過程朱理

《琵琶記》清抄本

明刻本《琵琶記》插圖

學的充分濡養，又歷盡仕途滄桑，終於辭去官職，在浙江寧波城南一個叫「櫟社」的地方隱居起來，開始了戲劇創作生涯。

《雕邱雜錄》載：

高則誠作《琵琶記》，閉閣謝客；極力苦心歌詠，久則吐涎珠不絕，按節拍則腳點樓板皆穿。

周亮工《書影》記：

虎林昭慶寺僧舍中，有高則誠爲中郎傳奇時几案，當拍處痕深寸許。

這些記載不無誇張，未可盡信，但他在創作《琵琶記》時的苦心孤詣，也可想見一二。

高明把這樣一闋《水調歌頭》寫在《琵琶記》的開頭，作為破題：

秋燈明翠幕，夜案覽芸編。今來古往，其間故事幾多般。少甚佳人才子，也有神仙幽怪，瑣碎不堪觀。正是：不關風化體，縱好也徒然。

論傳奇，樂人易，動人難。知音君子，這般另做眼兒看。休論插科打諢，也不尋宮數調，只看子孝與妻賢。驊騮方獨步，萬馬敢爭先？

這闋短短的詞，相當系統地闡述了他的文藝觀。

在他看來，文藝的主題應該關及「風化」，崇尚「子孝妻賢」，否則其他方面再好也毫無用處。

在他看來，文藝的題材無以表現風化主題。

在他看來，文藝的題材應該從「才子佳人」、「神仙幽怪」的陳套裡解脫出來，因為這些瑣碎不堪的題材無以表現風化主題。

在他看來，文藝應該「動人」而不是「樂人」，即應該追求情感上的震動和陶冶，反對淺薄的「插科打諢」，也反對「尋宮數調」。

可見，這是一種極為正統和刻板的封建禮教文藝觀。但是，當他真正進入創

作，筆端表現出來的一切又沒有這篇宣言那樣討厭。顯然，這是他的生活經歷和內心憂傷在起作用了。

《琵琶記》的故事與上文所述《趙貞女》是同一題材，但旨趣大不相同，尤其是男主人公蔡伯喈，幾乎是徹底翻案了。

《琵琶記》中的蔡伯喈，辭別白髮父母和新婚妻子上京應考中了狀元，皇帝下旨要他與牛丞相的女兒結婚。蔡伯喈說明自己已經娶妻，家有父母需要侍奉，因而要辭官、辭婚。皇帝和丞相極力促成婚事，蔡伯喈只得懷著思鄉之情與牛小姐結了婚，做起京官來了。

他不知道，遙遠的故鄉遭受了災荒。他的結髮妻子趙五娘艱難地挑起了贍養公婆的重擔。公婆死後，趙五娘剪賣自己的頭髮埋葬了老人，並把老人臨終前的容貌畫下來背在背上，手抱琵琶，一路彈著行孝的曲子，長途行乞，上京尋夫。

蔡伯喈在京城也一直思念著老家，牛小姐向父親要求，讓自己和蔡伯喈一起回去省親，牛丞相答應派人去把蔡伯喈父母和趙五娘接來。

其實，趙五娘已經來到了京城。她尋到了狀元府，向牛小姐敘述了全部遭遇，牛小姐深爲感動。蔡伯喈知道父母雙亡，十分悲痛，準備辭官回鄉掃墓。皇

帝得知此事，旌表了蔡伯喈、趙五娘、牛小姐，以及蔡伯喈的已亡父母。

《琵琶記》是一部比較複雜的作品，它的多義性引發了不同人士的不同感受。有人認為全劇都在做反面文章，假頌真罵，甚至「全傳都是罵」；也有人看到怨，❷也有人看到作者高明對於上層政治人物的影射；❷而皇帝朱元璋看到的，竟是比「四書五經」還要高的教化價值，明代黃溥言的《閒中今古錄》記載了這位皇帝對這部劇作的推許：

元末永嘉高明字則誠，登至正元年進士，歷任慶元路推官，文行之名重於時。見方國珍來據慶元，避世於鄞之櫟社，以詞曲自娛。因劉後村有「死後是非誰管得，滿村聽唱蔡中郎」之句，因編《琵琶記》用雪伯喈之恥。洪武中征辟，辭以心疾不就。使復命，上曰：「朕聞其名，欲用之，原來無福。」既卒，有以其記進，上覽畢曰：「《五經》《四書》如五穀，家家不可缺，高明《琵琶記》如珍羞百味，富貴家豈可缺耶！」其見推許如此。

《琵琶記》也曾遭到過一些高水準的評論家如李卓吾（一五二七—一六〇二）、徐渭、李漁（一六一一—一六八〇）的批評。例如，李卓吾針對蔡辭官不成而棄父母於鄉間的行徑，批道：「難道不能走一使迎之？」徐渭對《琵琶記》的評價不低，但也曾針對牛丞相不讓蔡回家省親的情節批評道：「難道差一人省親，老牛也來禁著你？」李漁更是順著這條思路批評道：「子中狀元三載而家人不知，身贅相府享盡榮華，不能自遣一僕，而附家報於路人」等情節，「背謬甚多」。

既然統治者把《琵琶記》看成是禮教經典，那麼，評論家們指出的種種破綻，其實也就是禮教本身的破綻。

孝順父母本來是一種人間美德，但作為封建禮教中的「孝道」，卻帶有很大的表演性質，因此也夾雜著虛假。在《琵琶記》中，蔡伯喈遠離父母去趕考，使家庭因失去了唯一的男青年而經不起風吹浪打，理由是，在家贍養父母只是「小孝」，揚聲立名才是「大孝」。因此他把「小孝」的重擔全部留給了妻子，幾乎沒有對父母有過任何具體的幫助。在京城考上狀元後再度結婚，是因為是皇帝的旨意，他要做到「忠孝兩全」……

對於這個形象，即便在當時的觀眾中也很少有人會真正喜歡和尊重，這可能是出乎高明意料之外的。但是劇作家在這個形象中也取得了一個不小的精神成果，那就是否定了《趙貞女》等劇作把科舉制度造成的無數家庭破碎，全都怪罪於「負心漢」的思路。高明從自己的經歷和觀察中早就領悟到，許多被民間社會指責的「負心漢」其實不必承擔那麼大的責任，他們的很多行為是無可奈何的，責任在於一個大背景。

與蔡伯喈的形象相反，趙五娘的形象塑造卻取得了很大的成功。趙五娘為了老人，竭盡所能，賣釵、剪髮、侍病、咽糠、扒土、行乞，卻很少表露自己在行孝。她的行動，又沒有《二十四孝圖》裡的孝子、孝婦那樣誇張和做作，而是處處本其自然，不得不為。結果，正是她，幾乎感動了所有的觀眾。趙五娘這個名字，也就成了中國民間倫理道德的一個範型。

《琵琶記》的藝術技巧也十分令人注目。它採取了**雙線並進、交錯映照、疊設困境、加深誤會**的手法，使全劇顯得既濃烈又流暢。蔡伯喈的「仕途」和趙五娘的「窮途」，構成了一種**自由串聯時空的流線型對比關係**，接近於現代電影的「蒙太奇語言」，也伸拓了中國戲曲在藝術結構上的一個類型。

在人物刻畫上，《琵琶記》運用了因景因物直抒胸臆的手法，帶有中國古典詩文中的比興色彩。較爲典型的例子，是趙五娘因吃糠而發的悲嘆，因剪髮而吐的怨訴，因畫公婆遺像而起的感慨。

「糠吟」：

苦！眞實這糠怎的吃得。

嘔得我肝腸痛，珠淚垂，喉嚨尚兀自牢嘎住。糠！遭礱被舂杵，篩你簸揚你，吃盡控持。悄似奴家身狼狽，千辛萬苦皆經歷。苦人吃著苦味，兩苦相逢，可知道欲吞不去。

糠和米，本是兩倚依，誰人簸揚你作兩處飛？一賤與一貴，好似奴家共夫婿，終無見期。丈夫，你便是米麼，米在他方沒尋處。奴便是糠麼，怎的把糠救得人饑餒？好似兒夫出去，怎的教奴，供給得公婆甘旨？

「髮吟」：

一從鸞鳳分，誰梳鬓雲？妝臺不臨生暗塵，那更釵梳首飾典無存也，頭髮，是我耽閣你，度青春。如今又剪你，資送老親。剪髮傷情也，只怨著結髮的薄倖人。

思量薄倖人，辜奴此身，欲剪未剪教我珠淚零。我當初早披剃入空門也，做個尼姑去，今日免艱辛。只一件，只有我的頭髮恁的，少什麼嫁人的，珠圍翠簇蘭麝薰。呀！似這般光景，我的身死，骨自無埋處，說什麼頭髮愚婦人！堪憐愚婦人，單身又貧。我待不剪你頭髮賣呀，開口告人羞怎忍。我待剪呵，金刀下處心疼也。休休，卻將堆鴉髻，舞鸞鬓，與烏烏報答，白髮的親。教人道霧鬓雲鬓女，斷送他霜鬓雪鬓人。

「畫吟」：

一從他每死後，要相逢不能勾。除非夢裡，暫時略聚首。若要描，描不就，暗想像，教我未寫先淚流。寫，寫不得他苦心頭；描，描不出他饑證候；畫，畫不出他望孩兒的睜睜兩眸。只畫得他髮颼颼，和那衣衫散垢。休休，若

畫做好容顏，須不是趙五娘的姑舅。我待畫你個龐兒帶厚，你可又鐵荒消瘦。我待畫你個龐兒展舒，你自來長恁皺。若寫出來，真是醜，那更我心憂，也做不出他歡容笑口。不是我不畫著好的，我從嫁來他家，只見兩月稍優游，他其餘都是愁。那兩月稍優游，可又忘了。這三四年間，我只記得他形衰貌朽。這畫呵，便做他孩兒收，也認不得是當初父母。休休，縱認不得是蔡伯喈當初爹娘，須認得是趙五娘近日來的姑舅。

這些抒情長段，或借物自比，或對物傷情，既渲染了戲劇行動，又展示了人物內心，充分顯現了高度發達的中國傳統抒情文學與戲劇藝術的進一步融合。

《琵琶記》在格律方面也取得了不小的成就。此前南戲，格律上常常顯得較為凌亂、單調，而《琵琶記》則根據劇情進展的需要，調配曲牌、節奏，組織聯套、專用，裁定四聲、句格，顯得非常細緻精到。這方面，它不僅受到後代顧曲家們的高度稱讚，而且幾乎成了在傳奇創作中審度格律的一個齊備的範本。人們把它說成是「詞曲之祖」，誠非偶然。傳奇的格律，是傳奇藝術形式上的重要組成因素，後來到吳江派手裡還會伸發出許多苛嚴的規範，但無論如何，高明已壘

就了不少基石。這也是《琵琶記》在傳奇發展史上據於開創性地位的一個重要原因。學者沈德符（一五七八—一六四二）批評《琵琶記》「其曲無一句可入弦索者」，❷顯然是以北曲的「弦索」來要求南曲了。沈德符雖是浙江人，但自幼在北京長大，對戲曲音樂的視野比較單向，而批評語言又失之於過激。

由於《琵琶記》在藝術形式上具有很大的創造成分，必然地吸引了不少批評者的目光。除沈德符外，何良俊（一五○六—一五七三）、徐復祚（一五六○—？）、臧懋循（一五五○—一六二○）等人對它的評價也較低，而王世貞（一五二六—一五九○）、王驥德（？—一六二三）、呂天成（一五八○—一六一八）、王思任（一五七五—一六四六）等人對它的評價則極高。更值得注意的是，據說湯顯祖（一五五○—一六一六）也對《琵琶記》作出了很高的評價，認爲這部戲從頭至尾沒有一句快活話，讀下來卻勝讀一部《離騷》。❷

那麼多高層的學者、藝術家爭相評論一部戲，而且意見各不相讓，這件事，實際上也成了中國古代戲劇批評史的隆重開端。

有了《琵琶記》和「荊、劉、拜、殺」這樣一些劇目的鋪墊，中國戲劇可以以南方爲大本營，發展一個很長的歷史時期了。

三　由岑寂到中興

由於朱明王朝的思想箝制，藝術家的精神自由被嚴重剝奪，明代初期出現了時間不短的一個「文化黯淡期」。

當時得勢的一個文化怪胎，是所謂「臺閣體」。楊士奇（一三六五─一四四四）、楊榮（一三七一─一四四○）、楊溥（一三七二─一四四六）這些人，連任相位數十年，高坐權位而爲文作詩，內容無非歌功頌德，點綴昇平，表面「雍容典雅」，實則萎弱不堪，陷入了文藝的末路。企圖糾正「臺閣體」的另一位宰相李東陽（一四四七─一五一六）也未能根本上脫去這種格調。這些人都主宰天下文柄，無數學人翕然宗之。

時間一長，也有人對此提出了不滿，例如李夢陽（一四七三─一五三○）、何景明（一四八三─一五二一）、徐禎卿（一四七九─一五一一）、邊貢（一四七六─一五三二）、康海（一四七五─一五四○）、王九思（一四六八─一五五一）、王廷相（一四七四─一五四四）這些人就主張從古代擷取博大的氣勢來療救當日文壇，提出了「文必秦漢，詩必盛唐」的口號，人稱「前七子」，以與後

來活動於嘉靖、隆慶年間的「後七子」相區別。秦漢盛唐的文化氣象當然令人仰慕，但那畢竟已是遙遠的陳迹，靠著亦步亦趨的摹擬和追憶，當然無法從根本上進行療救。

在這種情況下，戲劇，當然也很不景氣。在《琵琶記》和「荊、劉、拜、殺」之後，傳奇創作乏善可陳，出現過將近一個世紀的黯淡歲月。

戲劇領域也出現了類似於「臺閣體」的作品，邱濬（一四二一—一四九五）的《五倫記》和邵燦的《香囊記》便是其中的典型。

《五倫記》全稱《五倫全備忠孝記》，作者邱濬是當時顯宦，廣東瓊山（今屬海南）人，一四五四年中進士，後來拾級上升，直至禮部尚書兼文淵閣大學士。❸⓿在中國戲劇史上，《五倫記》一直是以令人討厭的反面形象出現的，即便是明代，多數有識之士也已經受不住它的說教。例如明代戲曲家徐復祚就說它「純是措大書袋子語，陳腐臭爛，令人嘔穢」，❸❶可見厭惡之深了。王世貞也說《五倫全備》是文莊元老大儒之作，不免腐爛」，口氣比徐復祚婉和一點，但鄙棄之情不減。

《五倫記》的情節，讓人覺得眼熟，只是它組接成了一個「全備」。

例如，一個醉漢死了，曾經與他爭吵過的伍家三兄弟成了嫌疑對象。母親到公堂作證，只說可讓二兒子抵命，其實正是二兒子是母親的唯一親生。

接下來，當然是查明眞相，感動官方。三個兒子一起進京趕考。大兒子高中狀元後出於忠心，不斷向皇帝進言，結果引起皇帝不悅，貶謫邊陲。大媳婦因要在家侍奉婆婆不能跟隨，但爲了傳宗接代她主動爲丈夫娶了一個偏房。偏房去邊陲的途中被夷狄將領所垂涎，立即投井自殺。不久大兒子也被夷狄所俘，他的兩個弟和僕人要替他而死，由此感動夷狄，歸順禮義之邦。

母親在家病重，兩個兒媳婦割自己的肝、肉在治療，卻仍然無救。兄弟在外覺得仕途不是歸宿，奏准回鄉，得知自己的老師已經成仙，伍家的已亡人也都登了仙界。

這麼一個故事梗概，已足以說明它使徐復祚等人覺得「陳腐臭爛、令人作嘔」的原因了。

全劇都是概念的堆壘，要「孝」了，加一段；要「忠」了，加一段；要「節」了，加一段；要「義」了，再加一段……整個成了一個腐朽的禮教圖譜。

禮教還比較抽象，《五倫記》貼上了人物和情節，使腐朽變得感性而具體，

因此更讓人無法接受。例如新媳婦在成婚之夜故意不睡，為婆婆明天的生日「洗滌杯盤」；在婆婆生病後割自己的肌臟來療親，居然割得「歡忻無比」……別的劇作即便宣揚禮教也總是盡量把它拉得靠近尋常情理，《五倫記》則走了一條相反的路。

這是一條由圖解概念、傾洩說教、背悖人情而走向醜惡的路。遺憾的是，從古到今總有不少人在走這條路。

《香囊記》全稱《五倫傳香囊記》，作者是江蘇宜興人邵燦。邵燦的生卒年不詳，只知他一生未應科舉，布衣以終。這與邱濬大不一樣，但他卻成了邱濬的追隨者。

《香囊記》第一齣中有一支「風流子」的曲詞，對劇情故事作了這樣的概括：

蘭陵張氏，甫兄和弟，夙學自天成。方盡子情，強承親命，禮闈一舉，同占魁名。為忠諫忤逆當道意，邊塞獨監兵。宋室南遷，故園烽燹，令妻慈母兩

處飄零。

九成遭遠謫，持臣節，十年身陷胡廷。一任契丹威制，不就姻盟。幸遇侍御，捨身代友，得離虎窟，畫錦歸榮，孝名忠貞節義，聲動朝廷。

從這樣的劇情來看，《香囊記》題旨相通，但相比之下，「忠」的成分比《五倫記》中更多一些。劇中較早地寫到了民族鬥爭的狼煙沙場，把岳飛抗金的內容也拉了進來，因此比《五倫記》略為好受一些。但是，《香囊記》在因襲前人劇作方面更加嚴重，常常讓人聯想到《琵琶記》、《拜月亭》、《瀟湘雨》、《西廂記》等劇作，因此在藝術上缺少整一性，顯得雜湊、鬆散、拖沓、勉強。

《香囊記》比《五倫記》多一種弊病，那就是在表現形式上刻求駢儷典雅，一味賣弄學問，這在邱濬筆下倒是較少看到的。

在《五倫記》、《香囊記》盛行的年代裡，也不是完全沒有可以一看的作品，例如蘇復之的《金印記》、❸❷王濟的《連環記》、❸❸徐霖的《繡襦記》❸❹以及

無名氏的《精忠記》、沈采的《千金記》等劇目，都還不錯。但是總的說來，它們都還比較粗糙，當時的社會影響也不大。就戲劇的整體面貌來看，還是一個岑寂的年代。

這種情況，到了明代中葉，更具體點說，到嘉靖以後，發生了明顯的變化。

「三大傳奇」陸續湧現，標誌著傳奇創作的繁榮時期的到來。

「三大傳奇」乃是：《寶劍記》、《鳴鳳記》、《浣紗記》。

一、《寶劍記》

在傳奇領域，這是一部較早出現的剛健之作。

作者李開先（一五〇二—一五六八）是山東章丘人，二十七歲中進士，做了十餘年的官，後因抨擊朝政而被罷免，在故鄉閒居至老。《寶劍記》寫於他罷官之後，鬱憤之情時時流露在劇作之間。

李開先家裡所藏書籍之多，一時「甲於齊東」，其中戲曲作品尤富，人稱「詞山曲海」。罷官之後，他還曾外出訪問過康海、王九思等戲曲家。這樣，他就對前人和時人的戲劇創作經驗，有著廣泛而深切的了解。

《寶劍記》寫的是梁山泊英雄林沖的故事，與小說《水滸傳》相比，有不少重大改動。正是這些改動，體現了李開先對戲劇藝術的充分認知。

《寶劍記》強化了對林沖家庭、尤其是對林沖妻子張貞娘的刻畫，使林沖的每一個行動和遭遇都首先激起家庭成員的強烈情感反應。這種情感反應遠比朝廷爭鬥更能引動觀眾的共鳴。這中間，妻子張貞娘更成了一個重要的戲劇人物，她深知家庭遇到的災難的性質，以及自己處境的複雜，因此她的自覺應對更見光彩，不再僅僅作為林沖和高俅內矛盾的引子。矛盾的引子改成了林沖作為一個憂國將領對於奸臣的彈劾，起點的等級提高了。把高等級的政治起點交付給家庭倫理，交付給一個壯士和身邊的幾個女性，深得戲劇藝術之三昧。

在結構上，由於林、高兩方很少有機會正面衝突，《寶劍記》採用了兩方在循環往復間互相給對方製造危險情景的手法，步步推進，效果反而強於正面衝突。

《寶劍記》

在風格上，《寶劍記》快人直言，擲地有聲。藉林沖之口，既怒斥奸臣「致使百姓流離，干戈擾攘」，又針對皇帝責問「我不負君恩，君何負我？」並處處為叛逆辯護，呼喚反抗。於是，一種生命的力度，又在劇場抬起頭來。

二、《鳴鳳記》

《鳴鳳記》的編寫和演出，是明代的一件文化大事。

它寫的是一場真實地發生於當時的政治鬥爭，劇成之時，這場政治鬥爭實際上還沒有完全結束。因此，它對於廣大市民的吸引力可想而知。它的作者，相傳是這場鬥爭的直接參加者王世貞（一五二六─一五九○）或他的門人，王世貞在當時政治、文化領域的重要性，更擴大了它的影響。

焦循《劇說》中有一段有趣的記載：

相傳《鳴鳳》傳奇，弇州 ⑤ 門人作。惟「法場」一折，是弇州自填詞。初成時，命優人演之，邀縣令同觀，令變色起謝，欲亟去。弇州徐出邸抄示之曰：「嵩父子已敗矣。」乃終宴。

這裡所說的「嵩」，即嚴嵩（一四八○—一五六七），荼毒國計民生的一代奸相，《鳴鳳記》就寫一批志士仁人不屈不撓地與他和他的兒子、爪牙進行鬥爭的故事。這個戲編演得那樣及時，連那位應邀來看戲的縣令還不知道嚴嵩已經垮台，竟不敢看下去；直到王世貞拿出那份邸抄，他才把戲看完。

《鳴鳳記》不僅使當時的人看了坐不住，而且在半個世紀之後還能使觀眾再起手刃嚴嵩之意。嚴嵩下台與《鳴鳳記》上演都在嘉靖四十四年（一五六五年），而直到萬曆三十八年（一六一○年）呂天成還在《曲品》中指出：「《鳴鳳記》記諸事甚悉，令人有手刃賊嵩之意」。

從侯方域（一六一八—一六五五）的《馬伶傳》看，《鳴鳳記》直到明朝末年仍然是戲劇界最常演的劇目之一。《馬伶傳》說，明末有個大鹽商同時請來兩個戲班子演戲，都演《鳴鳳記》，對面擺開，比較優劣。漸漸，觀眾都去看由姓李的演員演嚴嵩的那個戲班子了，而對面由姓馬的演員演嚴嵩的戲班子，則沒什麼人看。從此，姓馬的演員潛身匿跡，不知去向。三年之後，這位姓馬的演員竟又來要求大鹽商再搞一次對峙性的比較演出，一演，他竟變成了一個惟妙惟肖的活嚴嵩，把姓李的演員比下去了。問其究竟，他說了三年來令人感動的一段經

歷：

固然，天下無以易李伶，李伶即又不肯授我。我聞今相國某者，嚴相國儔也。我走京師，求為其門卒三年，日侍相國於朝房，察其舉止，聆其語言，久乃得之。此吾之所為師也。

為了演像嚴嵩，竟毅然投到當今相國門下當走卒三年，體察一個奸相的舉止動作，這種嚴謹的藝術態度，令人驚嘆。這段記載還說明另一個問題：《鳴鳳記》直到明代滅亡之際都是一齣熱門戲。之所以熱門，是因為嚴嵩式的官僚依然在朝。「今相國某者，嚴相國儔也」。這一令人痛心的歷史現象，既給馬伶帶來了體察的便利，也說明了《鳴鳳記》具有長久吸引力的社會原因。

《鳴鳳記》以濃重的色調渲染出了一種悲壯美，上承《趙氏孤兒》，下啟《清忠譜》，是中國戲劇史上那條表現浩然正氣的長鏈中的一環。

劇情比較分散、人物比較駁雜，是它的一個缺點；但由於把正邪善惡兩大營壘劃分得非常清楚，人們仍然可以從分散和駁雜中獲得鮮明的總體感染。

例如，「文華祭海」一齣中，皇帝要宰相嚴嵩任命官員前去剿滅倭寇，嚴嵩怕哪位猛將征剿成功後很難管制，竟派了完全不懂軍事的乾兒子趙文華去。趙文華殺了一些無辜的百姓，冒充倭寇的首級到朝廷領賞，最後竟然要把誦經和尚也殺了，因為一顆頭可換來五十兩銀子。這樣的惡行，由戲劇家在舞台上集中表現，自然在觀眾心中構成了強大張力。

有時，一個小小的插曲都能激起觀眾的憤怒。例如劇中寫到一個唱曲行乞的瞎女人，骨瘦如柴、哀聲可憫，被人詢問，這個瞎女人的回答是：

奴家原是揚州商人李氏之女，父親在京開了緞匹官店。嚴世蕃在店前經過，見奴姿色，強逼為妾。父親既死，家財盡被擄占。今世蕃有一十六個愛妾，見奴色衰，萬般凌虐。他正妻懷恨昔日寵愛，將奴刺瞎雙目，趕出抄化。

由於把那個罪惡的巢穴表現得十分透徹，正面的反抗行為也就有了充分的情理依據。武將楊繼盛因揭發嚴嵩的黨羽反遭迫害，他的夫人在臨刑前趕到，為丈夫滿斟別酒一杯，然後取出祭文一篇，跪地而讀：

《浣紗記》

於維我夫，兩間正氣，萬古豪傑，忠心慷慨，壯懷激烈。奸回斂手，鬼神號泣。一言犯威，五刑殉裂。關腦比心，嚴頭稽血；朱檻段笏，張齒顏舌。夫君不愧，含笑永訣；耿耿忠魂，常依北闕。

楊繼盛被斬之後，夫人又托監斬官轉達皇上，依楊繼盛生前囑咐，屍體不加掩埋，以「屍諫」感動君王。監斬官不敢轉達，楊夫人立即自刎身亡，連監斬官、劊子手都大爲震動。

總之，《鳴鳳記》以政治紀實劇的方式展現了一支前仆後繼、鮮血淋漓的壯烈梯隊，裹捲了幾代觀眾，因此也展現了戲劇在社會鼓動功能上所能達到的一種頂級濃度。

三、《浣紗記》

《浣紗記》在中國戲劇史上占有特殊的地位。作者梁辰魚（約一五一九—約一五九一）是一位重要作爲戲曲聲腔發展史上的一座重要里程碑，

明刻本《浣紗記》

的戲劇改革家。由於他和其他幾位傑出同鄉的努力，他的家鄉江蘇崑山將要成為中國戲劇改革的重鎮。

《浣紗記》的題材，是春秋時期吳、越爭鬥中范蠡和西施的愛情故事。後來很多戲劇作品反覆表現這一題材，都受到過它的影響。

《浣紗記》一開始就把范蠡投入到了理智和情感的兩難之中。他知道要讓越國反敗為勝，必須對吳王實施最高等級的「美人計」，而自己的未婚妻西施則是不二人選。於是，范蠡為了自己的謀略，西施為了尊重夫君的意志，一起作出了可怕的犧牲。最後，一切如范蠡所預期，吳國敗於越國，范蠡和西施功成身退，泛舟太湖之上，飄然不知去向。這對情人重新團聚在太湖扁舟上的時候各自從胸口取出當年的定情之物——西施所浣的一縷細紗，《浣紗記》的名目也就借以成立。

在梁辰魚筆下，無論是政治生活還是愛情生活，都處於一種物極必反、相反相成的過程之中，因此他沒有花費筆墨去評述吳、越間的是非。劇中的所有人

物，都在走向自己的反面。梁辰魚對道家的這種逆轉邏輯頗為著迷，並把它作為全劇的靈魂。甚至，他還讓吳王的小兒子出現，來闡述「廢興運轉」的道理。

吳王：孩兒，你清早打哪裡來，衣裳鞋襪都是濕的？

吳兒：適到後園，聞秋蟬之聲，孩兒細看，見秋蟬趁風長鳴，自為得所。不知螳螂在後，欲食秋蟬。螳螂一心只對秋蟬，不知黃雀潛身葉中，欲食螳螂。黃雀一心只對螳螂，不知孩兒挾彈持弓，欲彈黃雀。孩兒一心只對黃雀，不知旁有空坎，忽墮井中，因此衣裳、鞋襪通被沾濕。

吳王：孩兒只貪前利，不顧後患，天下之愚，莫過於此。

吳兒：爹爹，天下之愚，又有甚於此者。

在群雄爭霸之際，在至高權位之側，引出一派稚聲，用童話和寓言來鍥入極不和諧的哲理——這幾乎可以直接呼應現代藝術了，可見古今藝術，相距不遠。

四　崑腔的改革

在敘述這三大傳奇的興盛的時候，還必須面對一個更重要的事實：它們之所以可以組成一種趨向於興盛的戲劇現象，還因爲一次重大的聲腔改革——**崑腔的改革**，也在那個時候完成。

《浣紗記》是第一個用改革後的崑腔演唱的劇本，自它之後，崑腔在中國戲劇舞台上，一直興盛了很長的時期。

此事不妨稍稍說得遠一點。

中國戲曲離不開演唱，因此，戲劇的發展過程中不僅也包含著戲曲音樂的發展，而且一向以戲曲音樂的遞嬗作爲整個戲劇發展的重要推動力。上文早有論定，雜劇和南戲的盛衰榮枯，在很大程度上就表現爲「北曲」、「北音」與「南曲」、「南音」的較量。

我們已經說過，北曲在元代發展了那麼多年，傳到南方之後曾把南曲壓下去過很長時間；而南曲也有自己「清峭柔遠」的特點，占據豐富的地方聲腔資源，在吸取北曲長處的基礎上，漸漸興盛起來。

南曲之中，代表性的聲腔很多，有餘姚腔、海鹽腔、弋陽腔、崑山腔等，原先與產生地域有關，後來也各自流布四處，熱鬧一時。相比之下，流布在吳中一帶的崑山腔影響較小，但它有「流麗悠遠」的特點，㊱終於被戲曲改革家魏良輔、梁辰魚等人看中，作為改革的對象。

對於由魏良輔領頭的這場有很多人參加的崑腔改革，有一些具體的記載留了下來，例如——

魏良輔別號尚泉，居太倉之南關，能諧音律，轉音若絲。張小泉、季敬坡、戴梅川、包郎郎之屬，爭師事之惟肖。而良輔自謂勿如戶侯過雲適，每有得必往咨焉。過稱善乃行，不即反復數次未厭。時吾鄉㊲有陸九疇者，亦善轉音，願與良輔角，既登壇，即願出良輔下。

梁伯龍（即梁辰魚）聞，起而效之。考訂元劇，自翻新調，作《江東白苧》、《浣紗》諸曲，又與鄭思笠精研音理，唐小虞、陳梅泉五七輩雜轉之，金石鏗然。譜傳藩邸戚畹、金紫熠爔之家，而取聲必宗伯龍氏，謂之「崑腔」。張進士新勿善也。乃取良輔校本，出青於藍，偕趙瞻雲、雷敷民，與其叔

小泉翁，踏月郵亭，往來唱和，號「南馬頭曲」。其實棄律於梁，而自以其意稍
為均節，崑腔之用，勿能替也。其後仁茂、靖甫兄弟皆能入室，間常為門下客
解說其意。仁茂有陳元瑜，靖甫有謝含之，為一時登壇之彥。

李季鷹則受之思笠，號稱謫派。❸

魏良輔……生而審音，憤南曲之訛陋也，盡洗乖聲，別開堂奧，調用水
磨，拍捱冷板，聲則平上去入之婉協，字則頭腹尾音之畢勻，功深熔琢，氣無
煙火，啓口輕圓，收音純細。……蓋自有良輔，而南詞音理，已極抽秘逞妍
矣。❹

良輔初習北音，絀於北人王友山，退而縷心南曲，足跡不下樓者十年。當
是時，南曲率平直無意致，良輔轉喉押調，度為新聲。疾徐高下清濁之數，一
依本宮：取字齒唇間，跌換巧掇，恆以深邈助其淒唳。❹

這場改革，首先與伴奏的樂器有關。本來南曲諸腔，多用鑼鼓，沒有管弦伴

奏，有時用人工幫腔，即李漁所說的「一人啓口，數人接腔」。據明末宋直方《瑣聞錄》記載，在魏良輔準備對崑腔進行改革的時候，有一個叫張野塘的人起了很關鍵的作用。

張野塘是河北人，不知犯了什麼罪，發配到江蘇太倉。他彈著從北方帶來的弦索唱著北曲，早就習慣了南曲的太倉人聽他唱得奇怪，都笑他。太倉離崑山很近，一天魏良輔到太倉去，聽到了張野塘的歌，十分吃驚，連聽三天，大爲稱讚，便與張野塘交了朋友。當時魏良輔已經年過半百，膝下有一個女兒也善於歌唱，不久便許配給了張野塘。張野塘從此又學南曲，讓弦索來適應南曲，並改造了三弦，稱爲「弦子」。在這之後，一個叫楊仲修的人又把三弦改爲提琴，聽起來柔曼婉揚，人稱「江東名樂」。㊶

由此開始，崑腔形成了以笛爲中心，由簫、管、笙、三弦、琵琶、月琴、鼓板等多種樂器配合的樂隊。

伴奏效果大不一樣，而崑腔本身也變得愈加好聽了。大家把這種精雅、細膩的唱法稱作「水磨調」。

但是，改變了伴奏方式的崑腔，開始還只停留在散曲清唱，演戲時仍然只以

蘇州戲會　大慶豐年

鑼鼓伴奏，直到梁辰魚寫出了在文句唱口上適合新的崑腔演唱的劇本《浣紗記》，才算樹起了里程碑。

崑腔的多方面改革，在演出《浣紗記》時作了綜合性的呈示，梁辰魚不僅把魏良輔的實驗投之實用，而且以一種嶄新的、完整的藝術實體流播開來。因此，從某種意義上說，崑腔改革的巨大聲譽，是由梁辰魚和他的《浣紗記》掙得的。❷

這眞是一些熱鬧非凡的時日。崑山梁辰魚家裡，「四方奇傑之彦」雲集，絲竹管弦之聲不絕。梁辰魚朝西而坐，教人度曲。新鮮的崑腔，隨著《浣紗記》的劇詞唱段，傳遍四方。再遠的歌兒舞女，都要趕來見一見他。一時戲曲音樂界的著名人士要是沒有見過梁辰魚，自己也覺得不太像話。❸過一陣，他們一群人又浩浩蕩蕩地趕到蘇州或別的城市，參加定期舉行的「聲場大會」，賽曲競唱，廣

會藝友，眞可謂一片喧騰。

其中，最能表現全社會對崑腔藝術歡迎程度的，是萬曆年間一年一度的蘇州虎丘曲會。文學家袁宏道（一五六八—一六一〇）和張岱（一五九七—一六七九）對此都有激情洋溢的描寫。八月中秋夜，等月亮上升，虎丘滿山是人，萬人齊唱同場大曲，然後開始競曲，賽出優勝者數十人。二更時，競曲選手只剩下了三四人。至三更，只剩曲王一人了，只聽他「聲出如絲，裂石穿雲」。除唱曲外，新編的傳奇也會在那裡演出，據說曾出現過「觀眾萬人，多泣下者」的情景。

到明天啓、崇禎年間，崑腔更成爲官僚士大夫癡迷發狂的對象。以蘇州爲中心，南京、北京、杭州、常州、湖州一帶，家庭崑班和職業崑班林立，有些人幾

蘇州虎丘千人石，明代一年一度的「虎丘曲會」在此舉行

乎到了「無日不看戲，看戲無日夜」的地步。職業崑班在城鄉間演出時的轟動程度，有些記載簡直很難讓後人相信。然而，不管怎麼說，崑腔崑劇在社會各界造成的長時間癡迷，肯定是整個中國藝術史上絕無僅有的現象。

崑腔改革成功的意義，並非僅僅局限在音樂聲腔方面。演唱的水平提高了，就會使綜合體當中的其他部分相形見絀，這就要求其他部分也相應地提高，以達到新的平衡。於是，由演唱帶動，說白、做功也都獲得了發展。

在崑腔的表演中，唱最重要，講究出聲、運氣、行腔、收聲、歸韻的「吞吐之法」；其次是念白，既要把持抑揚頓挫的音樂性，又要注意角色的語氣；做功也很重要，需要兼顧手、眼、身、步的各自法度。至於行當（古時也稱「部色」、「家門」），在生、旦、淨、末、丑這五個總門類下面，又分二十來個「細家門」。這一切都漸漸形成規範，各有所依，而在一些優秀演員身上，則能夠在這些法度和規範間取得自由，形神皆備、虛實相濟地完成表演。

表演上的進展又觸動了舞台美術。既然要載歌載舞，就需要有質地輕柔、色彩豐富、裝飾性強的服裝來配合；既然要塑造出性格鮮明、分工明確的人物形象，就需要對各種角色的臉譜作進一步的改進。宋元以來不在舞台上設置實景的

傳統被保留下來維持了表演藝術的抒情性、象徵性。各種景物，都由演員的表演來間接展示，空蕩蕩的舞台承載著詩情畫意的戲劇綜合體。

這種綜合性的成果，標誌著中國戲劇又經歷了一次大規模的自我調整，更加趨向完整和成熟。

五　豐收的世紀

從十六世紀末到十七世紀末，整整一百年，是中國戲劇豐收的世紀。在這一

湯顯祖

百年中，傳奇藝術獲得了充分的發展，其中最傑出的代表作有四部：《牡丹亭》、《清忠譜》、《長生殿》、《桃花扇》。這些作品，在整個中國戲劇史上也是第一流的。

只有在層巒疊嶂之中，才有巍峨的高峰。因此，我們應該首先對這個世紀戲劇文化總貌，作一個簡單的描述。

這次戲劇繁榮，集中顯現在兩位年齡相差不多的退職官員的住宅裡。

一位是江西臨川人湯顯祖（一五五〇—一六一六），退職時已年過半百；一位是江蘇吳江人沈璟（一五五三—一六一〇），退職時不到四十歲。他們都因官場風波，退避故里，全身心地投入到戲劇活動之中，湯顯祖稱其堂為「玉茗堂」，沈璟稱其堂為「屬玉堂」，這兩座玉堂，長期來絲竹聲聲、散珠吐玉，成了明代戲劇活動的兩個重要的中心。

湯、沈兩位都是進士。年少三歲的沈璟中舉反而較早，而湯顯祖則因為不肯敷衍一代權相張居正（一五二五—一五八二）而屢次「春試不第」，直到張居正逝世後的第二年才中進士，那已在沈璟中進士的九年之後了。他們兩人，都在外面做了十五年左右的官，宦海波瀾，沈璟比湯顯祖承受得少一點，但也不能全然避免。沈璟回鄉的原因據王驥德說是被忌，❹湯顯祖回鄉，先是鬱悶難舒，向吏部告歸，後來則乾脆被追論削籍。總之，他們都帶著斑斑傷痕來到了戲劇領域。

湯顯祖和沈璟，都以令人矚目的藝術成果繁榮了萬曆劇壇，但在戲劇觀念上卻是涇渭分明的對頭。湯顯祖以「玉茗堂四夢」❺著稱，沈璟以「屬玉堂傳奇」❻名世。湯顯祖以一組夢境為標幟，在戲劇界、思想界和普通民眾的精神生

活中造成了不小的影響；沈璟的思想比較保守，在劇作的內容上無法與湯顯祖比

肩，但他精研音律，倡導本色，制訂戲曲音律的法則，聚集起了一支陣容可觀的

戲劇隊伍。湯顯祖的劇作，《牡丹亭》最佳，其他幾部較爲遜色；沈璟的劇作，

《義俠記》、《博笑記》較可一讀，其他則皆平平。

湯、沈對峙，從思想上說，湯主情而沈主理，是當時思想界情理對峙的一種

藝術化的反映；從藝術上說，湯隨情而上天入地，沈守理而斤斤格律，構成了兩

種鮮明的戲劇創作流派。沒有湯顯祖，明代戲劇界便失去了神采飛揚的最高代

表；沒有沈璟，明代戲劇界便失去了一位藝術規範的護法者，戲劇活動的召集

人。

在思想上與湯顯祖有前後連貫關係的，倒是比湯顯祖大三十歲的戲劇家徐渭

（一五二一─一五九三）。徐渭在戲劇上的代表作是雜劇《四聲猿》，內含四部短

劇：《狂鼓史》、《玉禪師》、《雌木蘭》、《女狀元》。湯顯祖說：「《四聲猿》

乃詞場飛將，輒爲之唱演數通。安得生致文長，自拔其舌！」❹可見湯顯祖受其

影響之深。

徐渭是浙江山陰人，在雜劇全面衰微的時代堅持創作著雜劇，這也是他對當

時劇壇中「以時文（八股文）為南曲」的拙劣創作的一種抗議。他的創作，被袁宏道稱之為「與近時書生所演傳奇絕異」，❹首先是因為「意氣豪達」，❹充溢著一種狂傲的浪漫精神。

徐渭活了七十三歲，但在四十五歲時就為自己寫了墓誌銘，說自己平日「疏縱不為儒縛」，一涉大義，則「雖斷頭不可奪」。他的雜劇，痛罵歷史上和現實中的奸臣奸相（《狂鼓史》）；歌頌那些突破禮教、隱瞞身分而成了文臣武將的年輕女子（《雌木蘭》、《女狀元》）；即便是那些荒誕不經的「脫度」題材，也包含了對禁欲主義的嘲弄。徐渭的戲劇，總是把陽間和陰間，今生和來世，低位與高位，縱欲與禁欲，僧侶和娼妓，弱女和猛將，閨閣與金鑾，強烈地搓捏在一起，藉以表達自己全方位的挑戰心理。戲劇理論家王驥德一度曾居住在徐渭的隔壁，熟悉徐渭的創作過程和創作風格，❺在他所著的《曲律》中把徐渭的作品評之為「天地間一種奇絕文字」。❺所謂「奇絕」，也就是不可以尋常的規矩去度量。

王驥德本人也值得一提。他是浙江會稽人，是徐渭的門人。他也寫劇本，但他最重要的身分是中國古代僅次於李漁的戲劇理論家。他的《曲律》，與同時代呂天成的《曲品》被視為「曲學雙璧」。《曲律》自成體系，兼及史論，在風

神、虛實、本色、行當等方面都有深刻論述，並對湯顯祖和沈璟兩人作出了及時的研究。

由於這部《中國戲劇史》自定爲戲劇現象史，不以當時產生的戲劇理論爲分析對象，因此對王驥德的理論成果只能約略提及，後文也將不對影響更大的李漁的《閒情偶寄》作出論述。但是，這些理論的產生卻表明了一個事實：中國戲劇史進入了一個理論自覺的時代，而這種理論自覺，主要是圍繞著崑腔傳奇獲得的。中國古代戲劇理論史，在很大部分上就是中國崑曲理論史。在崑曲之前和之後，都沒有產生過更像樣的理論，直到王國維的出現。

那麼，讓我們姑且把戲劇理論擱下，再回到湯顯祖的時代。當時，還有一些劇作值得一提，例如高濂的《玉簪記》，周朝俊的《紅梅記》和孫仁孺的《東郭記》。

《玉簪記》寫書生潘必正和道姑陳妙常勇敢結合的喜劇故事。這個故事可在《古今女史》❺中找到根源，後也有人搬演爲雜劇，但潘必正、陳妙常的名字如此爲中國普通老百姓所熟悉，應該歸功於《玉簪記》和以後由它衍生出來的許多地方劇種的折子戲，如《秋江》、《琴挑》等。《玉簪記》在戲劇開展的方式上

與《西廂記》頗為接近，然而難能可貴的是，人們明知其近似而又不覺雷同，反而從一種近距離的對比中感受到高濂邁出的新步伐，有相映成趣之妙。例如，《玉簪記》的「秋江哭別」與《西廂記》的「長亭送別」有近似之處，但是，「長亭送別」纏綿凝滯，「秋江哭別」靈動迅捷；前者籠罩著淒清的秋色，後者飛濺著嘩嘩雪浪。相比之下，後者化靜為動，更是難得。

《紅梅記》以權相賈似道和書生裴禹的矛盾貫串全劇。賈似道殘酷地殺害了只是讚美了一下裴禹風度的侍妾李慧娘，霸占了裴禹的愛人昭容，又囚禁了裴禹本人。李慧娘的鬼魂救出了裴禹，批斥的是賈似道，成就的是裴禹和昭容的結合，但是，致使最後裴禹和賈似道在升沉榮辱上產生逆轉。這樣一個戲劇故事，歷史和觀眾卻篩選了其中的李慧娘。後代許多地方戲在改編《紅梅記》時，大多強化了李慧娘的形象。一種死而不滅的仇恨，一種死而不熄的感情，化作了強有力的戲劇行為。

《東郭記》是一部諷刺劇。就像一個生動的漫畫展覽，種種寡廉鮮恥的嘴臉和行動都呈現無遺。憑藉的是《孟子》裡的寓言，揭露的是明代現實。例如，一夥貧窮的無賴漢看到世上污穢不堪，有機可乘，便分頭出發，謀取富貴。竟然，

明刻本《嬌紅記》插圖　　明刻本《嬌紅記》

他們有的騙到了嬌妻美妾，有的謀取了顯赫高位，他們既互相擢拔，又互相構陷，真可謂滿眼醜惡。這樣的集中刻畫，顯然是誇張的，寓言化的，符合諷刺劇的特性。

晚明時期可以提一提的劇作，是孟稱舜（約一六〇〇—一六五五）的《嬌紅記》和阮大鋮（約一五八七—約一六四六）的《燕子箋》。

《嬌紅記》表現了一個純淨的殉情故事。王嬌娘和申純相愛，除了感情，不計其他。人們為了阻止他們的愛情，還向王嬌娘出示了申純與別人結婚的「實物證據」，王嬌娘說：「相從數年，申生心事我豈不知！他聞我病甚，將有他故，故以

此開釋我。」可見對愛情的信任絲毫無損。後來王嬌娘因逼婚太甚，終於自盡，人們又勸說申純，申純說：「你怎知我與嬌娘情深義重，百劫難休，她既為我而死，我亦何容獨生」，隨即自盡，「隨小姐於地下」。這種殉情，出於純愛，與「從一而終」的節烈觀念完全不同，因而永遠讓人感動。

《燕子箋》的作者阮大鋮是明末之際一個著名的政治人物，政治品質低劣，為士人不齒。但是，他對戲劇倒著實是個行家，在創作中善於製造戲劇效果，便於實際敷演，在文辭上又不肯粗疏，因而也能獲得一些韻味。更何況，他家裡蓄得起私家戲班，易於投諸排演，易於實驗校正，使戲劇創作與戲劇演出融成了一體。

明末文學家張岱對阮大鋮並無好感，但對他家裡的演出卻作了公允的評價。張岱《陶庵夢憶》中專有一節寫阮圓海（即阮大鋮）家裡的戲劇活動：

阮圓海家優，講關目，講情理，講筋節，與他班孟浪不同。然其所打院本，又皆主人自製，筆筆勾勒，苦心盡出，與他班鹵莽者又不同。故所搬演，本本出色，腳腳出色，齣齣出色，句句出色，字字出色。余在其家看《十錯

認》、❸《摩尼珠》、❹《燕子箋》三劇，其串架斗筍、插科打諢、意色眼目，主人細細與之講明。知其義味，知其指歸，故咬嚼吞吐，尋味不盡。至於《十錯認》之龍燈、之紫姑，《摩尼珠》之走解、之猴戲，《燕子箋》之飛燕、之舞象、之波斯進寶，紙紮裝束，無不盡情刻畫，故其出色也愈甚。阮圓海大有才華，恨居心勿靜，其所編諸劇，罵世十七，解嘲十三，多詆毀東林，辯宥魏黨，爲士君子所唾棄，故其傳奇不之著焉。如就戲論，則亦鑱鑱能新，不落窠臼者也。❺

張岱在這裡對阮大鋮的人品和戲劇活動作了既有聯繫又有區別的分析，基本態度是平正的，只不過對阮大鋮在戲劇上的成績描繪得有點過頭。

阮大鋮的戲劇代表作是《燕子箋》。一個書生熱戀一個妓女，自繪了一幅兩人嬉戲的圖畫，卻因裱畫店的錯誤，落到一個官家小姐手上。官家小姐在畫上題了詞，立即又有一隻燕子把畫銜回到書生手中。後書生發迹，娶得兩妻，正是那個妓女和那個官家小姐。

這樣的戲，不管演出時多麼講究，也無法掩蓋本質上的庸俗和沒落。

在阮大鋮之後出現的清初戲劇家，大多是他的對頭。他們都是一批剛毅之

士，對阮大鋮等人禍國殃民的行徑深惡痛絕。李玉、朱素臣、朱佐朝、丘園、畢

魏、葉時章、張大復等戲劇家，都是蘇州人，人稱「吳門戲劇家」。蘇州的旖旎

風光沒有給他們的創作染上纖弱的弊病。相反，明末南方志士的不屈豪氣，清兵

南下時在江南留下的深深血污，給他們的創作帶來了雄健慘烈的基調。

李玉（約一五九一—約一六七一）除了我們後面要重點分析的《清忠譜》

外，還創作了《一捧雪》、《人獸關》、《永團圓》、《占花魁》（以上四個劇本，

人們取其首字聯綴成「一人永占」的熟語，名聲很大），《千鍾錄》（即《千忠

戮》）、《麒麟閣》、《牛頭山》等許多劇目，據統計一生大約共寫了四十個左右

的劇本，是一個多產作家。

《一捧雪》是繼《鳴鳳記》之後又一部直接抨擊明代奸臣嚴世蕃的作品，歷

來盛演不衰。「一捧雪」是一只玉杯的名字，嚴世蕃為了搶到它，先向原主人莫

懷古強索，未成，竟要把莫懷古殺掉；莫懷古的僕人莫誠願意冒名頂替，代主人

一死。嚴世蕃的幕客湯勤發覺死者不是莫懷古，正待追究，莫懷古的一個美貌侍

妾雪艷假裝願意與湯勤結婚，在成婚之夜刺殺了湯勤並自殺。雖然最後嚴世蕃的

權勢潰敗了，莫懷古家也因此復甦，但僅僅是爲了一只玉杯卻失去了兩條忠誠於莫家的人命。

這個戲渲染了一種出於封建門閥觀念的「義僕精神」，爲很多抱有民主思想的人們所不悅。但應該看到，這裡的「義僕精神」是在參與對黑暗專權的抗爭，具有一個道義大背景。這也是廣大觀眾能夠接受它的原因。

《千鍾祿》表現了明代一場最上層的政權爭奪

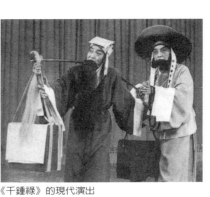

《千鍾祿》的現代演出

戰，即寫了燕王朱棣攻占南京後建文帝在程濟的陪同下化裝成和尚逃亡的故事。這個戲同樣在揭露黑暗政治的同時宣揚了一種愚忠思想。但《千鍾祿》讓君王處於顛沛流離之中，來重新感受大地和人生，自有另一番境界。建文帝在路上唱道：

收拾起大地山河一擔裝，四大皆空相。歷盡了渺渺程途，漠漠平林，壘壘高山，滾滾長江。但見那寒雲慘霧和愁織，受不盡苦雨淒風帶怨長。雄城壯，壘壘看江山無恙，誰識我一瓢一笠到襄陽。

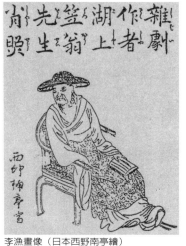

李漁畫像（日本西野南亭繪）

從這段唱詞中也可以看出李玉的整體劇作風格：氣象開闊，鬱憤蒼茫。

以李玉爲首的蘇州戲劇家群中，朱素臣的《十五貫》、[56]朱佐朝的《漁家樂》、[57]葉時章的《琥珀匙》、[58]丘園的《虎囊彈》、[59]在當時和以後都享有一定聲譽。

這時，一位重要的戲劇活動家已經出現了，那就是作爲戲劇理論家、劇作家、小說家的全方位藝術實踐家李漁。

在年份上的簡單說法就是：正是在湯顯祖、沈璟去世前後，李漁出生。[60]李漁的戲劇創作趕不上他的理論建樹，[61]但作爲一個在戲劇界極爲活躍、頗有魅力的人物，他的《笠翁十種曲》還是廣爲人知的。李漁寫劇，爲的是給自己的家庭戲班演出；而演出的目的，又著重於消遣和娛樂，順便宣揚一點封建道學。這就決定了他劇作淺薄、庸俗、嬉鬧的基調。

李漁在自己最欣賞的《慎鸞交》一劇中借主角華秀的口說了這樣一段話：

小生外似風流，心偏持重。也知好色，但不好桑間之色；亦解鍾情，卻不鍾偷外之情。我看世上有才有德之人，判然分作兩種：崇尚風流者，力排道學；宗依道學者，酷詆風流。據我看來，名教之中不無樂地，閒情之內也盡有天機，畢竟要使道學、風流合而為一，方纔算得個學士文人。

《蜃中樓》把元雜劇中的兩個神話戲《柳毅傳書》、《張生煮海》拼在一起，讓張羽替柳毅和龍女傳書，結果卻用風流色彩把原來兩劇中的堅毅精神減弱了，炫目的外彩包裹著平庸的實質。在其他劇作中，或者一男二美，妻子熱心為丈夫娶親；或者一夫三妻，丈夫由奇醜而變為俊美，博得三位妻子的喜歡；或者美男醜女、美女醜男互相錯位，最後又醜醜相歸、美美相合；或者妓女守節，冊封愛妓和貌似和者為貴婦夫，才子持重，終獲美眷；或者皇帝戀妓，幾經周折，寫妓女和貌似和者為貴婦……這樣的「風流」，竟然還能與道學結合起來。寫妓女才子互相等待，也要把他們褒揚成「一個矢貞不嫁，一個守義不娶」的「義夫節婦」。寫皇帝熱戀妓女的戲，也要插入幾個忠臣，宣揚一下「競義爭忠世所難，行之我輩獨心安，若無鐵漢持綱紀，風俗靡靡世早坍」的觀念。李漁甚至認為，道學的目的，正應該通

過風流的途徑達到。《凰求鳳》一劇的尾詩寫道：

倩誰潛挽世風偷，旋作新詞付小優。

欲扮宋儒談理學，先妝晉客演風流。

由邪引入周行路，借筏權爲浪蕩舟。

莫道詞人無小補，也將弱管助皇猷。

李漁的這些想法證明，僵硬的道學在淫靡的世風中漸漸風化，淫靡的世風倒能在僵硬的道學中找到存身的依據。李漁所寫的都是喜劇，由於他諳悉編劇技巧，熟知劇場三昧，精通喜劇法則，了然觀眾心理，所設置的喜劇衝突和喜劇場面都頗爲熱鬧，容易產生演出效果。一個個誤會，一次次巧合，一層層糾葛，纏夾搭配、相映成趣。有些劇作如《風箏誤》之所以能轟動當時、㉖傳之久遠，也由於此；然而，在這種表層的技巧性滑稽之外，我們又看到了一種深層滑稽，那種不是由藝術、而是由歷史所賦予的可笑性。

以李玉為代表的蘇州劇作家們把陳腐道學與黑暗政治放在一起，構成了封建意識形態內部的尖銳分裂，從而釀造出**悲劇性**；李漁則把這種道學與風流敗行放在一起，構成了一種自我嘲弄，從而釀造出了**可笑性**。

在李漁之後，《桃花扇》和《長生殿》還要進一步顯示出悲劇性的一面，在《桃花扇》和《長生殿》之後，傳奇領域就沒有再出現過於奪人眼目的人物和作品了。被稱為乾隆間第一曲家 ❻❸ 的蔣士銓（一七二五—一七八五）以《冬青樹》、《桂林霜》等傳奇作品，刻畫了中國歷史上愛國志士的壯烈風格，可是敗筆屢見，又不適於登場，終究已無力重振傳奇舞台；與他同時存世的楊潮觀（一七一二—一七九一）用雜劇這種「隔世遺傳」的藝術樣式創作了不少具有現實批判精神的作品，結集為包括三十餘個短劇的《吟風閣雜劇》。不過他的作品與蔣士銓的作品一樣，更多地是給人讀而不是讓人演的。

以上，就是從十六世紀末到十七世紀末這一百年間傳奇創作的基本輪廓。現在，我們可以集中來看一看產生在這一時期的四部傑作了。

六 四部傑作

正是這幾部作品，標誌著中國戲劇的世紀性豐收。

一、《牡丹亭》

湯顯祖的《牡丹亭》不論在中國戲劇史上，還是在整個中國文化史上，都是第一等的成果。

明萬曆刻本《牡丹亭》插圖

這是一個在明媚的春光裡開始的故事。南安太守杜寶家的後花園裡已是一片姹紫嫣紅，但是，他的獨生女兒杜麗娘還被牢牢地關在閨房裡，由一個陳腐學究管教著，讀聖人之書。

杜麗娘才讀《詩經》的第一篇，就發現這是一首求愛的情歌。由此惹動春愁，終於平生第一次跨進了自家的後花園。花園中，春天的景象激起她巨大的感應，嘆一聲「不到園林，怎知春色如許」，竟產生了「早成佳配」的願望。回房後她迷迷糊糊做了一個夢，夢見有一個手持柳枝的英俊青年朝她走來，並把她摟抱到牡丹亭畔、太湖石邊、芍藥欄前，千般愛戀，萬種溫情。

從此之後，杜麗娘幾乎成了另一個人。她神思恍惚、茶飯無心，漸漸消瘦，臨終前畫了一幅自畫像，並囑咐死後葬於牡丹亭畔、太湖石前。

奇怪的是，天底下還真有一個杜麗娘夢見的持柳青年。他叫柳夢梅，趕考途中投宿此地，無意中在太湖石的假山縫隙中撿到了杜麗娘的自畫像，就把它掛在自己的房間裡，恨不得能讓畫上可愛的姑娘變成真人與自己結成夫妻。其實，杜麗娘雖死去，遊魂還在，見到曾與自己在夢中相好的青年如此真摯地面對著自己的畫像，十分感動，就顯形與柳夢梅相會，並告訴柳夢梅，只要掘開墳墓，自己便能復生。柳夢梅第二天就照辦，結果真的扶起了復生的杜麗娘，正式結成夫妻，坐著一艘小船到首都臨安去了。柳夢梅到臨安後還趕上了科舉考試，表現出了超群的才華。

但是，還沒等到考試發榜，戰火燃起。皇帝命杜麗娘的父親杜寶前去抗金平

匪，柳夢梅冒著戰火找到了「岳父大人」，告訴他杜麗娘已經復生，但杜寶哪裡

肯信？竟把柳夢梅當作一個盜墓賊抓了起來。後來，杜寶發現，被自己關押的

柳夢梅竟是新發布的新科狀元，當然只得釋放；但他仍然不能相信女兒已經復

活，更不能承認柳夢梅與女兒的婚姻。直到皇帝降旨，他才勉強首肯。

《牡丹亭》的情節，奇異到了怪誕的地步，卻以巨大的力量震撼了無數青年

男女的心。曹雪芹在《紅樓夢》中寫道，林黛玉只是隔牆聽了幾句《牡丹亭》的

曲詞，就已經「如醉如癡，站立不住」。曹雪芹把賈寶玉、林黛玉爭讀《西廂記》

和林黛玉聆聽《牡丹亭》寫在同一回目中，證明了他本人對於王實甫和湯顯祖的

繼承，也反映了《西廂記》和《牡丹亭》在清代社會中的傳播程度。

《牡丹亭》在外顯層面上的魅力，是驚人的美麗。初識春愁的女孩，殘垣斷

壁間的花草，全從一條黑暗的縫隙中奔湧出來，構成強烈的色彩對比。然後，夢

中之愛，愛中之夢，生生死死，幾乎寫盡了邊緣狀態的美，也就是極端狀態的

美。這種美，奇麗罕見，卻又順乎情理，引人關愛，非常難得。再加上典雅的文

詞、悠揚的唱腔，真可謂美不勝收。

《牡丹亭》在內蘊層面上，更包含著一種強大的精神力度。這種精神力度，來自於一種挑戰後的甦醒，或者說，來自於一種甦醒後的挑戰。挑戰的對象，是當時湯顯祖所處的社會現實。

宋明理學給予中國社會的思想負荷太沉重了，復古主義給予明代文化領域打下的陰影太陰暗了。因此，一場積聚已久的思想衝突正在醞釀。湯顯祖少年時代師事過思想開放的羅汝芳，做官期間交友東林黨人如顧憲成、高攀龍等，罷官後又與勇敢的反理學思想家李贄有過接觸，一生中很長時間與佛學大師達觀有密切交往，而達觀的思想與程朱理學也是格格不入的。在他的時代，爲禮教殉身的婦女，數字大得驚人，創造了空前的歷史紀錄。這一切，使得湯顯祖一定要以最大膽的藝術形式來控訴和反叛禮教。

湯顯祖在爲《牡丹亭》所寫的題詞中有這樣的話：

天下女子有情寧有如杜麗娘者乎。夢其人即病，病即彌連，至手畫形容傳

於世而後死。死三年矣，復能溟莫中求其所夢者而生。如麗娘者，乃可謂之有情人耳。情不知所起，一往而深，生而不可與死，死而不可復生者，皆非情之至也。夢中之情，何必非眞。天下豈少夢中之人耶。必因薦枕而成親，待掛冠而爲密者，皆形骸之論也。……嗟夫！人世之事，非人世所可盡。自非通人，恆以理相格耳。第云理之所必無，安知情之所必有耶。

這就是說，湯顯祖特意設置夢而死、死而生的情節，是爲了表現一種能夠超越生死的「至情」。這種「至情」既然不在乎形骸，因此即便在夢中也可能是眞實的。希望僅僅以「理」來窮盡人世之事是不可能的，在「理」所歸納不了、解釋不了的地方，還有「情」在活動著。

眞實的感情，個體的感情，不顧一切的感情，足以笑傲死神的感情——湯顯祖的這種呼籲，使我們聯想到歐洲的人文主義者和浪漫主義者。歐洲人文主義者熱情地呼籲一個以人爲中心的世界，來代替原先那個以神爲中心的世界。有的人文主義者甚至認爲，爲了減輕生活中的辛酸和悲傷，人類情欲的價值遠勝於理性

的價值。❻到了浪漫主義者那裡，感情的濃度和自由度又有進一步的增長。站在個性立場上向傳統觀念挑戰，頌揚非理性的自發生命力，成了許多浪漫主義者的創作使命。湯顯祖的《牡丹亭》展現了與歐洲人文主義者、浪漫主義者們的追求極相近似的觀念，表現了人的自發生命力從令人窒息的氛圍中終於甦醒的過程。

在中國古代其他許多富有感情的戲中，情是包容在主人公身上的一種稟賦，而在《牡丹亭》中，情則是掌控全劇的中心。杜麗娘固然是一個成功的人物形象，但我們不能僅僅像分析其他戲劇形象的性格特徵那樣來分析她。她更是一種純情、至情的化身。

明萬曆刻本《牡丹亭》插圖

《牡丹亭》中所奔瀉出來的感情激流，對於明代的現實，對於整個中國封建社會的思想文化體制，都帶有明顯的反叛性。但是，一個無可否認的事實是，在歐洲，這種

時代性的反叛基本上取得了勝利，而在中國，這種反叛很快就煙消雲散了。當時，中國封建社會的宗法一體化結構離全面崩潰還遠，它的調節功能還在發揮作用，因而還有足夠的力量把湯顯祖的新鮮思想吞沒掉。

湯顯祖的摯友，那個敢於非議程朱理學的達觀和尚，終於被捕，死於獄中；

與湯顯祖有過交往、對湯顯祖產生過重大影響的勇敢思想家李贄，也終於被捕，死於獄中；

湯顯祖的那些東林黨友人的遭遇，更是人所共知。

湯顯祖本人可以在任職期間讓在押囚徒除夕回家過年，元宵節外出觀燈，但這種頗有一點人道主義氣息的措施並沒有超出他的職權範圍（浙江遂昌知縣）。這類措施施行之後，既不能長期堅持，更不要說長期堅持這類措施了。《牡丹亭》的思想影響當然大得多，但在當時，也無法對社會面貌產生實質性的改易。

更令人深思的是，連他自己的思想文化結構，也會部分地吞沒《牡丹亭》中的瑰麗情思。他知道《牡丹亭》是自己一生中最滿意的作品，但他已無法再達到這個水平，後來創作的劇本，雖也不錯，卻已遠不能與《牡丹亭》的精神力量同日而語。這就是一種在自相矛盾之中的自我吞沒。

在湯顯祖身上我們看到，中國古代戲劇文化無法像歐洲的戲劇文化一樣，在重大社會改革的過程中起到巨大的精神鼓盪作用。湯顯祖沒能做到的，他的後輩也沒能做到。

到李玉的《清忠譜》，雖然金剛怒目，卻是封建社會自身結構內部調節的問題了。在那裡，已經很難找到超越於那個社會政治思想結構之外的新鮮思想。

二、《清忠譜》

《清忠譜》一般署為李玉（約一六〇二—約一六七六）所作，實際上畢魏、葉時章和朱素臣也參加了創作。蘇州劇作家們多有合作之舉，《清忠譜》即是一例。

《清忠譜》所寫的事情，發生在湯顯祖死後十年。湯顯祖曾長期引為友好的東林黨人，掀起了一場轟轟烈烈的鬥爭。他們公開謾罵、請願，以致衝擊衙門，矛頭直指罪大惡極的宦官魏忠賢（一五六八—一六二七），他們希望以自己的鮮血和生命引起皇帝對魏的警覺。

這場鬥爭的基本隊伍已經是蘇州市民，而領導者則是官僚階層中的剛介正直

之士，儘管他們已被罷官，或官職不高。於是，《牡丹亭》**輕艷的異端**，被《清忠譜》**壯烈的正統陰掩了**。正是這種陰掩，從一個角度標誌著中國思想領域裡剛剛露頭的人文主義思潮的自然退歇。

《清忠譜》帶有很大的紀實性，《曲海總目提要》說它「事皆據實」，甚至可以對歷史記載作出補充。它所反映的事件——發生於一六二六年的東林黨人周順昌（一五八四—一六二六）的冤獄事件——曾引起過許多戲劇家的興趣，據祁彪佳（一六〇二—一六四五）《曲品》記載，寫這一事件的劇作先後曾產生過三吳居士的《廣愛書》、白鳳詞人的《秦宮鏡》、王應遴的《清涼扇》、穆成章的《請劍記》、高汝拭的《不丈夫》及未著姓氏者的《孤忠記》等。誠如吳偉業（一六〇九—一六七二）在《清忠譜序》中指出的，這個創作熱潮，在魏忠賢案剛剛布露時就形成了：

　　逆案既布，以公（指周順昌——引者案）事填詞傳奇者凡數家。李子玄玉所作《清忠譜》最晚出，獨以文肅與公相映發，而事俱按實，其言亦雅馴，雖云填詞，目之信史可也。

這很有點像當年嚴嵩勢力剛敗即演《鳴鳳記》的情景。由此可見，傳奇創作從明代到明清之際，越來越成為一種十分普及的吐憤舒志的工具，一種編製迅速的宣傳樣式。據張岱《陶庵夢憶》記載，當時另一齣記述魏忠賢罪孽的傳奇《冰山記》上演時，觀者竟達數萬人，台上演出的人和事都是台下觀眾所知道的，因此反應非常熱烈，有的時候觀眾對劇中人名的呼喚聲和對劇中冤情的氣憤聲，就像浪潮奔湧一般。這種萬人大集會，這種巨大的心理交流，如果以人文主義思想為指導，是有可能較早地鳴響封建極權體制的喪鐘的，但如所周知，事情並非如此。民眾的情緒很自然地被引入到了對魏忠賢的控訴上，而魏忠賢的罪名則是「逆賊」：叛逆了正統的封建極權制度。

《清忠譜》的政治目的雖然有限，但藝術畢竟不等於政治。它所塑造的一系列英雄群像，以及他們身上充溢著的凜然浩氣，具有一種超越具體事件的巨大感染力。這種感染力裡沉澱著為正義不惜赴湯蹈火的人格光輝，足以穿越時空界限。周順昌、顏佩韋等人物的意志力量，使這齣幾乎沒有運用太多戲劇技巧的作品具有了一種很強的戲劇張力。這種戲劇張力在《鬧詔》等折子中又伸發成氣勢不小的戲劇場面。因此，《清忠譜》為中國戲劇史再一次做了陽剛格調極致化的

實驗。

在藝術上，由於思想主旨的根本性局限，《清忠譜》的基本行爲邏輯顯得不夠順暢，常以整體氣勢取代具體情理。總的說來，在我們正在論述的四部傑作中，《清忠譜》從思想到藝術都比其他三部差一些。

三、《長生殿》

《清忠譜》所歌頌和維護的「朝綱」，終於疲弛得不可收拾。戲劇文化，應該出現新的代表者了。於是，就在崇禎自縊的第二年，在杭州城外的一個農婦家裡，一位逃難的孕婦生下了一代劇作家洪昇（一六四五─一七〇四）。

他的家庭說來並不貧弱，但他始終不得志，一直沒有做官，又疊遭「家難」。他雖然長期寓居京華，卻屬於江南知識分子的營壘，受遺民思想的薰陶很深。民族的興亡感，拌和著個人的憂鬱，使他疏狂放浪，落拓一生。「十年彈鋏寄長安，依舊羊裘與鶡冠」[65]；他也很少與權貴們交遊，「平生畏向朱門謁，棄鹿深山訪舊交」[66]。

經過幾次重大修改而定稿的傳奇作品《長生殿》，給他的實際生活帶來了無

清刻本《長生殿》及插圖

盡的磨難。《長生殿》脫稿的

第二年（一六八九年），洪昇請

伶人在寓所演唱，邀請了一些

朋友來觀看，沒想到當時由於

一個皇后剛死，屬於「國喪

期」，唱戲看戲被算作是「大不

敬」的行爲，洪昇被捕，看戲

的人中凡有官職的也被一律革

職。十五年後，情況已經緩

和，那位思想比較開通的江寧

織造曹寅邀請洪昇帶著演員到

南京去，演唱《長生殿》全

本。可是，就在從南京返回杭

州的路上，泊舟烏鎮，因友人

招飲，醉歸失足，竟墜水而

死。

可以說，洪昇因《長生殿》而困厄、而死亡，也因《長生殿》而長存。

《長生殿》採用的是一個被歷代藝術家用熟了的題材。這種同題材的擁塞最容易埋沒佳作，但《長生殿》卻在對比中顯示出了自己的高度。

《長生殿》一開始就以一闋《沁園春》概括了全劇的基本情節：

天寶明皇，玉環妃子，宿緣正當。自華清賜浴，初承恩澤，長生乞巧，永訂盟香。妙舞新成，清歌未了，鼙鼓喧闐起范陽。馬嵬驛，六軍不發，斷送紅妝。

西川巡幸堪傷，奈地下人間兩渺茫。幸遊魂悔罪，已登仙籍，回鑾改葬，只剩香囊。證合天孫，情傳羽客，鈿盒金釵重寄將。月宮會，霓裳遺事，流播詞場。

李隆基、楊玉環的情愛，被「安史之亂」所損滅，這是人們熟知的史實；兩人最後相會於天庭，這是不少藝術家都作過的幻想。洪昇在情節上並沒有出奇制

勝的翻新，何以使他傾注了那麼多的精力，又獲得了那麼大的成功呢？

德國啓蒙主義戲劇家萊辛曾說：

詩人需要歷史，並不是因為它是曾經發生過的事，而是因為它是以某種方式發生過的事；與這樣的發生方式相比較，詩人很難虛構出更適合自己意圖的發生方式。假如他偶然在一件真實的史實中找到了很適合自己意圖的東西，那他對這個史實當然很歡迎；但為此耗費許多精力去翻閱歷史資料是不值得的。即便查出來了，究竟有多少人知道事情是怎樣發生的呢？假如我們知道某件事已經發生，才承認這件事發生的可能性，那麼，有什麼東西妨礙我們把一個完全虛構出來的情節，當做我們只是沒有聽說過的一件真事呢？❻

萊辛直截了當地認為，劇作家看中一段歷史故事，完全是看中這個故事的發生方式。自己滿腹的心事一時找不到一種合適的方式傾洩出來，突然看到一件史實正恰可以成為自己情感的傾洩方式和合適承載，於是就取用了。

洪昇看中《長生殿》的題材，主要也是看中李、楊愛情的發生方式。他想藉

這種方式，表達自己兩方面的時代性感受：

一、對於人間至情的悲悼；

二、對於歷史興亡的浩嘆。

先看第一方面，對於人間至情的悲悼。

《長生殿》開宗明義唱道：

今古情場，問誰個眞心到底？但果有精誠不散，終成連理。萬里何愁南共北，兩心哪論生和死。笑人間兒女悵緣慳，無情耳。看臣忠子孝，總由情至。先聖不曾刪感金石，回天地。昭白日，垂青史。《鄭》《衛》，吾儕取義翻宮徵。借太眞外傳譜新詞，情而已。

請看，對於楊太眞的故事也只是當作一種憑借，爲了表現情而已。這種情，可以貫南北，通生死，開金石，回天地。這讓我們又想起了《牡丹亭》。果然，當洪昇聽到有人說《長生殿》是一部「鬧熱《牡丹亭》」，他頗覺高興：

棠村相國嘗稱予是劇乃一部鬧熱《牡丹亭》，世以爲知言。

但是，雖然都在頌揚至情，《長生殿》畢竟與《牡丹亭》有很大的不同。它以雄辯的戲劇情節表明，當至情一旦落實在帝、妃們身上，就成了一種不祥的徵兆，甚至成了一種禍殃。

帝、妃間的愛情一旦成立，立即就會構成與皇家婚姻制度的互相嘲弄。「一人獨占三千寵，問阿誰能與競雌雄？」話雖這麼說，但三千粉黛未廢，競雌雄的對手始終存在。因此，從李、楊之間產生眞情的第一刻，他們倆就開始了互窺。這種對情感的功利性衛護，與「至情」的本義嚴重牴觸。更何況，李楊式愛情的非隱蔽形態必然會改變朝廷生態，與傳統的政治秩序產生撞擊。撞擊的結果將會如何，不言而喻。

這與湯顯祖的浪漫已非同調。人們看到，洪昇，還有我們很快就要講到的孔尚任，把湯顯祖對至情的頌歌，唱成了輓歌。

再看第二方面，對歷史興亡的浩嘆。

洪昇在爲李、楊的愛情設境的時候，一下子喚醒了自己的歷史理性，分出很

多的筆力來表現社會歷史事件。從他早年的生存環境看，這是很可以理解的。他

雖然一出生就已在清朝，但長期的文化素養和生活經歷都與遺民之恨、興亡之感

有密切聯繫：

洪昇在幼年時期就跟隨陸繁弨學習，稍後又從毛先舒、朱之京受業。陸繁

弨的父親陸培在清兵入杭州時殉節而死，繁弨秉承著父親的遺志，不願在清廷

統治下求取功名。毛先舒是劉宗周和陳子龍的學生，也是心懷明室的士人。同

時，與洪昇交往相當密切的師執，像沈謙、柴紹炳、張丹、張競光、徐繼恩等

人，都是不忘明室的遺民。這些人物的長期薰陶，自不能不在洪昇思想中留下

應有的痕跡。加以洪昇的故鄉杭州，本就受著清代統治者特別殘暴的統治，不

僅當地人民處於「斬艾顛踣困死無告」的境地，連「四方冠蓋商賈」也「裹足

而不敢入省會（杭州）之門閾」（吳農祥《贈陳士琰序》）。而在洪昇的親友中，

又有不少人是在清廷高壓政策下死亡、流放和被逮的。例如他的表丈錢開宗，

就因科場案被清廷處死，家產妻子「籍沒入官」；他的師執丁澎也因科場案謫

戍奉天。再如他的好友陸寅，由於莊史案而全家被捕，以致兄長死亡，父親陸

坼出家雲遊：他的友人正嚴，也曾因朱光輔案而被捕入獄。這種種都不會不在洪昇思想中引起一定的反響，因此，在洪昇早年所寫的詩篇裡，就已流露出了興亡之感，寫出了《錢塘秋感》中「秋火荒灣悲太子，寒雲孤塔吊王妃。山川滿目南朝恨，短褐長竿任釣磯」一類的詩句。❻❾

唐朝的故事，清朝的現實，洪昇並不願意在這兩者之間作勉強的影射。他所追求的是一種能夠貫通唐、清，或許還能貫通更長的歷史階段的哲理性感受。因此，洪昇選中了幾位藝術家，白頭樂工雷海青和李龜年，就在戲中擔負起了表述這一歷史感受的特殊重任。從某種意義上說，他們就是洪昇的化身。

本身不包含戲劇性情節、只是一味陳述往事的《彈詞》之所以能成為中國戲劇史上的重要片段，也與此有關。李龜年，當日繁華的參與者，後世劇變的目睹者，今天，成了一個歷史的評述者。他本人的形象，就凝聚著一代興亡：「一從鼕鼓起漁陽，宮禁俄看蔓草荒。留得白頭遺老在，譜將殘恨說興亡。」洪昇通過他，把李、楊愛情與一代興亡緊緊地聯繫起來，化作一聲浩嘆。

四、《桃花扇》

如果說，《長生殿》以愛情為主線，以興亡為副線，那麼，孔尚任的《桃花扇》則倒了過來，以興亡為要旨，以愛情為依托。

《桃花扇》的情節輪廓是這樣的：

在大明江山垂危的時刻，名士侯朝宗與名妓李香君相遇並結合了。朝廷惡勢力的代表阮大鋮送來奩資，被新婚夫妻退回，因此結下冤仇。

阮大鋮利用當時政治集團之間的矛盾告發侯朝宗，使侯不得不離別李香君投奔史可法。後來，南明小朝廷開張，阮大鋮又利用權勢逼迫李香君另嫁，李香君一心只想著遠行的丈夫侯朝宗，當然不從，當著前來搶婚的人倒地撞頭，把斑斑血跡濺在侯朝宗新婚之夜送給她的詩扇上，目睹此情此景的一位友人，深受感動，把扇面上的血跡勾勒成朵朵桃花，成了一把「桃花扇」。李香君托一位正直的藝人帶著這把扇子去尋找侯朝宗。侯朝宗一回到南京，就被捕入獄，李香君也被迫做了宮中歌妓。直到清兵席捲江南，南明小朝廷覆亡，這對夫妻才分別從獄中和宮中逃出。他們後來在棲霞山白雲庵不期而遇，感慨萬千，但國破家亡，他們也不想再續溫柔舊夢了，便一起出了家。

孔尚任描寫了一個風雲變幻、血淚交流的歷史轉捩點。他力求靠近歷史的眞實面貌，但又不願為那些眞實材料所縛。他要用自己的心意和手段，來自由地處置這些材料。於是，一把纖巧的「桃花扇」，把紛紜複雜的南朝人事，大江南北的政治風煙，收納起來了。現代作家茅盾指出：

如果說，《桃花扇》是我國古典歷史劇中在歷史眞實與藝術眞實的統一方面取得最大成功的作品，怕也不算過分罷。**71**

從美學上看，《桃花扇》比中國戲劇史上其他悲劇都更自覺地寫出了滅寂的必然性。作者用非凡的筆力，寫出了美的破滅，以及這種破滅的不可挽救；同時，也寫出了這種在破滅中掙扎的美如何顯現崇高。高水平的悲劇，不是要觀眾面對著一對情人的屍體而痛苦，而是要他們面對著一種無可逆拗的必然而震驚。

《桃花扇》的特殊理性魅力，正在這裡。

有的評論者認為，戲的最後，惡人阮大鋮已經殞命，李香君、侯朝宗這對夫妻已經走到團圓的門檻裡邊，再把他們硬行拆開，未免生硬。本書認為，這正是

劇作要旨所在。把他們寫成大團圓，會使全劇矛盾僅僅成了李、侯與阮大鋮的鬥爭，至多得出一個「惡有惡報，善有善報」的簡陋歸結；反之，如果要表現李、侯這對年輕的生命在巨大的歷史悖論中已成了根本意義上的失敗者，那麼，也就不會把一個大團圓的結尾強加給他們了。

《桃花扇》第四十齣《入道》之後的總批⑫中有這樣的話：

離合之情，興亡之感，融洽一處，細細歸結。最散，最整；最幻，最實；最曲迂，最直截。……而觀者必使生旦同堂拜舞，乃為團圓，何其小家子樣也。

可見，團圓的結局加在這部戲中即呈「小家子樣」，而孔尚任的旨趣遠在「小家子」之外。

與洪昇異曲同工的是，孔尚任最後也請出了兩位閱盡興亡的老年藝術家來評說古今。當男女主角在法師的指點下割斷花月情根，男的來到南山之南，女的去到北山之北「修真學道」之後，孔尚任讓已經做了漁翁的柳敬亭和做了樵夫的蘇

崑生的一段長篇談話來歸結全劇。蘇崑生告訴柳敬亭，他前些天為了賣柴，到南京去過了，憑弔了故鄉遺跡。面對著一派衰敗景象，他吐出了這樣的感受：

俺曾見金陵玉殿鶯啼曉，秦淮水榭花開早，誰知道容易冰消。眼看他起朱樓，眼看他宴賓客，眼看他樓塌了。這青苔碧瓦堆，俺曾睡風流覺，將五十年興亡看飽，那烏衣巷不姓王，莫愁湖鬼夜哭，鳳凰台棲梟鳥。殘山夢最眞，舊境丟難掉，不信這輿圖換稿。謅一套哀江南，放悲聲唱到老。

這種感受，是歷史的，人生的，也是哲學的，美學的。

在藝術表現方法上，《桃花扇》使得走向遲暮的明清傳奇又一次呈示了雄健的實力。它把很難把握的動亂性場面處理得井然有序、收縱得體，它在史實與虛構、黏著與超逸、紛雜與單純、豐富與明晰等關係的處理上，都安帖勻停。尤其在人物刻畫上，不僅把李香君、侯朝宗、阮大鋮、柳敬亭、李貞麗等人物的性格發展寫得清楚而生動，而且也寫出了其他各色人等的表情和語氣，琳瑯滿目。總之，《桃花扇》可說是整個明清傳奇發展史上的「老成之作」。

《桃花扇》寫成於一六九九年，即十七世紀的最後一年。它組合成了一種恢宏的氣概，恢宏中又籠罩著悲涼，恰似薄暮時分的古鐘，嗡嗡鍠鍠。

明清傳奇的黃昏，也已經到來。

七 生機在民間

當明清傳奇的黃金時代過去之後，民間戲劇卻在很多文人的視線之外生機勃勃、此起彼伏，足以構成中國戲劇史的新篇章。這是指品類繁多的地方戲。

我們說過，城市中的市民口味曾對戲劇藝術的成熟進行過關鍵性的催發，從此，戲劇的主航道也就集中到了城市中。即便是在鄉間阡陌間孕育的曲調和故事，也需要在城市顯身，才有可能成為一種有影響的社會存在。散布在廣闊原野間的流浪戲班並不拒絕向都市演劇學習，又以自己獨特的生態維繫著廣大的農村觀眾，每到一定的時候，它們就帶著鄉村的新鮮氣息向城市進發了。

在傳奇時代，城市演劇和鄉村演劇都比較興盛。城市演出大多出現在上層社會的宴會上，鄉村演出大多出現在節日性的廟台間，在魏良輔、梁辰魚等人所進

清代鄉村演劇圖

行的崑腔改革成功之後，城市中的文人、士大夫對崑腔莫不「靡然從好」，我們前面所舉的大量傳奇劇目，幾乎都是崑腔作品；但在鄉村民間，弋陽腔的勢力一直很大，儘管這個聲腔曾為某些傑出的傳奇藝術家所厭。❼❸

弋陽腔作為南戲餘脈，流播各地，雖無巍巍大家助其威，煌煌大作揚其名，

卻也以自由、隨和、世俗的姿態占據了漫長的時間和遼闊的空間。它的音調，樸直易學，不執著於固定的曲譜，不受套曲形式的束縛，一任方言鄉語、土腔俗調自由組合。它對於不同風格的劇本，有很大的適應性，對於不同的地域的觀眾，也有很大的適應性。在演出上，它還保留著某些具有生命力的原始形態，後台幫唱的方式，鑼鼓打擊樂的運用，一直為鄉村觀眾所喜聞樂見。正由於弋陽腔具有多地域的熔解能力和伸發能力，孕育和催發了許多地方戲曲。

十七世紀初葉，王驥德有忿於弋陽腔竟跑到崑山腔的老家裡來爭地盤，嘆息「世道江河，不知變之所極矣」；不料，變化確實很快，一個多世紀之後，北京戲劇界竟出現了意想不到的情況。一位自幼就深愛《西廂記》、《拜月亭》，自己也寫過《玉燕堂四種曲》的劇作家張堅（一六八一─一七六三）曾這樣記述道：

長安之梨園，所好惟秦聲、羅、弋，厭聽吳騷，聞歌崑曲，輒哄然散去。⓱

一聽到唱崑曲，觀眾就「哄然散去」，連王驥德這般大專家的指責和嘆息也

都沒有用了。

張堅在這裡所說的「秦」、「羅」，也是與弋陽腔一樣流傳於民間的戲曲聲腔，在當時統稱「花部」、「亂彈」，與崑腔的「雅部」、「正音」相對峙。比張堅晚生六十多年的學者劇作家李斗（一七四九—一八一七）在《揚州畫舫錄》中記載：

> 兩淮鹽務例蓄花雅兩部以備大戲。雅部即崑山腔。花部為京腔、秦腔、弋陽腔、梆子腔、羅羅腔、二簧調，統謂之亂彈。㊄

前一條材料記述的是十八世紀前期的北京，後一條材料記述的是十八世紀後期的揚州。

北京和揚州，在當時是中國政治、經濟、文化的南北兩大中心。可見，孕育於民間的戲曲，到大城市裡來呈示它們的風姿和力量了。它們以艱苦的競爭，在鬧市間築起了固定的營業性劇場，於是，也就堂而皇之地邁進了中國戲劇史。

崑腔傳奇自十八世紀後期開始，明顯衰落。演出還在進行，甚至有時還十分

盛熾，但有分量的劇本創作已日見稀少，這對戲劇活動來說，恰似釜底抽薪，已無法稱之為繁榮了。

崑腔傳奇衰落的原因是多方面的。

首先，它已在極度的成熟和熱鬧中充分地寫洩了自己的生命。作為一種文化遺產，它具有永久的價值；但作為一種文化發展過程中的戲劇現象，它已進入疲憊的歲月。當觀眾已經習慣了它的優勢，那麼，它的優勢也就不再成為優勢，相反，它的局限性卻會越來越引起人們的不耐煩。它已經讓人覺得太冗長，太完滿，太緩慢，太文雅，太刻板，但是，專家們還在以苛嚴的標尺刻求它的完整性和規範化，刻求它的韻律和聲調，致使它的局限性越來越嚴重。至少，過於精巧的它，已經難於隨俗，不易變通。

其次，它的作者隊伍後繼乏人。崑腔傳奇的作者隊伍主要是文人，而且是高水平的文人，這個圈子本來不大。文人求名，在湯顯祖、洪昇、孔尚任之後要以嶄新的傳奇創作成名，幾乎是一件不可實現的難事了。更重要的是，康、雍、乾時代，文字獄大興，知識分子處境窘迫，演出《長生殿》時所遭遇的禍事，時時都有可能發生。「乾嘉學派」產生的原因之一，就是一大批才識高遠的知識分子

在清廷的文化專制主義之下不得不向考證之學沉湎。在這樣的歷史環境中，還會有多少文人能夠投身於戲劇這一特別需要自由的場所中來呢？本來賴仗著文人的「文人傳奇」，一下子失去了文人，只能日漸衰落。

第三個原因，是花部的興起。

崑曲被稱為「雅部」，與它相對應的「花部」就是各個地方聲腔，可稱為戲劇領域中尚未登上大雅之堂的紛雜之部。但它扎根在廣闊的土地上，一時還沒有衰老之虞。它既不成熟又不精巧，因而不怕變形、摔打、顛簸，它放得下架子，敢於就地謀生，敢於伸手求援，也願意與沒有太高文化修養的藝人和觀眾為伍。這樣，它因粗糙而強健，因散亂而靈動，因卑下而普及，漸漸有能力與崑腔抗衡，甚至呈現取代之勢。

崑腔也在尋覓復興之途。折子戲的出現，就是較為成功的一法。既然觀眾對崑腔的冗長和緩慢已經厭煩，那就截取其中的一些精彩片段出來吸引觀眾吧；既然眼下已經沒有出色的創作，那就從大量傳統劇目中抉發出一些前代的零碎珍寶吧。這樣一來，崑腔的明顯弱點有所克服。

折子戲的演出，早在明末已顯端倪，至清代康、雍、乾時期，越成風氣。折子戲的盛行，又讓崑腔的生命延續了很長時間。但是應該看到，以折子戲形態出

現的崑腔劇目，已與花部處於比較平等的地位，這也從一個側面體現了花部的勝利。

屬於花部的地方戲曲，不可勝數。乾隆之後，在全國範圍內逐步形成了幾個重要的聲腔系統，並一直發展到近代，那就是由弋陽腔演變而來的高腔、梆子腔、秦腔、弦索腔、皮簧腔和已作爲一種普通的地方戲出現的崑腔。由這些聲腔系統，產生了一系列地方劇種。

最早在高層文化領域裡爲活躍在民間的地方戲曲說話的，是清代中葉的學術大師焦循（一七六三—一八二〇）。他在戲劇論著《花部農譚》中指出：

梨園共尚吳音。「花部」者，其曲文俚質，共稱爲「亂彈」者也，乃余獨好之。蓋吳音繁縟，其曲雖極諧於律，而聽者使未睹本文，無不茫然不知所謂。……花部原本於元劇，其事多忠孝節義，足以動人；其詞直質，雖婦孺亦能解；其音慷慨，血氣爲之動蕩。郭外各村，於二、八月間，遞相演唱，農叟漁父，聚以爲歡，由來久矣。……余特喜之，每攜老婦幼孫，乘駕小舟，沿湖觀閱。天既炎暑，田事餘閒，群坐柳蔭豆棚之下，侈譚故事，多不出花部所

演，余因略爲解說，莫不鼓掌解頤。

彼謂花部不及崑腔者，鄙夫之見也。

焦循所說的「吳音」自然是指崑腔，他指出了崑腔的局限性，頌揚了花部在藝術上的優點以及在民間的普及程度。他反覆地表明，對花部「余獨好之」、「余特喜之」，這無疑體現了他個人的審美嗜好，其中也預示了戲劇文化更替期的社會心理趨向。例如他在《花部農譚》中提到，他幼年時有一次隨著大人連看了兩天「村劇」，第一天演的是崑曲，第二天演的是花部，兩個劇目情節有近似之處，但觀眾反應截然不同。第一天演崑曲時，「觀者視之漠然」，而第二天一演

花部，觀眾「無不大快」，戲演完之後還保持著熱烈的回應：「鐃鼓既歇，相視蕭然，罔有戲色；歸而稱說，浹旬未已。」

焦循的《花部農譚》完成於一八一九年，此時花部的勢力比他幼年時期更大了。後來成爲傑出表

《同光十三絕》畫像描摹了一代京劇名家

演藝術家程長庚（一八一一─一八八〇）、余三勝（？─一八六六）、張二奎（一八一四─一八六〇）、余三勝（？─一八六六）都已經出生，他們將作為花部之中皮簧戲❼的代表立足帝都北京。

由於他們和其他表演藝術家的努力，皮簧戲的藝術水平迅速提高，竟然引起了清廷皇室的狂熱偏好。他們在唱念上還各自帶著安徽、湖北、北京的鄉音，他們在表演上還保留著不少地方色彩，但現在卻要在一個大一統帝國的首都為最高統治者、京師百官和市民獻藝，就不能不精益求精，這就促成了向京劇的過渡。以後，又由於譚鑫培（一八四七─一九一七）、王瑤卿（一八八一─一九五四）等大批表演藝術家的努力，京劇作為一種頗有特色的戲劇品類出現在中國戲劇史上。享有很高聲譽的戲劇大師梅蘭芳（一八九四─一九六一），則是京劇成熟

期的一個代表。

京劇，實際上是在特殊歷史時期出現的一種藝術大融會。民間精神和宮廷趣味，南方風情和北方神韻，在京劇中合爲一體，相得益彰。在以前，這種融合也出現過，但一般規模較小，常常是以一端爲主，汲取其他，有時還因汲取失當而趨於萎謝，或者因移栽異地而水土不服。京劇卻不是如此，它把看似無法共處的對立面兼容並包，互相陶鑄，於是有能力貫通不同的社會等級，形成了一種具有很強生命力的藝術實體。多層次的融匯必然導致質的昇華，京劇藝術的一系列美學特徵，如形神兼備、虛實結合、聲情並茂、武戲文唱、時空自由之類，都是這種大融匯所造成的良好結果。

京劇的昇華過程，使地方戲曲在表現功能上從簡單趨於全能，在表現風格上從質樸轉成精雅，在感應範圍上從一地擴至廣遠，這當然就不再是原來的地方戲了。

京劇爲表演藝術掀開了新的篇頁，卻沒有爲戲劇文學留下光輝的章節。京劇擁有大量劇目，當然也包含著戲劇文學方面的大量勞動。但是，在橫向上，無法與它的表演藝術比肩；在縱向上，又難以與關漢卿、王實甫、湯顯祖、洪昇、孔

尚任的戲劇文學相提並論。孔尚任死於一七一八年，中國的戲劇文學似乎就從此一蹶不振。這種情景，一直延續到二十世紀。

這就是中國戲劇史的一個重大轉折：以劇本創作為中心的戲劇活動，讓位於以表演為中心的戲劇活動。

清代堂會演戲圖

這個轉折的長處在於，戲劇藝術天然的核心成分——表演，獲得了充分的發展，中國戲劇炫目於世界的美色，由此聚積、由此散發；這個轉折的短處在於，從此中國戲劇事業中長期缺少精神文化大師。兩相對比，弊大於利。包括京劇在內的中國戲劇文化，主要成了一種觀賞性、消遣性的對象。一個偉大民族的戲劇活動，本來不應該僅僅如此。

這種現象的產生，不是分工上的偏傾，而是另有更深刻的原因。法國戲劇理論家布倫退爾認為，戲劇通史證明了一條規律：凡是一個民族的集體意志十分昂

揚的當口，也往往是它的戲劇藝術的高峰所在。希臘悲劇的繁榮和波希戰爭同時，西班牙出現塞萬提斯和維迦的時代正是它把意志力量擴張到新世界的時期，古典主義戲劇繁榮之時正恰是法國完成了統一大業之後。布倫退爾的這番論述，包含著不少偏頗，迴避了很多「例外」，但確實也觸及到了戲劇現象和整體精神文化現象的關係。

京劇的正式形成期約在一八四〇年前後，這正是充滿屈辱的中國近代史的開端之年。中國人民可以憤怒，可以反抗，但是，能夠形之於審美方式的精神結構在哪裡？可以鍛鑄戲劇衝突的理性意志在哪裡？在這樣的年月，王實甫會顯得太優雅，湯顯祖會顯得太天真，李玉會顯得太忠誠，他們的戲還會被演出、被改編，但像他們這樣的人已經不會出現在這樣的時代。

因此，在整個中國近代史上，沒有站起任何一位傑出的劇作家。

然而在清代的地方戲曲中，民間的道德觀念和生活形態獲得了多方體現。《紅鬃烈馬》表現了相府小姐王寶釧竟然願意與乞丐結親，而一旦結親之後又甘於貧苦，守貞如玉，獨居寒窯十八年。這種操守和觀念，體現了平民百姓的一種道德理想。

對於發迹別娶的「負心漢」，高則誠的《琵琶記》作了一番解釋，而到了民間戲劇家手裡則拒絕這種解釋，《明公斷》、《賽琵琶》之類劇目吐盡了平民百姓的冤氣。長期在鄉間對民心民情有深切了解的焦循，就說《賽琵琶》比《琵琶記》更好。

用強硬的方式，甚至不惜呼喚鬼神的力量懲處忘恩負義之人，是地方戲曲藝人在實現自己的道德原則時所慣用的結局。《清風亭》寫一對打草鞋的貧苦夫婦救養了一個棄兒，而這個棄兒長大後竟把這對救命恩人視若乞丏，老夫妻雙雙碰死，負心兒即遭雷殛。這齣戲之所以有一種驚心動魄的悲劇力量，首先不在於它以幾個人的死亡祭奠了孝道，而是在於對貧苦夫婦內心痛苦的深切同情。貧苦夫婦在憤怒中一頭撞死，立即鳴響了民間道德的驚雷。

從民間道德出發，正常的愛情在地方戲曲中占有著毋庸置疑的地位。不用那麼多春愁，不用那麼多遮掩，為了實現和衛護這種愛情，可以千里奔波，上山下海，可以拚死相爭，以身相殉。《雷峰塔》以及以後演變的《白蛇傳》，便是體現這種愛情方式的突出代表。白娘子所擺出的戰場比崔鶯鶯、杜麗娘寬闊得多，也險峻得多。人們寧肯祈祝「妖邪」成功，也不願那個道貌岸然的「執法者」法

海得意。

　社會民眾的反叛心理和思變心理，還明顯地體現在地方戲曲的「水滸」劇目和其他英雄劇目中。《神州擂》、《祝家莊》、《蔡家莊》、《扈家莊》等「水滸」劇目在反抗的直接性上明顯地勝於明人傳奇中的「水滸」劇目。

　以《打漁殺家》的響亮名字傳世的「水滸」劇目《慶頂珠》，更是以感人的藝術方式表現了反抗的必要性和決絕性。水滸英雄蕭恩已到了蒼老的暮年，本想平靜地與女兒一起打魚爲生，卻一直受到土豪和官府的欺凌而走投無路。蕭恩傷痕累累、氣憤難平，駕舟去殺了土豪，然後自刎，女兒則流落在江湖之中。他這個萬不得已的選擇，不想讓自己的愛女知道，於是，江邊別女一場戲，引得無數觀眾心酸。一個蒼老的漁夫和一個嬌憨的女兒，一幅暮江舟行圖，幾句哽咽叮嚀語，描盡了民間英雄的悲壯美。

　地方戲曲中還有大量的「封神」戲、「三國」戲、「隋唐」戲、「楊家將」戲、「呼家將」戲、「大明英烈」戲。這些劇目良莠互見，卻有一個大致的歸向，那就是：復現動亂的時代，張揚雄健的精神，歌頌正直的英雄。這些劇目，還體現了下層人民對於朝廷、對於歷史的一種揣想和理解，少了一點禮儀規範，

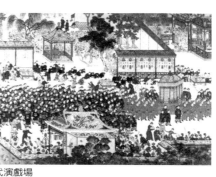

清代演戲場

少了一點道學氣息，多了一點鮮明性格，多了一點傳奇色彩。這一切，作為地方戲的一種傳統，延澤後世。

《四進士》中宋士杰這個形象，是地方戲創作的突出成果。他是一個退職刑房書吏，老練中夾帶著幽默，強硬中透露著自傲，爽朗中埋藏著計謀。他與平民百姓非常貼近，又對國家機器十分熟悉。面對專制國家機器，平民百姓若想索取一點正義和公平，一定要搭一座橋樑，宋士杰就充當了這座狹小而堅韌的橋樑。他不是坐在衙門裡傾聽訴求，而是帶著百姓闖蕩衙門，因此雖然地位不高，卻無與匹敵。這樣的形象，似乎只能產生在十九世紀地方戲的舞台上。

清代地方戲還把觸角伸到普通人的平凡生活中。《借靴》、《張古董借妻》等貌似荒誕的民間諷刺劇，延伸了喜劇美的流脈。無賴兒張三為了赴宴，向土財主劉二借靴，一個只想占便宜，一個吝嗇成性，糾纏了半天，結果靴被張三借到了，宴會也散了，但劉二還是一刻也不能放心，靴子當夜被追了回去；不務正業

的張古董把妻子借給結拜兄弟去騙取錢財，結果弄假成真，他去告狀，碰上了一個糊塗官，竟正式把妻子判給了結拜兄弟。

這樣的戲，誇張而又輕鬆地鞭笞了社會生活中的劣跡、惡習，在各個地方戲劇種中所在多有。艱難困苦的中國百姓，面對著這樣的劇目啟顏暢笑，在笑聲中進行精神的自我洗滌和自我加固。

……

地方戲的勢頭，在清中葉後越來越盛。除了南北腔的流播、遇合而衍生出多個劇種外，從民間歌舞說唱中也不斷發展出一個個可喜的地方小戲系統，廣受民眾歡迎。例如發端於安徽鳳陽的花鼓戲，流行於南方很多地方的採茶戲，流行於雲、貴、川和兩湖等地的花燈戲，流行於北方的花燈戲，流行於江浙地區的灘簧戲等。

這一些地方小戲系統，加上原有的南北聲腔餘緒，再加上不斷湧現的民間藝術，使地方戲出現日新月異的繁榮狀態，而且又在競爭中優勝劣汰，不斷更換著中國的戲劇版圖。例如日後成為全國性大劇種的黃梅戲，就是從採茶調發展而來，粵劇和豫劇由梆子腔衍生而來，越劇由浙江的民間說唱發展而來，而川劇則

是綜合入川的多種聲腔發展而來。

在清代，與地方戲的健康風貌形成明顯對照的，是宮廷的「大戲」演出。清代中葉之後，最高統治集團都喜歡看戲。宮中原有太監組成的內廷戲班，不能滿足統治者們的聲色之好，於是統治者們就四出物色，把民間的傑出戲劇家調集進宮。宮內演出，排場極大，雖然當時朝廷一直處於內憂外患之中，國庫不充，但演戲的錢他們卻很捨得花。處於鴉片戰爭時期的道光王朝即便經過大力裁減，內廷戲班還保留了四百人的編制。至於劇場之考究、服裝道具之精緻、演出場面之豪華，更是到了難以置信的地步。曾在熱河行宮看過一次「大戲」的學者趙翼（一七二七—一八一四）這樣記述道：

戲台闊九筵，凡三層。所扮妖魅，有自上而下者，自下突出者，甚至兩廂樓亦作化人居，而跨駝舞馬，則庭中亦滿焉。有時神鬼畢集，面具千百，無一相肖者。神仙將出，先有道童十二三歲者作隊出場，繼有十五六歲十七八歲者，每隊各數十人，長短一律，無分寸參差。舉此則其他可知也。又按六十甲子，扮壽星六十人，後增至一百二十人。又有八仙來慶賀，攜帶道童不計其

數。至唐玄奘僧雷音寺取經之日，如來上殿，迦葉羅漢，辟支聲聞，高下分九層，列坐幾千人，而台仍綽有餘地。🐜

把布景和演員如此疊床架屋地大肆堆積，既奢靡又幼稚，是對藝術的一種糟踐。由此，讓人聯想到歐洲古羅馬和中世紀的某些演出。以豪華和擁塞爲特徵的舞台，從來是戲劇史上的敗筆。在古羅馬之前的古希臘，以及在中世紀之後的英國伊麗莎白時代，戲劇面對普通民眾，演出場所的布置總是簡而又簡，然而卻培植起了至今還使全人類驕傲的戲劇精品。清代宮廷演出把民間藝術家置於這種令人眼花繚亂的境域之中，表面是抬舉，實則是毀損。

宮廷演出的劇目，更是與地方戲的內容大相逕庭。《勸善金科》、《昇平寶筏》、《法宮雅奏》、《鼎峙春秋》、《忠義璇圖》是所謂「內廷四大本戲」。還有一些統稱之爲《九九大慶》的「月令承應戲」，是配合各種時令進行慶賀性演出的簡單短劇。這些戲，大多虛飾太平盛世，點綴聖朝恩德，僞造天命天意，宣揚道學迷信。它們之中，也有歷史故事的編排，但大多著眼於艱辛立國、堂皇一統、竭忠事君，與地方戲曲中的同題材作品正恰異趣。

清代宮廷演出也產生了一些積極作用。例如，宮廷對各種優秀民間戲劇家的召集，促成了有意義的藝術交流；較高的生活待遇，較多的琢磨時間，也有助於表演水平的提高。更重要的是，戲劇家們還會把自己在內宮融匯琢磨的表演技巧帶到宮外，影響京師及周圍地區，使民間藝術獲得提擢。至於宮廷演出中的那些酸腐虛假之氣、膩俗排場之舉，一到民間當然就會被自然排除。

最初爲宮廷演出輸送養料，最後對宮廷劇目進行篩選的，都是民間。宮廷多變，而民間長在，結果，自晚清至近代，中國戲劇文化的主角，漸漸已由民間的地方戲曲擔當。中國古代戲劇史，在地方戲曲的洪流中結束。傳奇時代所創造的劇目，大多已化作折子戲，與各種地方戲曲合於同台、混爲一體。因此，傳奇時代，也就悄悄地消失在地方戲曲的汪洋大海之中。

八　小結

傳奇時代，橫貫明清兩代。傳奇創作的繁盛期，若以《寶劍記》、《鳴鳳記》、《浣紗記》作爲起點，以《長生殿》、《桃花扇》作爲由極盛而走向下坡路

的轉折，以十八世紀中葉的乾隆時期作為全面衰微的界限，那麼，就整整延續了兩個多世紀。在一個國家裡，一種戲劇形式能維持那麼長時間的興旺，在世界戲劇史上並不多見。

很巧，在兩個世紀的發展過程中，兩座傳奇高峰的出現正恰與世紀的轉換同時：在十六世紀結束的時候，擁有了《牡丹亭》；在十七世紀結束的時候，擁有了《桃花扇》。湯顯祖和孔尚任，都是當時具有最高文化素養的知識分子，由他們這樣的人來體現戲劇創作的高峰，包含著深刻的歷史意義。

文藝復興以後的歐洲戲劇，由渾然天成式的戲劇天才莎士比亞、莫里哀等人開創了黃金時代，以後就由萊辛、席勒、狄德羅、歌德、雨果等大學者接過了旗幟。他們在創作上未必比得上莎士比亞和莫里哀，卻讓歐洲戲劇文化經受了一次最高水準的文化陶冶。比之於中國，關漢卿和王實甫也是屬於莎士比亞式的人才，而明清文人傳奇，則把中國戲劇引入到了最高水準的文化砥礪過程之中。王國維喜歡元這種文化砥礪，也可以看成是對渾然天成的自然風致的損害。王國維喜歡元劇而不太喜歡明清傳奇，恐怕也與此有關。但在這裡重要的不是把兩者分割來進行對比，而應該把它們看成是有著必然承續關係的程序性產物。這樣，明清傳奇

的產生和繁榮，也就成了中國戲劇史在越過了元雜劇高峰之後的必然需要。

明清傳奇在元雜劇的衰微中崛起，自己也終於無可挽回地走向了衰微。當年生氣勃勃的創業者，也不得不老眼昏花地去面對新興的戲劇現象。這完全不是它的過錯，因此也不必為它總結什麼教訓。想當初，崑山魏良輔家宅門口紛至沓來的腳印，蘇州虎丘山曲會上的濟濟人頭，吳江沈璟屬玉堂中的精細論校，臨川湯顯祖屋舍內傳出的悠揚樂聲，傳奇確也成為時代的寵兒；曾幾何時，一演崑腔傳奇觀眾竟哄然而散，甚至不願為它曾經有過的歷史尊榮而稍稍停駐。這很可能會引起傳奇作家和顧曲家們的無限憂傷，但對戲劇史家來說，卻驗證了文化發展的進程，很可樂觀。明清傳奇延續的時間那樣長，產生的佳作那樣多，實在是一種文明的巨大驕傲，但即便如此，也不應該讓它成為中國戲劇發展的停滯點。

注釋：

❶ 應為明人。

❷ 這段文詞引自王世貞（元美）：《曲藻》，這兩句的原文應為「北則辭情多而聲情少，南

則辭情少而聲情多」。

❸ 王驥德：《曲律》一卷「總論南北曲第二」。

❹ 王世貞：《藝苑卮言》。

❺ 史達爾夫人：《論文學》。

❻ 王國維是浙江海寧人，此處是以我們浙江人的口氣在說話。

❼ 葉子奇：《草木子》：「元朝甲寅年開科取士，九成殿芝生。」《新元史・選舉志》：「元統二年增進士名額至百人左右，榜各三人，皆賜進士及第，元之取士，莫盛於此。」

❽ 參見徐扶明《元代雜劇藝術》第一章。該書針對這種情況認為：「試想，當時廣大觀象，對這種典故連串的唱詞，能夠聽得懂嗎？……這真是僻奧晦澀、詰屈聱牙，只不過是四書五經的翻版，算不得戲曲語言。」這是說得很對的。

❾ 王驥德：《曲律》謂雜劇「終元之世，沿守惟謹，無敢逾越」。

❿ 李開先：《張小山小令後序》。

⓫ 《太祖實錄》、《明史》、《明史稿》中均稱朱權為朱元璋的第十七子；而《英宗實錄》、《列朝詩集小傳》等均稱朱權為朱元璋的第十六子。存疑。

⓬ 《明詩記事》等文獻載，朱權因於宣德四年（一四二九）論宗室不應定品級而招怒宣宗，受遣後托志沖舉，每月派人到盧山山巔曩雲，並建一間小宅曰「雲齋」。並擇山建築生墳，屢次前往盤桓。

⓭ 朱有燉僅比他的叔叔朱權小一歲。他父親朱橚為朱元璋的第五子，亦長於詞賦。

⑭ 李夢陽：《汴中元宵絕句》。

⑮ 周貽白：《中國戲曲發展史綱要·明代的雜劇》。

⑯ 顧起元：《客座贅語卷十·國初榜文》。

⑰ 這種誤會，連明代一些熟知劇壇內情的理論家都未能避免。如呂天成《曲品》稱：「金元創名雜劇，國初演作傳奇」。沈德符《顧曲雜言》稱：「自北有《西廂》，南有《拜月》，雜劇變為戲文。」王驥德《曲律》稱：「北曲遂擅盛一代，……南人不習也。迨季世入我明，又變而為南曲。」沈寵綏《度曲須知》稱：「風聲所變，北化為南。」日本的中國戲曲史家青木正兒也曾否認過早期南戲對於雜劇的獨立性。其實，在這個問題上，祝允明、徐渭的話是比較可信的，何良俊、葉子奇等人也提供了佐證性的論述。今人董每戡曾撰有《說「戲文」》一文，對此（特別是對青木正兒的觀點）有較詳盡的辯證；錢南楊《戲文概論》論源委時也作了探討。

⑱ 一種用荊枝削成的木簪，是貧家婦女的用物。

⑲ 《荊釵記》的作者，舊本上題作「丹邱生撰」，呂天成《曲品》記為「柯丹邱撰」。王國維因朱權道號為「丹邱先生」而斷言「明寧王權撰」(《曲錄》)，誤。

⑳ 《荊釵記》第四十八齣「團圓」寫到，王十朋和錢玉蓮終於相逢相認，獲得圓滿的結局時，皇帝頒下聖旨，其文為：「詔曰：朕聞禮莫大於綱常，實正人倫之本。邇者福建安撫錢載和，申奏吉安府知府王十朋，居官清正，而德及黎民。其妻錢氏，操行端莊，而志節貞異。母張氏，居孀守共姜之誓，教子效孟母之賢。似

㉑《白兔記》現存三種版本，一為明代富春堂刊本《劉知遠白兔記》，一為汲古閣刊本《白兔記》，一為明成化年間刊本《劉知遠還鄉白兔記》（一九六七年在上海嘉定縣一墓葬中出土）。三種版本有多方面的區別，但故事情節基本相同。相比之下，明成化年間刊本可能比較接近早期的演出本。

㉒又名《幽閨記》，據何良俊《四友齋叢說》載，為元人施惠（君美）所作。關漢卿曾作雜劇《拜月亭》（全名《閨怨佳人拜月亭》），南戲《拜月亭》是以雜劇《拜月亭》為基礎創作的。

㉓《拜月亭》第二十二齣「招商諧偶」中，客店主人對女主人公說了如下一段剖白情理的話：「小姐在上，老夫有一言相告。男女授受不親，理也；嫂溺援之以手，權也。權者反經合道之謂。且如小姐處於深閨，衣不見裳，言不及外，事之常也。今日奔馳道途，風餐水宿，事之變也。況急遽苟且之時，傾覆流離之際，失母從人二百餘里，雖小姐冰清玉潔，惟天可表；清白誰人肯信，是非誰人與辨？正所謂崑岡失火，玉石俱焚。今小姐堅執不從，那秀才被我道了幾句言語，兩下出門，各不相顧，若遇不良之人，無賴之輩，強逼為婚，非惟玷污了身子，抑非所配非人。不若反經行權，成就了好事罷。」

㉔《殺狗記》全名為《楊德賢婦殺狗勸夫》。焦循《劇說》稱：「《殺狗》俗名《玉環》，徐

此賢妻，似此賢母，誠可嘉尚。義夫之誓，禮宜旌表。今特升授王十朋福州府知府，食邑四千五百戶。妻錢氏，封貞淑一品夫人。母張氏，封越國夫人。亡父王德昭，追贈天水郡公。宜令欽此。」

中國戲劇史｜

仲由作，仲由淳安人，洪武中征秀才，至藩省辭歸。有《巢雲集》，自稱曰，「吾詩文未足品藻，惟傳奇詞曲，不多讓古人。」朱彝尊《靜志居詩話》亦有記載。徐渭《南詞敍錄》中曾記有「宋元舊篇」《殺狗勸夫》，《殺狗記》可能由此改編而來。

㉕ 黃文暘：《曲海總目提要·白兔記》。

㉖ 徐渭：「《琵琶》一書，純是寫怨：蔡母怨蔡公，蔡公怨兒子，趙氏怨夫婿，牛氏怨嚴親，伯喈怨試，怨婚，怨及第，殆極乎怨之致矣！」

㉗ 姑舉兩例。鈕琇《觚賸》稱：

《琵琶記》所稱牛丞相，即曾孺。曾孺子牛蔚，與同年友鄧敏相善，強以女弟妻之。而牛氏甚賢，鄧原配李氏，亦婉順有謙德。鄧攜牛氏歸，牛李二人各以門第年齒相讓，結為姊妹，其事本《玉泉子》。作者以歸伯喈，蓋憾其有愧於忠，而以不盡孝歸之也。

梁紹壬《兩般秋雨庵隨筆》載：

高則誠《琵琶記》，相傳以為刺王四而作。駕部許周先生宗彥嘗語余云：「此指蔡卜事也。卜棄妻而娶荊公之女，故人作此以譏之。其曰牛相者，謂介甫之性如牛也。」余曰：「若然，則元人紀宋事，斥言之可耳。何必影借中郎耶？」先生曰：「《放翁詩云：『身後是非誰管得，滿村聽唱蔡中郎。』據此，則此劇本起於宋時，或東嘉潤色之耳。」然則宋之《琵琶記》為指王四，兩說並存可也。

有人甚至進一步考索，「琵琶」二字上包含著四個「王」字，因此可以構成影射「王四」的證據（田藝衡：《留青日札》）。這種考索、猜測，背離了藝術研究的本旨。焦循《劇說》

㉘ 沈德符：《顧曲雜言》。

㉙ 見《成裕堂繪像第七才子書琵琶記》所附《前賢評語》。

㉚ 這樣的高位在劇作家中是不多見的，即便進士及第，在元代也極為罕見。但在明代，以進士及第而做官的戲劇家卻不少。計有：王九思（弘治九年進士，吏部郎中）、康海（弘治十五年狀元，翰林院修撰）、楊慎（正德六年狀元，翰林院學士）、陳沂（嘉靖二年進士，吏部尚書）、李開先（嘉靖八年進士，提督四夷館太常寺少卿）、胡汝嘉（嘉靖八年進士，翰林院編修）、秦鳴雷（嘉靖二十三年狀元，南京禮部尚書）、謝讜（嘉靖二十三年進士，江蘇泰衡縣令）、汪道昆（嘉靖二十六年進士，兵部左侍郎）、王世貞（嘉靖二十六年進士，刑部尚書）、張四維（嘉靖三十二年進士，少師兼太子太師吏部尚書、中極殿大學士）、顧大典（隆慶二年進士，福建提學副使）、沈璟（萬曆二年進士，光祿寺丞）、陳與郊（萬曆二年進士，提督四夷館太常寺少卿）、屠隆（萬曆五年進士，吏部主事）、龍膺（萬曆八年進士，南京太常寺卿）、鄭之光（萬曆八年進士，南京工部郎中）、湯顯祖（萬曆十一年進士，南京禮部主事，光祿寺丞）、謝廷諒（萬曆二十三年進士，南京刑部主事）、王衡（萬曆二十九年榜眼，翰林院編修）、施鳳來（萬曆二十五年榜眼，禮部尚書兼東閣大學士）、阮大鋮（萬曆四十四年進士，吏科都給事中）、魏浣初（萬曆四十四年進士，參政）、葉憲祖（萬曆四十七年進士，南京刑部郎中）、范文若（萬曆四十七年進士，南京兵部主事）、吳炳（萬曆四十七年進士，戶部尚書兼東閣大學士）、黃周星（崇禎十三

曾有駁斥。

年進士，戶部主事）來集之（崇禎十三年進士，兵部主事）。明代劇壇的狀態，必然與劇作家們的身分、氣質有關，在這類名單上細加研究，會大大增加對戲劇社會學的興趣的，故錄而備考。

㉛ 徐復祚：《三家村老委談》。

㉜ 《金印記》表現戰國時代蘇秦的故事。蘇秦未做官時，受到家人百般嘲謔、揶揄、奚落，而當他一旦高升、拜為丞相後，家人又對他頂禮膜拜、殷勤奉承。小人嘴臉、炎涼世態，是這齣戲的主要鞭笞對象。後來高一葦又將此劇改成《金印合縱記》（亦名《黑貂裘》）。

㉝ 《連環記》表現三國時代王允、貂蟬設計除董卓的著名歷史故事。劇中貂蟬的形象比較鮮明。

㉞ 《繡襦記》表現唐代妓女李亞仙和書生鄭元和的故事，在這幾部傳奇中達到了較高的藝術完整性。李、鄭熱戀，為鄭父不允，嚴加懲處，鄭元和死裡逃生，行乞長街，被李亞仙認出，與之同居。李亞仙為了讓鄭元和用功讀書以求功名，竟毀損自己容顏以使鄭元和集中注意力。結果，鄭中狀元，滿門歡喜。鄭父也與鄭元和重新和好。這部戲中妓女李亞仙的形象，以其果敢的選擇、強烈的行動，給人們留下了深刻的印象。作者徐霖（一四六二—一五三八）一度與另一位曲家陳鐸（一四五四？—一五〇七）被並稱為「曲壇祭酒」。

㉟ 弇州，即王世貞。世貞字元美，號鳳洲，別署弇州山人。江蘇太倉人，官至刑部尚書，多年文壇領袖。

㊱ 徐渭《南詞敘錄》：「今唱家稱弋陽腔，則出於江西、兩京、湖南、閩、廣用之；稱餘姚

腔者出於會稽、常、潤、池、太、揚、徐用之；稱海鹽腔者，嘉、湖、溫、台用之；唯崑山腔止行吳中，流麗悠遠，出乎三腔之上。」

㊲ 這段記載的作者張大復也是崑山人。「吾鄉」即崑山。

㊳ 引自張大復（一五五四—一六三〇）《梅花草堂筆談》卷十二「崑腔」條。

㊴ 沈寵綏：《度曲須知》。

㊵ 余懷：《寄暢園聞歌記》，見《虞初新誌》卷四。

㊶ 葉夢珠：《閱世編》卷十「紀聞」。

㊷ 《漁磯漫鈔·崑曲》載：「崑有魏良輔者，造曲律。世所謂崑腔者，自良輔始。而梁伯龍獨得其傳，著《浣紗記》傳奇，梨園子弟喜歌之。」

㊸ 參見徐又陵：《蝸亭雜訂》。

㊹ 王驥德《曲律》：「仕由吏部郎轉丞光祿，值有忌者，遂屏跡郊居。」

㊺ 「玉茗堂四夢」又可稱「臨川四夢」，包括：《牡丹亭》、《紫釵記》、《南柯記》、《邯鄲記》。

㊻ 「屬玉堂傳奇」內含十七種，今存七種：《義俠記》、《紅蕖記》、《埋劍記》、《雙魚記》、《桃符記》、《墜釵記》、《博笑記》。

㊼ 見王思任：《批點玉茗堂牡丹亭敘》。

㊽ 袁宏道：《徐文長傳》。

㊾ 王驥德《曲律》：「先生（指徐渭）居與余僅隔一垣，作時每了一劇，輒呼過齋頭，朗歌

一過，津津意得。」

❺❶ 王驥德：《曲律》卷四。

❺❷ 《古今女史》載：「宋女貞觀尼陳妙常，姿色出衆，詩文俊雅，工音律。張于湖授臨江令，宿觀中；見妙常，以詞調之，妙常亦以詞拒之；後與于湖故人潘法成通，潘密告于湖，以計斷為夫妻。」

❺❸ 《十錯認》，即《春燈謎》，全名《十錯認春燈謎記》。

❺❹ 《摩尼珠》，即《牟尼合》，全名《馬郎俠牟尼合記》。

❺❺ 張岱：《陶庵夢憶・阮圓海戲》。

❺❻ 《十五貫》，又名《雙熊夢》，寫一對姓熊的兄弟因十五貫錢遭冤，鍾況夢見雙熊生疑，親自查訪而終於昭雪。上世紀五〇年代有崑劇新改本。

❺❼ 《漁家樂》寫東漢時大將軍梁冀和清河王劉蒜互相爭逐的故事。

❺❽ 《琥珀匙》，寫俠盜金鬐翁從官府手中救助桃南洲父女的故事。

❺❾ 《虎囊彈》，寫梁山好漢魯智深的故事。

❻❶ 據《龍門李氏宗譜》，李漁出生於一六一〇年，死於一六八〇年，比傳統的習慣說法（一六一一—一六七九）年早生一年，晚死一年。李漁出生之年，正恰是沈璟去世之年，湯顯祖也只有幾年光景了。

❻❶ 筆者在為新版李漁《閒情偶寄》寫的序裡說：「幾乎所有的文學史都要提到他對戲劇理論的貢獻，大多把他看作中國古代最重要的戲劇理論家，其次，還會提到他在戲劇和小說創

作上的成果。」

62 《笠翁一家言‧答陳仙》：「此曲浪播人間凡二十載，其刻本無處無之。」

63 李調元語、楊恩壽等人均有這樣的評價。

64 參見愛拉斯漠：《瘋狂頌》。

65 《稗畦集‧感懷柬胡孟綸宮贊》。

66 嘯月樓集卷五‧北歸雜志四首》。

67 萊辛：《漢堡劇評》。

68 洪昇：《長生殿》例言》。

69 章培恆：《洪昇年譜》前言》。

70 孔尚任為了使劇作符合歷史真實，曾對南明史實作過詳盡的了解。早年他從族兄方訓處處聽到有關李香君、楊友龍等人的軼聞，就有寫劇之志，但又恐「見聞未廣，有乖信史」；後來他出仕之後曾有機會到南方治水（一六八八年至一六九○年），在江淮之間廣泛地接觸了明朝遺民冒辟疆、鄧孝咸、許漱雪、宗定九、杜茶村、石濤、龔半千、查二瞻等，了解了大量明末史料和傳聞，還親自憑弔了明故宮、明孝陵、史可法衣冠塚，遊覽了棲霞山白雲庵和秦淮河。這一切，為《桃花扇》的創作提供了可靠的歷史基礎。

71 茅盾：《關於歷史和歷史劇》。

72 《桃花扇》每回之後的總批，孔尚任在《〈桃花扇〉本末》中曾這樣介紹：「……每折之句批在頂，總批在尾，忖度予心，百不失一，皆借讀者信筆書之，縱橫滿紙，已不記出自

誰手。今皆存之，以重知己之愛。」但後人認為，總批文句，連貫而整飭，很像出自一人之手，李慈銘懷疑是孔尚任「自為之」。（見《越縵堂讀書記》）

⓽ 王驥德《曲律・論腔調第十》：「數十年來，又有『弋陽』、『義烏』、『青陽』、『徽州』、『樂平』諸腔之出……其聲淫哇妖靡，不分調名，亦無板眼，……而世爭豔趨癡好，靡然和之，甘為大雅罪人。世道江河，不知變之所極矣！」又，李漁《閒情偶寄・音律第三》：「予生平最惡弋陽、四平等劇，見則趨而避之。但聞其搬演《西廂》則樂觀恐後，何也？以其腔調雖惡，而曲文未改，仍是完全不破之《西廂》，非改頭換面折手跛足之《西廂》也。」

⓾ 張堅（漱石）：《夢中緣》傳奇序。

⑦⑤ 李斗：《揚州畫舫錄》卷五。

⑦⑥ 以唱二簧調為主的徽班，汲取秦腔之後，又與湖北的西皮調合流，便構成了「皮簧戲」。

⑦⑦ 趙翼：《簷曝雜記・大戲》。

第二十八章

走向新紀元

時代，已經走到了近代，指向著現代。

源遠流長的中國戲劇，遇到了一個劇烈動盪、亟待創新的時代。地方戲也罷，崑曲折子戲也罷，飲譽朝野的京劇也罷，都躲不過歷史潮流的衝激。

一 近代人的思考

二十世紀剛剛開始不久，世事紛亂，國難頻頻。出人意料的是，一批最前衛最繁忙的思想文化界的人士竟然先後兩次對中國戲劇進行了集中的思考和討論。

第一次是世紀初年，第二次是五四前夕，其間相隔約有十餘年。這期間，中國需要思考和討論的問題汗牛充棟，為什麼要反覆地注目於看似已經破落的戲劇？人們疑惑了。

在此以前，中國戲劇也經受過許多理論家的評論和分析，但基本屬於同一文化系列中的自我調整；這次不同了，它所經受的是一種環視過世界文化的目光，它所遭遇的是一種急於想改變中國思想文化現狀的焦灼。思考者對於思考對象，有點陌生，有點異樣，甚至，還有點威脅。這種思考不細緻、不周到，卻頗為冷

峻和苛刻。國家的命運、時代的責任都包含在這種思考中，因此思考的內容常常伸出戲劇問題之外。

這個時代離今天並不太遠，那個時候所開啓的許多社會思想課題，今天還在重新被提出。其實，這也可看作是同一個思考的直接延續。

一、世紀初的第一度思考

參加對中國戲劇的第一度思考的，有嚴復（一八五四—一九二一）、梁啓超（一八七三—一九二九）、夏曾佑（一八六五—一九二四）、陳獨秀（一八七九—一九四二）、柳亞子（一八八七—一九五八）等思想文化界的著名人物。這些人的意見並不相同，但作爲一個時代群體，又有接近之處。他們的這一次思考，主要包括以下五方面的內容：

第一，重新確認了戲劇文化的重要社會作用。

早在一八九七年，啓蒙思想家嚴復曾和夏曾佑一起爲天津國聞報館合寫了《本館附印說部緣起》，申述了小說、戲劇的巨大社會效能。他們說，只要隨便找一個路人，問他三國、水滸人物，問他唐明皇、楊貴妃、張生、鶯鶯、柳夢梅、

持天下人心風俗的功能。充分利用它們，就能「使民開化」。❶

梁啟超則在著名論文《論小說與群治之關係》中具體論及了戲劇的情感刺激作用：

梁啟超

杜麗娘，他大抵都能知道，因為這些人物通過一些傳播很廣的小說、戲劇作品而深入人心。由於小說、戲劇在語言表述上通俗、細緻，在內容上能通過虛構讓人獲得滿足，因而「其入人之深、行世之遠，幾幾出於經史之上」。這樣，它們也就具有了把

我本肅然莊也，乃讀實甫之「琴心」、「酬簡」，東塘之「眠香」、「訪翠」，何以忽然情動？若是者，皆所謂刺激也。大抵腦筋愈敏之人，則受刺激力也愈速且劇。❷

由於戲劇的作用如此之大，陳獨秀作了這樣一個比喻：

戲園者，實普天下人之大學堂也；優伶者，實普天下人之大教師也。❸

天僇生在《劇場之教育》一文中沿用這一比喻：「戲劇者，學校之補助品也。」❹箸夫更是具體地說，「中國文字繁難，學界不興，下流社會，能識字讀報者，千不獲一，故欲風氣之廣開，教育之普及，非改良戲本不可。」❺

對戲劇的社會功能分析得最細緻、最富有美學意味的，是一九〇三年發表的一位佚名者的文章《觀戲記》。這篇文章的作者是廣東惠州人，他根據自己的看戲經驗，分析了當時廣州和潮州的戲劇形態的重大區別。他認為，戲劇風格是由山川風俗陶鑄成的，但反過來又給風俗人心以強有力的影響。「廣州受珠江之流，故其民聰明谿達，衣冠文物，勝於他土，則智過則流於詐偽，文多則流於柔弱，此其蔽也；惠潮嘉以東，稟山澤之氣，故其民剛健猛烈，樸魯耿介，勝於他土，然過猛則戰鬥時作，過介則規模太隘，此其蔽也。」由此薰染，在戲劇領域中，「廣州班似於尚文，潮州班近於尚武；廣州班多淫氣，潮州班多殺氣。」這兩種傾向都有弊病，要去克服，還得靠戲劇來感染。作者指出：

夫感之舊則舊，感之新則新，感之雄心則雄心，感之暮氣則暮氣，感之愛國則愛國，感之亡國則亡國，演戲之移易人志，直如鏡之照物，靛之染衣，無所遁脫。論世者謂學術有左右世界之力，若演戲者，豈非左右一國之力哉？中國不欲振興則已，欲振興可不於演戲加之意乎？❻

顯而易見，大家都不約而同地強調了戲劇感化人心的重要作用，這與此前許多戲劇家的類似強調，有時代性的差別。例如，湯顯祖也曾論述過戲劇具有校正人的僻性、使人趨於健全的功能，但卻沒有、也不可能與中國的振興聯繫起來。

在振奮普通大眾之心的基礎上來振興中國，這是一個近代化的命題。

第二，評價了中國戲劇文化的社會積極性。

這些學者大多肯定了中國戲劇起到過的積極社會作用，認為中國普通百姓的歷史感、是非觀，在很大程度上由戲劇給予。例如革命派人士陳佩忍認為，在中國社會的茫茫苦海中，戲劇曾帶來精神上的慰藉和力量…

……唯茲梨園子弟，猶存漢官威儀，而其間所譜演之節目、之事跡，又無一非吾民族千數百年前之確實歷史，而又往往及於夷狄外患，以描寫其征討之苦，侵凌之暴，與夫家國覆亡之慘，人民流離之悲。其詞俚，其情真，其曉譬而諷諭焉，亦滑稽流走，而無所有凝滯，舉凡士庶工商，下逮婦孺不識字之眾，苟一窺睹乎其情狀，接觸乎其笑啼哀樂，離合悲歡，則鮮不情為之動，心為之移，悠然油然，以發其感慨悲憤之思，而不自知。以故口不讀信史，而是非非了然於心：目未睹傳記，而賢奸判然自別。❼

陳獨秀也說，我國雖然一直以演戲為賤業，卻讓無數觀眾見到了古代之衣冠、綠林之豪傑、兒女之英雄。「欲知三者之情態，則始知戲曲之有益，知戲曲之有益，則始知迂儒之語誠臆談矣。」❽

天僇生對乾隆以後蓬勃興起的地方戲曲很看不慣，但對元明時代戲劇的社會作用，評價甚高，指出：「是古人之於戲劇，非僅借以怡耳而懌目也，將以資勸懲、動觀感。遷流既久，愈變而愈失其真。」❾

一九〇八年，《月月小說》第二卷第二期刊登了日本學者宮崎來城所撰《論

中國之傳奇》一文的譯文。宮崎氏的文章簡要地敘述了《桃花扇》、《長生殿》等劇作的藝術魅力，文詞間處處流露贊嘆感佩之情，這很容易激起當時的中國文化界人士已很脆弱的民族自尊心。這篇文章的譯者在文後寫了一個很動感情的按語，他簡直要替孔尚任、洪昇樹立銅像了…

余譯是篇竟，不覺喜上眉。余曷爲喜？喜祖國文化之早開也。六書八畫，史冊昭然，俗語文言，體裁備矣。而虞初九百，稗乘三千，又大展小說舞台之幕。迄於近代，斯業愈昌，莫不慘淡經營，斤斤焉以促其進化。播來美種，振此宗風，隱寓勸懲、改良社會。由理想而直趨實際，震東島而壓西歐。說部名家，亦足據以自豪也。天下之喜，孰出於是？若雲亭、昉思之流，恨不買銀絲以繡之，鑄銅像以祀之，留片影於神州，以爲小說界前途之大紀念。❿

第三，批評了中國戲劇中的消極因素。

柳亞子認爲，中國戲劇的消極因素，在戲劇

柳亞子

家又兼大奸臣的阮大鋮身上得到了集中體現：

影，日夕馳逐於歌衫舞袖之場，以爲祖國之俱樂部者。⑪

子》：焚屋沉舟之際，唱出《春燈》：世固有一事不問，一書不讀，而鞭絲帽

萬族瘡痍，國亡胡虜，而六朝金粉，春滿紅山，覆巢傾卵之中，箋傳《燕

他把阮大鋮的劇作與中國劇壇固有的玩物喪志者流的行徑劃歸一類，認爲都

是需要蕩滌的文化污點。

蔣觀雲企圖在中外戲劇文化的比較中找到中國戲劇的整體性弊端。他認爲問

題不在於阮大鋮這樣的部分戲劇家，也不在於紈綺子弟式的部分觀眾，而在於中

國戲劇形態本身具有習慣性的問題——無悲劇。他十分片面地說，在中國劇壇，

很難找到「能委曲百折、慷慨悱惻，寫貞臣孝子仁人志士困頓流離、泣風雨動鬼

神之精誠」的悲劇，多的只是「桑間濮上之劇」，「舞洋洋，笙鏘鏘，蕩人魂魄

而助其淫思」。他仍然很片面地說，莎士比亞的名劇，都是悲劇；劇壇佳作，都

是悲劇。他在頌揚悲劇的時候又非常鄙視喜劇，竟然得出了這樣簡單的結論：

「夫劇界多悲劇，故能爲社會造福，社會所以有慶劇也」；劇界多喜劇，故能爲社會種孽，社會所以有慘劇也」。❷

蔣氏的立論，建築在三種武斷上：對中國戲劇的武斷，對外國戲劇的武斷，對悲劇、喜劇界定的武斷。他的這三種武斷，與他對中外戲劇知識的貧乏有關，當然很難爲我們所同意。但是，他的感受中也包含著一些「起之有因」的成分。我們在本書中多次提及，中國的藝術精神偏重於中和之美，因此固然創作過很多悲劇卻缺少浩蕩深沉的悲劇精神。蔣觀雲對一個確實存在的複雜問題作了極其片面的概括，結果把自己導向了謬誤。與他寫作此文同年，大學者王國維藉《紅樓夢》評論來闡釋悲劇美，就深刻得多了。王國維在高度評價《紅樓夢》的悲劇美時，也牽涉到蔣觀雲所說的問題：

吾國人之精神，世間的也，樂天的也。故代表其精神之戲曲小說，無往而不著此樂天之色彩，始於悲者終於歡，始於離者終於合，始於困者終於亨，非是而欲饜閱者之心，難矣。❸

他還是為中國式的悲劇美保留了地位，八年之後，他還要在《宋元戲曲考》中給中國戲劇中的悲劇美以國際性的評價。

對於中國戲劇文化中的消極性因素，在當時說得比較完整的是陳獨秀。他在一九〇五年陳述了中國戲劇的五項改良措施，其中有兩項是建設性意見，三項是破壞性意見。這三項破壞性意見中，包含著對中國戲劇中消極因素的認識：

不可演神仙鬼怪之戲。……例如《泗州城》、《五雷陣》、《南天門》之類，荒唐可笑已極。其尤可惡者，《武松殺嫂》，原為報仇主義之戲，而又施以鬼神。武松才藝過人，本非西門慶所能敵，又何必使鬼助而始免於敗？則武二之神威一文不值。此等鬼怪事，大不合情理，宜急改良。

不可演淫戲。如《月華緣》、《蕩湖船》、《小上墳》、《雙搖會》、《海潮珠》、《打櫻桃》、《下情書》、《送銀燈》、《翠屏山》、《烏龍院》、《縫裰褲》、《廟會》、《拾玉鐲》、《珍珠衫》等戲，傷風敗俗，莫此為盛。……

除富貴功名之俗套。吾儕國人，自生至死，只知己之富貴功名，至於國家之治亂，有用之科學，皆勿知之。此所以人才缺乏，而國家衰弱。若改去《封龍圖》、《回龍閣》、《紅鸞禧》、《天開榜》、《雙官誥》等戲曲，必有益於風俗。⑭

顯然，這三方面，切中了封建傳統文化的痛癢之處。這樣的批評，在當時是深刻的。

第四，為中國戲劇樹起了國際性的參照點。

當時的思考者們常常提到歐美、日本，作為對比性思考的參照點。這是視野初開時的正常現象，也是近代化思考的重要特徵。

世紀初年的中國學者談外國戲劇，常常包含著許多常識性的錯誤。嚴格說來，他們並不是在專業地論述外國戲劇，而是在擷取外國戲劇中那些振奮民心的例證。

陳獨秀說，歐美各國並不賤視演劇藝術，演員和文人學者處於同等社會地

位。天儍生說，法國在被德國戰敗之後，曾設劇場於巴黎，演德兵入都時所造成的慘狀，觀眾無不感泣，結果法國由此而復興；美國獨立戰爭時，曾拍攝揭露英國人殘暴的「影戲」，激發反抗精神，結果勝利而獨立；自十五六世紀以來，法國高乃依、莫里哀、拉辛等人的劇作，上至王公、下至婦孺，人手一冊，而這些戲劇家本人也往往現身說法，自行登場演出，「一齣未終，聲流全國」。天儍生在談了這一些顯然被誇大甚至誤傳了的歐美劇壇往事之後感嘆道，歐美國家對戲劇重視到這種地步，而我們中國則完全不一樣，即此一端，也可以明瞭他們強盛、我們衰弱的原因了。

那位沒有留下名字的《觀戲記》的作者，把法國因戰爭而失敗、因戲劇而復興的誇張說法鋪陳得淋漓盡致：

記者聞昔法國之敗於德也，議和賠款，割地喪兵，其哀慘艱難之狀，不下於我國今時。欲舉新政，費無所出，議會乃為籌款，並激起國人憤心之計。先於巴黎建一大戲台，官為收費，專演德法爭戰之事，摹寫法人被殺、流血、斷頭、折臂、洞胸、裂腦之慘狀，與夫孤兒寡婦、幼妻弱子之淚痕。無貴無賤，

無上無下，無老無少，無男無女，頃刻慘死於彈煙炮雨之中，重疊裸葬於旗影馬蹄之下，種種慘劇，種種哀聲，而追原國家破滅，皆由官習於驕橫，民流於淫侈，咸不思改革振興之故。凡觀斯戲者，無不忽而放聲大哭，忽而怒髮衝冠，忽而頓足捶胸，忽而磨拳擦掌，無貴無賤，無上無下，無老無少，無男無女，莫不磨牙切齒，怒目裂眥，誓雪國恥，誓報公仇，飲食夢寐，無不憤恨在心。故改行新政，眾志成城，易於反掌，捷於流水，不三年而國基立焉，國勢復焉，故今仍為歐洲一大強國。演戲之為功大矣哉！⑮

那個批評中國戲劇「無悲劇」的蔣觀雲，引述了拿破崙頌揚悲劇的兩段話，並由此推斷，悲劇有陶成蓋世英雄之功；接著，他又引述了日本人對中國戲劇文化的兩段批評，作為對照：

那個批評中國戲劇「無悲劇」的蔣觀雲，引述了拿破崙頌揚悲劇的兩段話，並由此推斷，悲劇有陶成蓋世英雄之功；接著，他又引述了日本人對中國戲劇文化的兩段批評，作為對照：

這位作者其實是藉著戲劇的話題，在激勵中國民心。

那麼號咷一片，一個劇場的演出也不會在行新政、立國基、復國勢等赫赫偉業上起到那麼大的作用。

滔滔所述，頗多令人啞然失笑之處。舞台上不會那麼鮮血淋漓，觀眾席不會

中國劇界演戰爭也，尚用舊日古法，以一人與一人，刀槍對戰，其戰爭猶若兒戲，不能養成人民近世戰爭之觀念。

中國之演劇也，有喜劇，無悲劇。每有男女相慕悅一出，其博人之喝彩多在此，是尤可謂卑陋惡俗者也。

日本學人對中國戲劇的這種詆誚顯得十分無知，但對當時的中國學者卻足以構成一種刺激。

第五，對中國戲劇的改造提出了急迫的要求。

陳獨秀對於改造中國戲劇提出了兩項正面要求，一是「宜多編有益風化之戲」，二是「採用西法」。天僇生的要求是國內各省都設民眾劇場，票價低廉，「以灌輸文明思想」；對於舊日劇本，則要加以「更訂」。洗刷「害風化、窒思想」的內容。

箸夫藉廣東一個戲劇活動家的試驗實例，主張中國戲劇文化從三方面改進：

一是編演激發愛國熱忱的劇目，二是淘汰或改正舊戲中「寇盜、神怪、男女」類的劇目，三是編演歐美歷史上可歌可泣的故事。這一點，柳亞子也是贊同的，他的主張是「今當捉碧眼紫髯兒，被以優孟衣冠，而譜其歷史，則法蘭西之革命，美利堅之獨立，意大利、希臘恢復之光榮，印度、波蘭滅亡之慘酷，盡印於國民之腦膜，必有歡然興者。」❶❻也就是說，他們都希望在中國戲劇中看到世界歷史的題材。

陳佩忍在這個問題上發表的意見比較概括，他認為，中國戲劇應該改造成：「道故事以寫今憂，借旁人而呼膚痛，燦青蓮之妙舌，觸黃胤之感情。」為此，他還要求熱血青年乾脆下決心當演員，「登舞台而親演悲歡」❶❼

以上五個方面，就是二十世紀初一些學者對中國戲劇進行的第一度思考的基本內容。

這些學者，大多是敢作敢為的人，他們中有些人在對中國戲劇進行思考的同時，又把自己意見付諸實施，動手編寫劇本。於是，一些激勵民心、控訴異族壓迫、反對屈辱投降、提倡女權女學，以至描寫外國維新、革命的劇本出現了。其中有雜劇，有傳奇，也有地方戲曲「亂彈」。

這些劇本，至今讀來還激情撲面，但弱點也非常明顯：過於迫切地追求思想鼓動效果，讓藝術完全成了政治的工具，放棄了藝術本身的目的，每部作品中連情節的豐富性和性格的鮮明性也很難找到，結果大致雷同，又與傳統的戲曲形式格格不入。

二、五四前夕的第二度思考

第一度思考和第二度思考之間，所隔時間雖然不長，卻橫亙著一個重大事件——辛亥革命。清王朝終於在戲劇沒有發揮什麼作用的情況下轟然傾坍了，戲劇該怎麼走，又成了一個需要重新考慮的問題。

在摧枯拉朽的煙塵中，人們很難對傳統文化進行冷靜的分析和鑒別。更何況，當時左右思想文化領域的人，有不少是以歐美文明的外層結構為效仿對象的，很容易把中國戲劇比得一無是處。因此，第二度思考，總的說來，構成了對中國傳統戲劇過於簡單化的進攻。

一九一七年，錢玄同（一八八七──一九三九）和劉半農（一八九一──一九三四）作為五四文學革命的兩員年輕闖將，首先發表了意見。錢玄同認為中國的京

劉半農

戲特別缺少文學性和真實性。在文學性方面，他說，南北曲及崑腔劇目雖然也缺少高尚思想，但還有文采；而京劇則「理想既無，文章又極惡劣不通」。如果京劇全用白話，文學上的價值倒反而會高一些。在真實性方面，他認為演戲就要「確肖實人實事」，而中國舊戲只講唱工，結果觀眾聽也聽不懂，再加上演員臉譜之離奇、舞台布景之幼稚，離開了演劇的本義。⑱

劉半農的意見與錢玄同稍有差別。他說中國的文戲、武戲的編制，可用十六個字來概括：「一人獨唱、二人對唱、二人對打、多人亂打。」這種編制和「報名」、「唱引」、「繞場上下」、「擺對相迎」、「兵卒繞場」、「大小起霸」等等規矩程式，在劉半農看來都是「惡腔死套」，「均當一掃而空。另以合於情理、富於美感之事代之」。

這樣說來，有問題的就不僅僅是當時很使革命人士厭惡的與「前清」宮廷有瓜葛的京劇了。劉半農還對戲劇改革發表了一些具體意見。例如，他主張各種戲曲都應運用「當代方言」和「白描筆墨」，使之真正成為「場上之曲」（而非「案

頭之曲」）；他反對只重視崑劇而鄙視京劇，他認為藝術隨著時代推移，不能迷信前人，崑劇應該退到「歷史的藝術」的地位上去，把正位讓給改良的京劇。等到以後「白話戲劇」昌盛之後，連改良後的京劇也會成為一種「歷史的藝術」。⓳

到了一九一八年，文化界對中國戲劇的討論更加熱鬧。比較引人注目的，是傅斯年（一八九六—一九五〇）、胡適（一八九一—一九六二）、歐陽予倩（一八八九—一九六二）的言論。

傅斯年的意見頗為激烈，也頗為系統。他認為中國傳統戲曲在美學上有一系列的缺點：

首先是不夠平衡、得體。乞丐女滿頭珠翠，囚犯滿身綢緞，不能組合成一個平衡整體，處處給人以矛盾感；

第二是刺激性太強。音響求高，衣飾求花，眼花繚亂，沒有節制，處處給人以疲乏感；

第三是形式太固定。不是拿角色去符合人類的自然動作，而是拿人類的自然動作去符合角色的固定形式。「齊一即醜」的規律，正適於中國戲劇；

第四是意態動作粗鄙。沒有「刻意求精、情態超逸」的氣概。少數演員也能處處用心，但多數演員粗率非常；

第五是音樂輕躁，亂人心脾，沒有莊嚴流潤的氣韻。

這些都還是藝術形式上的問題。在戲劇的思想內容上，傅斯年認為「更該長嘆」：

好文章是有的（如元「北曲」和明「南曲」之自然文學），好意思是沒有的，文章的外面是有的，文章裡頭的哲學是沒有的……就以《桃花扇》而論，題目那麼大，材料那麼多，時勢那麼重要，大可以加入哲學的見解了……然而不過寫了些芳草斜陽的情景，淒涼慘淡的感慨，就是史可法臨死的時候，也沒什麼人生的覺悟。非特結構太鬆，思想裡也正少高尚的觀念。⑳

他的全部論述可以歸在這樣一個中心觀點上：舊戲是舊社會的照相，「當今之時，總要有創造新社會的戲劇，不當保持舊社會創造的戲劇。」

從這一中心觀點出發，傅斯年對舊戲的改良和新戲的創造提出了不少具體建

議。例如：

一、建議劇本應取材於現實社會，不要再寫歷史劇；

二、建議克服「大團圓」的結尾款式，主張寫沒有結果或結果並不愉快的戲；

三、建議劇本反映日常生活，以期產生親切感；

四、建議劇中人物寫成平常人，而不要寫好得出奇或壞得出奇的不常有的人，寫平常人，才會成為一般觀眾的借鑒或榜樣；

五、建議劇中不必善惡分明，而應該讓人用一用心思，引起判斷和討論的興趣；

六、建議編一齣戲應該有一番真切的道理做主宰，不要除了戲裡的動作言語之外別無意義。

胡適因他在文學革命上的建樹和影響，所發表的有關戲劇改良的意見在當時具有較大的權威性。他的意見主要包括三個方面：

第一，要以文學進化的觀點來看待戲劇的改

胡適

良。戲劇史在不斷進化，一代有一代的戲劇，由崑曲的時代而變為「俗戲」的時代不是倒退，而是「中國戲劇史上一大革命」。「崑曲不能自保於道、咸之時，決不能中興於既亡之後」，「現在主張恢復崑曲的人與崇拜皮簧的人，同是缺乏文學進化的觀念」；

第二，中國戲劇缺少悲劇觀念，而悲劇觀念才能「意味深長，感人最烈，發人猛省」。除了曹雪芹、孔尚任等一兩個例外，中國文人由於思想薄弱，「閉著眼睛不肯看天下的悲劇慘劇」，「只圖說一個紙上的大快人心」，於是盛行著「團圓迷信」。「團圓快樂的文字，讀完了，至多不過能使人覺得一種滿意的觀念，決不能叫人有深沉的感動，決不能引人到徹底的覺悟，決不能使人起根本上的思量反省」；

第三，中國戲劇在藝術處理上不夠經濟。戲太長，《長生殿》要演四五十個小時，《桃花扇》要演七八十個小時。外國新戲雖不嚴格遵守「三一律」，但卻也不「從頭到尾」，而是注意剪裁，講究經濟的方法。

胡適的結論是：

大凡一國的文化最忌的是「老性」；「老性」是「暮氣」，一犯了這種死症，幾乎無藥可醫；百死之中，只有一條生路：趕快用打針法，打一些新鮮的「少年血性」進去，或者還可望卻老還童的功效。㉑

歐陽予倩（一八八九—一九六二）是當時的發言者中間真正「懂戲」的人。他在一九一八年九月的《新青年》上發表了《予之戲劇改良觀》一文，大聲呼籲劇本創作，認為這在整個戲劇改良工作中具有根本意義。他說：

其事宜多翻譯外國劇本以為模範，然後試行仿製。不必故為艱深；貴能以淺顯之文字，發揮優美之思想。無論為歌曲，為科白，均以用白話，省去駢儷之句為宜。蓋求人之易於領解，為速效也。……中國舊劇，非不可存，惟惡習慣太多，非汰洗淨盡不可。㉒

他還指出，戲劇評論、戲劇理論都應興盛起來，各司其職，為戲劇改良效力；演員的隊伍也要培養新的人才，不能「抱殘守缺」、「夜郎自大」。歐陽予倩

在發表這些意見的時候，也受到當時絕對化的風氣的浸染，好作一些粗率的斷語，例如：「吾敢言中國無戲劇」，「元明以來之劇，曲，傳奇等，頗有可采，然決不足以代表劇本文學」，「劇本文學為中國從來所無」，「今日之中國既無戲劇，則劇評亦當然不能成立。」……這些說法，對中國戲劇，當然有失公允。

這些思考者與二十世紀初年的那些文人相比，對外國文化的了解程度要深得多了，他們不再以「海客談瀛洲」的神情和口氣來描述外國，相反，他們似乎談得少了；他們有能力把外國戲劇與中國戲劇作近距離的對比，因而對中國戲劇的某些弱點，也揭示得比較深入。

他們明顯的弱點表現在三個方面：一是以歐美戲劇作為理想標尺來度量中國戲劇，把中國戲劇的特殊美學特徵也一概看成了弱點；二是對中國戲劇的歷史缺少研究，喜歡憑著一些片段印象來詆毀全盤，動不動就說中國戲劇歷來如何如何，其實中國戲劇是一個悠遠而龐大的藝術天地，豈可一言論定；三是對中國觀眾的審美心理缺乏了解，更不知道中國傳統戲劇與中國人的文化心理結構之間的深刻對應關係，因此，就把「掃除」傳統戲、引進外國戲的事情看得太輕易了。

二 公正的體認

中國傳統戲劇早已是一種客觀存在，對它太急迫的鞭策改變不了它的基本步履，對它太嚴厲的斥責也驚動不了它的容貌體態。

究竟怎樣才能對中國戲劇作出公正的體認呢？

一、在歷史梳理中獲得體認

迄止十九世紀，對中國戲劇史的研究還沒有真正開始。

改寫這個紀錄的是王國維。在他之前，梁啓超的思考也體現了比較科學的歷史觀念。一九○五年，梁啓超不同意《新民叢報》上的一篇文章對清代戲劇衰落原因所作的分析，撰寫了一段辯正性的文字，顯示了他對中國戲劇文化的歷史見識。《新民叢報》上那篇文章的作者認爲，清代戲劇不景氣，是由於清代的滿族統治者原是少數民族，「其所長者，在射御技擊，其所短者，在政治文學」，甚至「不知音樂美術爲何物」。❷❸梁啓超當然不同意這種觀點。他說，清代滿族統治者應與元代蒙古族統治者相彷彿，元代法網也密，爲什麼元代戲劇卻那麼繁榮

呢？他認為，應從以下四個方面來說明明清代戲劇衰落的原因：

第一，明清兩代用八股文取仕，漸漸地把知識分子都吸引到八股文的軌道上，而「八股之為物，其性質與詩樂最不相容」。他認為，在把科舉視作知識分子唯一「榮途」的中國，文化現象與科舉考試的要求緊密相連。「自唐代以詩賦取士，宋初沿襲之，至王荊公代以經義，然旋興旋廢，及元，遂以詞曲承乏」，每代的取士標準造成每代的藝術風氣；

第二，清代學術界形成了程朱理學的學風。程朱之學兼包儒、墨，提倡正衣冠，尊瞻視，「從堅苦刻厲絕欲節情為教」，構成了一種非樂精神。程朱理學在元代影響不大，由明興盛，至清而形成風氣，正與戲劇的盛衰相反逆；

第三，隨著程朱理學形成風氣，乾嘉學派的考據箋注之學也興起於一時，而這種學問乾燥無味，「與樂劇適成反比例」；

第四，自雍正年間限禁伎樂之後，士夫中文采風流者就在很大程度上失去了從事音樂戲劇的權利，於是藝術就落到了「俗伶」手裡，趨於退化。但藝術畢竟為「人情所不能免，人道所不能廢」，「俗劇」也就流行。這是政治勢力造成的戲劇與文學的分裂。❷⁴

這種分析，未盡準確，但在方法論上卻體現了近代史學的思維方式，超越了二十世紀初多數學者的水平。

在梁啟超作這番分析的七年後，王國維完成了劃時代的著作《宋元戲曲考》，成為第一部中國戲劇史的專著。王國維諳熟乾嘉學派的周密考訂功夫，卻不願意「只見秋毫之末而不見輿薪」，而是高屋建瓴地把自上古至宋元的戲劇發展過程作了一次統覽。

王國維在《宋元戲曲考》中體現了相當鮮明的**歷史理性**。在他看來，不同的時代有各種不同的文藝形態，但能在某一時代成為主體形態的文藝又必然有著漫長的淵源，為後世儒碩所鄙棄的戲曲也不例外。故而，「究其淵源，明其變化之跡」。元劇之所以也能堂皇地成為一代之文學，是因為它特別自然：「故謂元曲為中國最自然之文學，無不可也」。元劇另一個長處是「有悲劇在其中」，而「明以後，傳奇無非喜劇。」根據這一系列觀念，他在梳理了戲曲形成的過程之後，把元劇放到明、清劇之上，在元劇中又把關漢卿置之首位。❷這種見識，輔之以嚴整的材料，令人矚目。

稍作一點比較即可發現，胡適有關中國戲劇史的論述大多本自王國維，他自

己確也多次表白對於《宋元戲曲考》的讚揚。但是，同中有異，在一個關鍵問題上顯示了他們的差別。王國維認為中國戲劇史中元劇最佳，其他皆不足論；胡適則認為戲劇總是向前進化的，沒有元劇最佳的道理。本於這一差別，胡適正面肯定了花部俗劇對崑腔傳奇的代替，這是他高出於王國維和當時其他不少學者的地方；但同時他又諱避後人有可能落後於前人的現象，片面地宣揚一代勝於一代的觀念。例如李漁《蜃中樓》把元劇《柳毅傳書》和《張生煮海》併在一起，實際上並未趕上它們，但胡適卻給予極高的評價。❷對於後人藝術中他看不慣的部分，則指說是前代的「遺形物」，又把責任推給了前代，而前代的「遺形物」又都是要不得的，「這些東西淘汰乾淨，方才有純粹戲劇出世」。他認為，中國戲曲中的臉譜、台步、唱功、鑼鼓、龍套等等都是這種該淘汰的「遺形物」。王國維並不如此迷信進化的階梯，而是更注重每一時代的戲劇與該時代實際生活的聯繫。在他看來，遇到某種時代，戲劇不僅不進化，反而會退化。他們兩人的意見，各有利弊，但都包含著自己鮮明的歷史理性。王國維滿懷著滯重的感慨和哀怨，胡適則滿懷著浮泛的樂觀和武斷。在他們之後，研究者林林總總，但他們的這兩種傾向卻一直留存著：或沉醉於前代典範，或寄情於進化本身。

在王國維之後，兵荒馬亂的社會形勢，急劇變更的文化局面，使人們很難長時間地沉埋於已逝的文化現象之中作出超越王國維的貢獻。但是，前驅者的步履既然已經邁出，後繼者們也就紛至沓來了。「雅」、「俗」的壁壘已被拆除，戲劇的話題已經完全有資格登上大雅之堂，研究的規模和成果都日漸可觀。正如不久前有一位學者指出的：「如果有一部三十多年前的中國文學史要在現在重版，必須作出較大修改的首先是小說和戲曲部分。」㉗這個說法可以獲得多方面的證實。

這也就是說，我們今天對中國戲劇史的認識，在總體上高於前人。這是我們獲得以下兩項體認的基礎。

二、在廣闊視野中獲得體認

迄止十九世紀，中國戲劇基本沒有受到過外來文化的直接衝擊。有的學者曾設想過中國戲劇在很多年前曾與印度戲劇發生過宇宙內外的對接，但至今還未發現確鑿證據。其他國度的戲劇，一直沒有出現在中國古代戲劇家的視野之內。

直到話劇的引進，歐美戲劇不再僅僅是一種遙遠的談資，而是立即與中國戲

曲相鄰而居，毫不客氣地來爭奪觀眾了。

一九〇六年「春柳社」演藝部㉘宣布：

演藝之大別有二：曰新派演藝（以言語動作感人為主，即今歐美所流行者），曰舊派演藝（如吾國之崑曲、二黃、秦腔、雜調皆是）。本社以研究新派為主，以舊派為附屬科（舊派腳本故有之詞調，亦可擇用其佳者，但場面布景必須改良）。㉙

說是「新派為主」、「舊派為附屬科」，實際上完全立足新派，以日本為中轉，引進歐美戲劇。

話劇的風行是有理由的。淺而言之，話劇「既不打『武把』，又不練『唱工』；既無『台步』，又無『規矩』，於是你也來幹我也來幹，大家都來幹，所以像螞蜂一樣隨風而起，成立了許多的小劇團。」㉚而對熟悉中國傳統戲曲的觀眾來說，話劇舞台上近於生活的語言、隨劇情改變的實設布景，都極有吸引力。但是，話劇的風行還有更深層的原因：正處於激變中的中國特別欣賞這種外來戲劇

程硯秋　　　梅蘭芳

對於新思想、新觀念的承載能力和輸送能力。

因此，中國傳統戲曲所遇到的較量十分嚴峻。

如果依照直捷的社會功利需要對戲曲進行改革，使戲曲向話劇靠近，成為一種保留著唱功和武功的話劇，這實際上使中國傳統戲曲失去自我。失去了自我，也就失去了改革的本體，隨之也失去了改革的意義。一些社會活動家曾對戲曲提出過這樣的改革要求，但是，真正的藝術家卻沒有走這一條道路。以梅蘭芳為代表的戲曲藝術家平心靜氣地思考了中國傳統戲劇的長處和短處，刪改掉那些與新時代的普世價值和美學觀念完全不相容的因素，卻又不損傷這種傳統藝術的基本形態，反而增益它的唱腔美和形體美，通過精雕細刻的琢磨，使之發出空前的光彩。

梅蘭芳從五四時期到三○年代，先後赴日本、美國、蘇聯進行訪問演出，既對世界藝術

潮流作了實地考察，又把中國傳統戲曲放到了國際舞台之上承受評議。他還結識了許多著名戲劇家如斯坦尼斯拉夫斯基（一八六三－一九三八）、梅耶荷德（一八七四－一九四〇）、丹欽科（一八五三－一九四三）、布萊希特（一八九八－一九五六）、蕭伯納（一八五六－一九五〇）、卓別林（一八八九－一九七七），既在他們身上開闊了眼界，得知了輕重，又從他們身上獲得了對中國傳統戲曲的自信和自省。另一位戲曲藝術家程硯秋也曾於上世紀三〇年代前期專程赴歐洲考察歌劇，並把考察成果寫成長篇著述向國內同行報告。在當時的中國傳統戲曲隊伍中，還有不少像歐

程硯秋飾梅妃之扮相

《霸王別姬》劇照，楊小樓（右，飾項羽）、梅蘭芳飾虞姬

程硯秋赴歐考察
梅蘭芳訪蘇演出示意圖

梅蘭芳1935年
3月演出八場

列寧格勒

莫斯科

程硯秋1932年
1月底來歐洲

梅蘭芳1935年
3月演出七場

柏林

巴黎

米蘭

威尼斯

羅馬

程硯秋1933年
3月初離歐洲

北海

大西洋

地中海

黑海

梅蘭芳訪美
演出示意圖

西雅圖

紐約

舊金山

芝加哥

洛杉磯

華盛頓

聖地牙哥

梅蘭芳1930年1月至八
月在美國演出的主要城市

太平洋

大西洋

陽予倩、焦菊隱、齊如山、余上沅這樣兼知中外戲劇、貫通理論實踐的全能型藝術家在活躍著。把這一切合在一起，使得二十世紀以來中國傳統戲劇隊伍與十九世紀有了根本的區別。

這是中國傳統戲曲能在新時代再生和立足的契機。現代世界對中國傳統戲曲的讚譽，是與中國傳統戲曲對現代世界的美學趣附分不開的。沒有被現代藝術家點化的戲劇遺產當然也有可能保存的價值，但那只是遺跡之美而不是再生之美。

當中國傳統戲曲在現代世界的再生成了一種事實，那麼，它的歷史個性也就具有了更自覺的國際意義。這就像，一位從來沒有上過街的美麗村姑終於來到了陌生的集市，她從人們投來的目光中重新閱讀著自己；而那些目光也在虔誠地閱讀著另一種美麗，並從自己的激動中重新閱讀自己。

一九三五年梅蘭芳在莫斯科演出，戲劇家斯坦尼斯拉夫斯基和丹欽科從表演著眼予以高度讚譽，但他們的戲劇觀念與中國戲劇距離較大，因此所接受的因素比較零碎；當時正好流亡在莫斯科的布萊希特則更加激動，他在對歐洲傳統戲劇作逆拗性突破時突然發現了來自古老中國的藝術支持，他寫於一九三七年的《中國戲劇藝術中的間離效果》一文明顯地表露了他的標新立異的戲劇體系與中國傳

統戲劇文化的密切關係。如果說，布萊希特眼中的中國戲劇或多或少有點布萊希特化了，那麼，梅耶荷德就更進了一步，真正貼近了中國戲劇的精神實質。

這些歐洲戲劇家的論述，再加上梅蘭芳在美國演出時受到的熱烈歡迎，使得一度陷於現代惶恐的中國傳統戲曲獲得了前所未有的自我體認。事實證明，中國傳統戲曲有能力走入新的時代，新的空間。

三、在觀眾接受中獲得體認

本書反覆重申，對中國戲劇文化的認識，說到底，也就是對中國人的認識。

戲劇，不是戲劇家給觀眾的單向饋贈，而是戲劇家在執行觀眾無聲的指令。

因此，中國傳統的戲劇文化在新世紀的命運，最終都是由當代觀眾的棄取來決定的。官方的關注、專家的呼號、國粹的認定、獎杯的鼓勵，其實都無足輕重。

當代觀眾的認可，是一種今天的生命狀態與一種遙遠的生命狀態的驀然遇合、相見恨晚，哪怕僅僅是輕輕一段，不知來由卻深深入耳、揮之不去。

當代觀眾的認可，是一種超越理性的感性接受，這也是藝術的傳承與哲學和

科學傳承最大的不同。很多人試圖用邏輯思維的方式說服當代觀眾接受或抵拒某種傳統藝術，結果總是徒勞，因為感性接受屬於另一個世界。

中國傳統的戲劇文化與中國人的審美心理，訂立過一份長達數百年的默契，這份默契又經過一次次修改。當代戲劇改革家的任務，就是尋找這份默契，理清數百年來的修改過程。這也是這部《中國戲劇史》的使命。

心理默契為什麼會被一次次修改？為什麼直到今天還要苦苦尋找？因為它存世太久，往往被蒙上歷史的塵垢、外在的雜質。德國哲學家黑格爾曾把這種歷史的塵垢、外在的雜質稱之為「歷史的外在現象的個別定性」，認為只有剔除這些東西，藝術才能獲得穿越時間的力量。然而麻煩的是，很多「歷史的外在現象的個別定性」常常喧賓奪主，作姿作態，顯得格外重要，讓不少藝術家和觀眾都迷惑了，誤把它們當作本質所在。正因為這種迷惑很難解除，黑格爾在《美學》才花了那麼多筆墨，他甚至認為，連偉大的莎士比亞、歌德，也會在「歷史的外在現象的個別定性」中失足。

一切過度推崇或否定中國傳統戲曲的人們首先需要自問：你們的著眼點是在什麼部位？是在黑格爾劃出的界線之外還是之內？同樣，一切從事中國傳統戲曲

改革的人也應該這樣自問：你們增減的成分，是歷史的塵垢、外在的雜質，還是觸及了中國人審美心理的深層？

例如，在內容上，古代的忠君觀念、矯情倫理，和現代的所謂「文化思考」、「深刻理念」；在形式上，古代的冗長緩慢、陳腐套路，和現代的光怪陸離、空洞豪華，都屬於黑格爾所說的「歷史的外在現象的個別定性」，與一個民族恆久的審美心理相去甚遠，不宜過於沉湎。

相反，以詩化追求為中軸的寫意風格，包括在形態上的虛擬化、假定性、程式性，以及在結構上可以自由拆卸組裝的流線型、章回體，卻需要百倍重視。西方現代最具有創造性的戲劇家如華格納（一八一三—一八八三）、戈登·克雷（一八七二—一九六六）、阿庇亞（一八六二—一九二八）、萊因哈特（一八七三—一九四三）、梅耶荷德（一八七四—一九四○），以及前面提到過的布萊希特都從東方美學中吸取過大量營養。他們的判斷，可以使我們免除「不識廬山眞面目，只緣身在此山中」的迷糊。中國傳統戲曲的核心價值，只能在世界公認的東方美學中尋找；而那種核心價值，也正是中國人通過傳統戲曲表現出來的審美立足點。

以詩化追求為中軸的寫意風格，在中國傳統戲曲中主要表現在音樂、唱腔上。中國傳統戲曲改革的每一步，都必須以「聽覺征服」為至高標準。這一點，本書曾在有關北曲的定奪、崑腔的改革、花部的興起等章節中作過詳細闡述。綜觀國際，歐洲歌劇和美國音樂劇的成功也證明了這一點。然而遺憾的是，自從二十世紀前期戲曲改革以來，中國至今沒有出現過這方面的巍巍大家。其實，貧於音樂改革，寧肯不要改革；漠視音樂之路，必然會失去中國戲曲。

總之，中國傳統戲曲改革的歷程，也就是中國人在審美境界上重新找回自己的過程。過去的古曲佳作未必能等同於我們要找的審美境界，但我們要找的審美境界一定潛伏在那裡。因此，對於一個真正成熟的戲劇家和觀眾來說，至少有一半生活在重溫古典。

不管是重溫還是尋找，都是一種彼岸嚮往。彼岸是未來，而不是過去，儘管彼岸的圖景中有不少過去的影像。世間很多人終其一生都無法真正達到彼岸，那也不要緊，只要滿懷興致地逐步逼近，便是一種幸福。

那麼，《中國戲劇史》也就可以坦白自己的最終功能了：從一個美麗的角度提醒廣大觀眾，我們是誰。

注釋：

❶《國聞報附印說部緣起》，《晚清文學叢鈔·小說戲曲研究卷》。

❷梁啟超：《論小說與群治之關係》，《晚清文學叢鈔·小說戲曲研究卷》。「琴心」、「酬簡」為《西廂記》折名；「眠香」、「訪翠」為《桃花扇》齣名；東塘，孔尚任之號。本文發表於一九〇二年《新小說》第一卷第一期。

❸三愛（陳獨秀）：《論戲曲，最初發表於一九〇四年《安徽俗話報》第十一期。

❹天僇生：《劇場之教育》，載一九〇八年《月月小說》第二卷第一期。

❺箸夫：《論開智普及之法首以改良戲本為先》，載一九〇五年《芝栞報》第七期。

❻《觀戲記》，發表於一九〇三年，見《晚清文學叢鈔·小說戲曲研究卷》。

❼陳佩忍：《論戲劇之有益》，載一九〇四年《二十世紀大舞台》第一期。

❽三愛（陳獨秀）：《論戲曲》（一九〇四年）。

❾天僇生：《劇場之教育》，載一九〇八年《月月小說》第二卷第一期。

❿宮崎來城：《論中國之傳奇》（報癖譯），載一九〇八年《月月小說》第二卷第二期。宮崎原文載日本《太陽雜誌》第十一卷第十四號。

⓫柳亞子：《二十世紀大舞台》發刊辭，載一九〇四年《二十世紀大舞台》第一期。

⓬蔣觀雲：《中國之演劇界》，載一九〇四年《新民叢報》第三年第十七期。

⓭王國維：《〈紅樓夢〉評論》，載《教育叢書》（一九〇四年）及《靜庵文集》（一九〇五

年）。

❶❹ 三愛（陳獨秀）：《論戲曲》（一九○四年）。

❶❺ 《觀戲記》，發表於一九○三年，見《晚清文學叢鈔‧小說戲曲研究卷》。

❶❻ 柳亞子：《二十世紀大舞台》發刊辭，載一九○四年《二十世紀大舞台》第一期。

❶❼ 陳佩忍：《論戲劇之有益》，載一九○四年《二十世紀大舞台》第一期。

❶❽ 錢玄同：《寄陳獨秀》（一九一七年二月），《中國新文學大系‧建設理論集》。

❶❾ 劉半農：《我之文學改良觀》，《中國新文學大系‧建設理論集》。

❷⓿ 傅斯年：《戲劇改良各面觀》（一九一八年九月），《中國新文學大系‧建設理論集》。

❷❶ 歐陽予倩：《予之戲劇改良觀》（一九一八年九月）。

❷❷ 胡適：《文學進化觀念與戲劇改良》（一九一八年九月），《中國新文學大系‧建設理論集》。

❷❸ 淵實：《中國詩樂之變遷與戲曲發展之關係》（一九○五年），《新民叢報》第四年第五號。

❷❹ 參見一九○五年《新民叢報》第四年第五號淵實《中國詩樂之變遷與戲曲發展之關係》一文後梁啓超（署「飲冰」）所寫的跋。

❷❺ 參見王國維《宋元戲曲考‧元劇之文章》：「關漢卿一空倚傍，自鑄偉詞，而其言曲盡人情，字字本色，故當為元人第一。……明寧獻王《曲品》，躋馬致遠於第一，而抑關漢卿第十。……其實非篤論也。」

❷❻ 胡適：「李漁的《蜃中樓》乃是合併《元曲選》裡的《柳毅傳書》同《張生煮海》兩本戲

做成的，但《蜃中樓》不但情節更有趣味，並且把戲中人物一一都寫得有點生氣，個個都有點個性的區別，如元劇中的錢塘君雖於布局有關，但沒有著意描寫；李漁於《蜃中樓》的「獻壽」一折中，寫錢塘君何等痛快，何等有意味！這便是一進步。」（見《文學進化觀念與戲劇改良》一文）

❷ 徐朔方：《論湯顯祖及其他・自序》（一九八一年十二月）。

❷ 歐陽予倩稱：「春柳社是幾個在東京學美術的留學生發起的文藝團體，主持人是李息霜和曾孝谷，社務分美術、文學、音樂、戲劇四部，在戲劇方面所表現的只有大小三次公演，其中《黑奴籲天錄》是大規模的，有代表性的，影響也大，此後只一次演出晚會，戲劇的活動就中止了。」（《回憶春柳》）

❷ 《春柳社演藝部專章》（一九〇六年），《晚清文學叢抄・小說戲曲研究卷》。

❸ 徐慕云（一九〇〇—一九七四）：《中國戲劇史》卷二，第十一章。

一個幽默的附錄

秋雨按：

這部《中國戲劇史》原名《中國戲劇文化史述》，出版二十多年來一直備受各方謬獎，也算是風和日麗。沒想到，在這次新版前兩年，卻遇到了一場有趣的風波。

這場風波的掀起者指控這部書中一段引文的來源有問題。順著這個指控，很可能把這次新版看作是為了掩蓋那個問題。因此，只得把海星先生和周壽南先生寫的兩篇相關短文作為附錄，同時，還刊出了本書原版的兩幅照片，向新版的讀者作個交代。

風波本身讓人感到有點反胃。但我勸讀者看開一點，不必過於認真。在瀏覽

了中國戲劇史上那麼多悲劇喜劇，那麼多作態表演後，再看幾齣當代的「文人鬧劇」，可以啓顏一笑，作為精神調劑。

中國人歷來就是這麼走過來的。

一宗偽造的「剽竊案」

海星

近年來，金文明先生一次次「咬嚼」余秋雨先生的所謂「文史差錯」，在大陸、香港、台灣同時發表文章並出版書籍，造成巨大影響。二○○三年十月十九日，復旦大學古籍整理研究所所長章培恆教授在《文匯報》發表文章，具體辨析了金文明所說的「文史差錯」的個案，為余秋雨先生辯護，並對金文明作出嚴厲批評：「可悲的是，時至今日，對作家作這種無端的攻擊乃至誣陷，不但用不到負什麼責任，卻反而可以在媒體的炒作下，一夜之間名傳遐邇。」

章培恆先生是我國當代頂級的文史專家，他的結論具有很高的權威性。為了掩蓋章培恆先生的這個結論，金文明先生竟然戲劇性地製造了一起「余秋雨剽竊章培恆」的事件。

二〇〇四年六月三十日，他在北京《中華讀書報》發表文章，揭露余秋雨先生在戲劇史著作中「剽竊」了章培恆《洪昇年譜》中關於洪昇生平的幾百字；過了一個月，他又在天津《文學自由談》二〇〇四年第四期中專門論述了這個「剽竊」事件；又過了一個月，二〇〇四年九月，他在山花文藝出版社出版《月暗吳天秋雨冷》一書，封面上赫然標出「剽竊的行為，觸目驚心」的字樣。據我的同事說，他在這件事上還發表過很多其他文章，出版過其他書籍，我一時搜集不全，也懶得搜集了。

由於「剽竊」的指控遠遠超出了所謂「文史差錯」，海內外很多報刊都對此作了報導。那幾個出了名的「大批判打手」跟著掀起了又一度「批余風潮」。這下到真是稱得上「石破天驚逗秋雨」了。

金文明先生是怎麼「認定」余秋雨先生的「剽竊」行為的呢？

原來，二〇〇四年蘇州有關部門編了一套向中外遊客介紹蘇州文化遺產的圖文版小冊子，其中介紹崑曲的一冊，從余秋雨先生的《中國戲劇文化史述》中摘錄了兩節，再加上別的內容。金文明看到這個小冊子沒有保留被摘錄原書的一切學術注釋，又估計今天的讀者很難查找二十年前出版的《中國戲劇文化史述》，

便心生一計，撰文欺騙讀者，說《中國戲劇文化史述》原書中也沒有註釋，因此書中引用章培恆先生的一段話屬於「剽竊」。他為此向讀者保證，他家裡就藏有《中國戲劇文化史述》一書，逐字逐句地查過，連標點符號也沒有放過。

接著，他大規模地發表文章，說余秋雨先生出版《中國戲劇文化史述》時才三十九歲，年紀輕輕就去剽竊；又請出一位所謂「法律界朋友」，論定余秋雨先生是「貨真價實的剽竊」；又聲稱自己揭露剽竊的文章發表後「引起了京、滬、寧、粵等地學術界的嘩然」，好多教授奔走相告；又發表「北京一位中年教授給他的來信，說是不抓余秋雨，就不要再抓別人的剽竊了……

我原來對金文明在「咬嚼」余秋雨先生的所謂「文史差錯」時捕風捉影、張冠李戴、曲解原意的做法有深刻的印象，因此，初次讀到

就因科場案被清廷處死，家產妻子「籍沒入官」，他的師執丁澎也因科場案請戍奉天。再如他的好友陸貽，由於庄史案而全家被捕，以致兄長死亡，父亲陆所出家云游。他的友人正严，也曾因朱光铺案而被捕入狱。这种种都不会不在洪升思想中引起一定的反响，因此，在洪升早年所写的诗篇里，就已流露出了兴亡之感，写出了《钱塘秋感》中"怅火荒滩悲太子，塞云孤塔吊王妃。山川满目南朝恨，短褐长竿任钓矶"一类的诗句。①

当然，另一方面的事实又证明，洪升并没有非常明确、非常强烈的反清思想，但与兴亡之感拌和在一起的不满情绪则是经常流露的。在《长生殿》中我们也可以看到这方面的许多痕迹。

唐朝的故事，清朝的现实，洪升并不愿意在这两者之间作勉强的调和。他不愧为一位杰出的历史剧大师，他所追求的是一种能够贯通唐、清，或许还能贯通更长的历史阶段的哲理性感受。这种感受带有横跨千年的普遍性，但在戏剧之中又只能通过审美的方式表达出来，因此，洪升选中了几位艺术家，来表述这种感受，乐工雷海青和李龟年就在戏中担负起了这一特殊重任，从某种意义上说，他们就是洪升的化身。洪升表述自身感受的直接性，也就是通过这两位艺术家的形象来实现的。

在我们将要谈到的孔尚任的《桃花扇》中，另外两位艺术家——柳敬亭和苏昆生，也将占据特殊的地位。后代剧作家要让剧中人来传达自己心意的时候，最合适莫过于借重于剧中的艺术家的形象，共同的地位、职业、共同的见识、情怀，更重要的

① 章培恒，《〈洪昇年谱〉前言》。

· 426 ·

《中國戲劇文化史述》大陸版（1985年10月）第425-426頁的這段引文，從字體、排版都明確顯示了與正文的區別，而且還在末尾清楚標注了引文的出處

《中國戲劇文化史述》台灣版
（1987年8月）的這段引文，
也從字體、排版都明確顯示
了與正文的區別，並在第461
頁和第505頁的注⑧，清楚標
注了引文出處

他對「剽竊」的指控
時就懷疑他是故佐重
演。

最近，因為看了
蘇州崑劇院演出的
《長生殿》，想查閱一
些資料，到圖書館找
到了余秋雨先生一九

八五年出版的《中國戲劇文化史述》，翻到與《長生殿》有關的內容，正好有那
段引自章培恆先生《洪昇年譜》的四百多字。讓我驚訝的是，這四百多字完全用
異體字另列一段排出，以示與正文的區別，而且末尾有明確的注釋，注明引文來
源於章培恆《洪昇年譜》。注釋文字就在本頁下端，而且全頁就只有這一項注
釋，一清二楚，任何一位讀者都不可能視而不見。

我急忙問圖書館管理員，這本書還有沒有其他版本。管理員查了目錄後說，
大陸只出了這一版，還有一個台灣版。我找出台灣版一翻，繁體字直排，但那段

一宗偽造的「剽竊案」　352

引文的注釋仍然清清楚楚！（見上頁圖）

這實在讓我萬分震驚了。白紙黑字，可以完全被抹煞，最簡單的事實，可以完全被顛倒，無中生有地鬧出一個「剽竊」事件來，居然全國哄動。這究竟是怎麼回事？

當然，我知道，這又與余秋雨先生這麼多年來的處境有關。由於廣受海內外讀者和觀眾的歡迎，一些人想通過誹謗他來博取名利，他又無權無勢，無幫無派，因此怎麼誣陷他，都如入無人之境。連他在年輕時在「文革」災難中家破人亡的悲慘日子，也被一些只想騙取稿酬的造謠者編造了很久。金文明敢於在全國媒體上大規模地偽造這一個最簡單的事實，只是延續這股造假的風潮罷了。

奇怪的是，很長時間過去了，余秋雨先生面對這麼重大的「剽竊」誹謗，沒有發出過任何聲音。從《借我一生》中知道，他已不想對任何攻擊發言，也不信任目前我國的司法體制對於誹謗、誣陷、侮辱的論定和懲處。那麼，既然我已看到了事實真相，為什麼不能寫出來呢？我對人世間的文化良知還抱有一份最基本的信任。

寫的時候，我很想直接採訪到余秋雨先生本人。幾經轉折，電話接通了他的

助手，助手答應我問一問。幾天後助手轉告了他的幾句話：「謝謝好意，但不用寫了。那些人對我的每一項誹謗，都是這個模式。那就算我是『剽竊』吧。」

但是，我還是違背余秋雨先生的意思，寫了這篇揭露真相的文章。

海星後記：我寫了這篇文章之後，又特地把《中國戲劇文化史述》大陸版和台灣版的相關篇頁拍成照片，把文章和照片分別寄給那些發表過金文明誣陷余秋雨先生「剽竊」的文章的那些報刊。為了負責，我還注明了自己的身分證號碼、職業、通訊地址和手機號碼。但奇怪的是，所有那些報刊都完全不予理會。後來，我只得寄給沒有發表過誣陷文章的《南方都市報》，卻很快接到該報記者田志凌的來電。給我打過電話後，田志凌又給金文明打了電話，金文明聽說有人寄去了《中國戲劇文化史述》真相的照片，便慌忙說：「我當時有點想當然，並未注意查看文中的注釋。」田志凌把他的這個回答發表了。

「有點想當然」！──掀起了如此滔天惡浪，居然還說得那麼輕巧！

他既不道歉，也不懺悔。

一場驚動海內外的重大誣陷事件，就這麼落幕了。所有參與誣陷的報刊，全

都一聲不吭，直到今天還是這樣。

但是，「想當然」的說法肯定又是偽造的，因為他早就宣稱逐字逐句查對過，連標點符號也沒有放過。

在公共出版物上誹謗一位大學者「剽竊」，這在世界上任何國家都不是一件小事。這樣的案件不是靠道歉、賠款就能了結的。我們國家的法制，什麼時候能夠嚴懲越來越囂張的誹謗者，保護越來越稀少的文化創造者呢？如果真有那一天，那麼，中國文化的復興也許就有了一線希望。

深夜驚讀章培恆

周壽南

三天前翻閱一本新到的學術雜誌，讀完章培恆教授所寫的《余秋雨何曾剽竊我的著作》一文，一身冷汗，呆坐長久。

居然，金文明對余秋雨教授在《中國戲劇文化史述》中「剽竊章培恆」的指控，完全是偽造的，是徹徹底底的「蓄意誣陷」；居然，這樣的蓄意誣陷被隆重刊出於大陸和香港很多自稱「知識分子良知」的報刊上，捲起了漫天巨浪，但當誣陷被揭穿，這些報刊既不更正也不道歉，裝得好像根本沒發生過這件事一樣。

居然，余秋雨教授面對這樣的誣陷已經心如止水，那麼長時間不作半句聲辯。

——這是一幅什麼樣的文化圖景啊！

幸好，被稱為「當代最有學問的文史專家」章培恆先生以衰病之年站出來了，大喝一聲「余秋雨何曾剽竊我的著作」！章培恆先生經過嚴密推斷，證明金文明根本不可能是「想當然」的「疏失」，而只能是「蓄意誣陷」。

不僅如此，章培恆教授還以最有資格的文史權威身分具體指出，金文明幾年來對余秋雨教授的「咬文嚼字」只是暴露了他自己「駭人的錯誤率」，而且是連高中學生也不會犯的錯誤；從他的錯誤可以推斷，他對一些最基本的文史古典，連目錄也沒有翻過。此外，金文明在學術思路上也是十分荒唐的。章培恆先生說，按照金文明的說法，現在大家都不能用「大家」二字了，因為這在唐之前是指「上卿」；更不能在晚上把「寢衣」看作睡衣，因為這在古代是指被子⋯⋯總之，金文明對余秋雨「文史差錯」的批判，也屬於「無端的攻擊和誣陷」，與「剽竊」的誣陷完全一樣。

讓我感慨的是，如果不是章培恆教授站出來，中國文化界的大多數，一度都誤信了金文明，或者說，都暗暗地喜歡上了金文明。由此可見，我們的文史知識已經太貧乏，我們捍衛文化的防線已經太脆弱，我們的忌妒之心已經使我們在大師和打手之間分不清是非。

藝術是
人與自然的相乘

二十年前，它是寫給藝術創造者們看的；
二十年後，它是交給一切有意提高藝術修養、
人生素質的不同行業的人看的。

藝術創造論

余秋雨　著

■定價 300元　■書號 CT005

　　身為現代人，都希望具備較高的藝術素養。但是，藝術可教嗎？能否有一本書，簡潔地告訴我們有關人類藝術的根本原理，卻又具有充足的例證、豐盈的感性，使讀者毫無障礙地深入創作和欣賞最深處的堂奧？

　　本書是余秋雨在藝術教育第一線探索的成果，內容突破一般藝術理論教科書的規範格局，根據藝術創作和欣賞中普遍遇到的一些根本問題，提供讀者一種超越技術的具體、鑒賞的零碎、理論的艱澀，兼具知性和感性的認知教材。

為藝術表現尋找
觀眾的心理依據

藝術原理千條萬條，
是否能通過「接受美學」的考驗？
必須瞭解觀眾心理。

觀眾心理學

余秋雨　著

■定價 300元　■書號 CT006

　　余秋雨教授的《觀眾心理學》，任何人都能夠閱讀，並從中取得巨大的教益。其中許多道理我們平日也遇到過，卻「熟視無睹」，經余秋雨教授一點化，我們才明白日常生活中包含著多少屬於人類心理自然天性的哲理。這種哲理，會使我們生活得更自覺，會使我們的行為避免無效浪費，會使我們的意圖感染周圍更多的人。

　　本書曾獲「上海市哲學、社會科學著作獎」。

余秋雨獨特的「記憶文學」

曾經，他的文化散文，風靡及感動全球華人；
現在，他的記憶文學，將再度震撼華文世界！

借我一生

余秋雨　著

■定價 500 元　■書號 LC031

二○○四年七月，余秋雨推出最新鉅著《借我一生》，全書共三十三萬字，分成五卷二十五篇，這是他首度動筆寫下成長史。他在父親天天緊鎖的抽屜，發現大量的文字資料與借據，於是帶著這些父親生前的時代疑問，逐一尋訪家族的人生經歷，在十九世紀後期上海與浙東的興衰幽微中，找到文學感悟的寫作力量。

擅長於文體的創造和實驗的他，調理真實經歷的節奏，不同於傳記或回憶錄，創出「記憶文學」，呈現深厚的文學本性。這是一部獨創的、真實的、感人肺腑的「記憶文學」，借這位當代文化學者的成長史，我們得以注視生命的偉大。

穿越界域
文化行者台灣行

穿越了學術和文學、知性和感性、歷險和深思⋯⋯的邊界，余秋雨，一個在愛書人心中傳奇的名字，再度「穿越」千萬讀者的心。

傾聽秋雨──余秋雨今年在台灣

余秋雨　著

■定價 320 元　■書號 CT004

　　闊別台灣五年的余秋雨，應天下文化之邀，於 2005 年 2 月來台，參加了近十次演講，又接受了台灣最重要的主持人的十餘次訪問。這些演講、對談和訪問，台灣的各家電視台都很完整地播出了，很多讀者反應希望能看到文字本。於是余先生除了重新尋找話語支點，又做了仔細的修改，刪去內容重複的演講和訪問，從旅行、讀書、品味生活、藝術⋯⋯談起，也對近幾年來圍繞在他身邊的批判和蜚短流長提出說明，並收錄了大陸各行業讀者對「余秋雨」的看法。

國家圖書館出版品預行編目資料

中國戲劇史／余秋雨　著. --
第一版. -- 臺北市：天下遠見，2007 [民96]

　　面；　公分. --（余秋雨學術專著系列 文化趨勢：CT010）

　ISBN 978-986-417-922-0　（軟皮精裝）

　1.戲劇–中國–歷史

982.7　　　　　　　　　　　　　　　　　　　96009092

典藏天下文化叢書的5種方法

1. 網路訂購

歡迎全球讀者上網訂購，最快速、方便、安全的選擇
天下文化書坊 www.bookzone.com.tw

2. 請至鄰近各大書局選購

3. 團體訂購，另享優惠

請洽讀者服務專線 (02) 2662-0012 或 (02) 2517-3688 分機904
單次訂購超過新台幣一萬元，台北市享有專人送書服務。

4. 加入天下遠見讀書俱樂部

■ 到專屬網站 rs.bookzone.com.tw 登錄「會員邀請書」
■ 到郵局劃撥 帳號：19581543　戶名：天下遠見出版股份有限公司
　（請在劃撥單通訊處註明會員身分證字號、姓名、電話和地址）

5. 親至天下遠見文化事業群專屬書店「93巷‧人文空間」選購

地址：台北市松江路93巷2號1樓　電話：(02) 2509-5085

文化趨勢 010

中國戲劇史

作　　者／余秋雨
文化趨勢總編輯／陳怡蓁
系列主編／項秋萍
責任編輯／陶蕃震（特約）
美術編輯／葉雯娟（特約）

出 版 者／天下遠見出版股份有限公司
創 辦 人／高希均、王力行
天下遠見文化事業群　總裁／高希均
發 行 人／事業群總編輯／王力行
天下文化編輯部總監／許耀雲
版權暨國際合作開發協理／張茂芸
法律顧問／理律法律事務所陳長文律師　　　　著作權顧問／魏啓翔律師
社　　　址／台北市104松江路93巷1號二樓
讀者服務專線／（02）2662-0012　傳真／（02）2662-0007；2662-0009
電子信箱／cwpc@cwgv.com.tw
直接郵撥帳號／1326703-6號　天下遠見出版股份有限公司

電腦排版・製版／凱立國際資訊股份有限公司
印 刷 廠／盈昌印刷有限公司
裝 訂 廠／精益裝訂廠
登 記 證／局版台業字第2517號
總 經 銷／大和書報圖書股份有限公司　電話／（02）8990-2588
出版日期／2007年5月28日第一版第1次印行

定價／400元
ISBN：978-986-417-922-0（軟皮精裝）
書號：CT010

BOOK 天下文化書坊　http://www.bookzone.com.tw
zone

讀一流書・做一流人・建一流社會

題字：名書法家　董陽孜女士